實戰爵士鼓

Let's Play Drums

內附示範教學影片
掃描QR Code，立即觀看

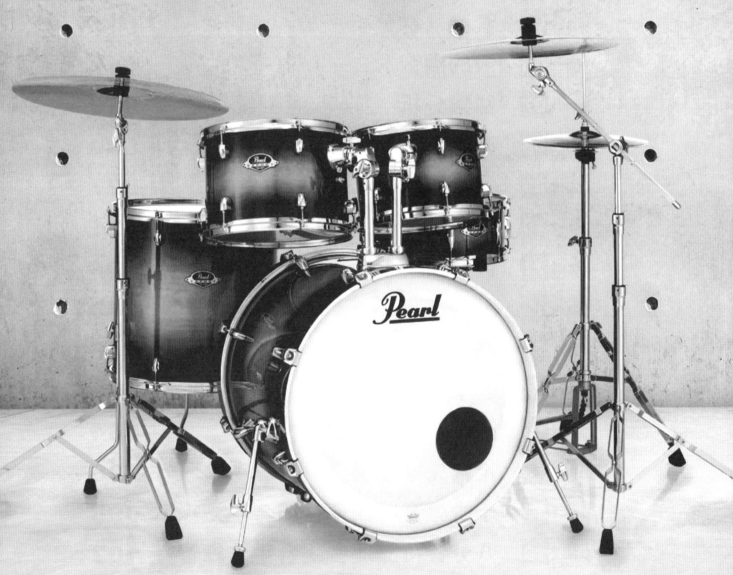

由淺入深，從基礎到入門

器材分析
識譜讀譜完全掌握
鼓棒控制、揮動
又酷又炫

▼精彩圖片說明，完全圖解

近百種爵士鼓打擊技巧圖片
解說，基本手法～單擊、輪
鼓、重複、裝飾、彈跳…等
打擊技巧，過門～手與腳的
組合、使用節拍器數拍子

▼親身體驗，實用節奏練習

Pop、Rock、Blues、Jazz、
Latin…等36種常用節奏
範例練習，配合背景音樂，
真實體驗樂團樂趣

目錄 CONTENTS

MP3曲目索引

 完整的範例音檔MP3請至「麥書文化官網－好康下載」處下載，共有4個壓縮檔。（須加入麥書官網免費會員）

bit.ly/2MewRCx

CONTENTS

作者簡介
about the author

姓名：丁麟　（小丁）Allah Ding

網址：www.facebook.com/allahding

鼓齡：自1980年至今

經歷：藝人演唱會鼓手、電視台錄音室鼓手、大學音樂系講師。

現職：教學、錄音、錄影、編曲、演唱會…等專業樂師。

序
preface

〔鼓〕一直是許多人的興趣，但是當這些人想要學〔鼓〕的同時，卻總又有：要如何開始的困擾，在這套實用教程裡我們提供了一些經驗給即將開始或已經開始的同好們，這也是意見的交流園地，希望能給喜歡〔鼓〕的朋友提供一個不一樣的天地。

在音樂的世界中樂趣無窮，而〔鼓〕的變化多端也是音樂吸引人的原因之一，但是許多人在習鼓時通常會有一些其他的煩惱，這裡是一個純粹為了音樂人及鼓手提供支援的地方，除了有提供音樂和鼓的相關資訊管道，也有在專業上的技術支援，希望藉由您的來訪可以讓更多的人了解我們推廣音樂及鼓的理念。祝福大家！！

丁麟. 2001.03.

本書自出版以來，已引起各地讀者們廣大的迴響，希望藉由本書能為音樂及樂器教育大環境的良性互動，盡自己一份微簿之力，期待各界繼續的支持與指教。謝謝！

JoJo Mayer與丁老師合影

Dave Weckl與丁老師合影

前言
Introduction

自幼即對「擊鼓」有濃厚之興趣，1980年習鼓至今，曾任夜總會、PUB、錄音室、電視台等地鼓手，另有多年之教學經驗；故深知習鼓之過程是艱苦卻又充滿樂趣的；此冊內容，是我在習鼓、演奏、及教學經歷中的一些重要心得筆記和資料彙整。其中無繁複的練習，無特別的文字記述，所有內容，均是為了增進各位同好們的功力所著。

各章均以大綱及基本型式架構來紀錄；但每一個音符，每一小節，均是為了建立起重要的觀念而做。看似簡單的一個手法、一個技巧或一個小節，可能需要兩三年之練習及實際演奏才能了解活用；觀念的體會，鼓韻之培養，比埋頭苦打，只求速度，重要多了。本書的內容，歡迎各界老師們，作為教學教材，一定能使初學入門的同好學生們，對〔鼓〕有相當深入的了解，對於有習鼓經驗，卻因基礎不好，遭遇瓶頸的朋友們，也一定能因為熟練本書，重新撥雲見日，更上一層樓，功力大增。

多看、多聽、多想，是很有益處的。不要刻板地成為一個節奏樂器型式之鼓手，要成為一個演奏者，擊出的律動要和音樂合為一體；用心去感受一曲子中，其他的樂手所表達的情緒，和他們融合在一起；鼓韻的表情也是音樂的表情……。

別太在意手中的鼓棒，當你愈熟練時，鼓棒只是你雙手的延伸，讓你雙手傾瀉於鼓面上……。

本書影音教學使用說明：

bit.ly/2EHv4Qu

學習者可以利用行動裝置掃描「課程首頁上方的QR Code」，即可立即觀看該課的教學影片及示範。也可以掃描右方QR Code或輸入短網址，連結至教學影片之播放清單。

PART 1 學習歷程

音樂樂器學習的歷程由「基礎學習」→「應用學習」→「藝術學習」三大階段進行，而學習的內容屬性由「具體」的內容→進而趨向「抽象」的內容，在鼓的練習歷程一般是由：基礎練習→拍子及節奏練習，準確度、穩定度練習→技巧練習→打擊音質練習→演出應用練習→經驗、情緒(Feeling)練習→個人打擊演奏特色練習。能建立完整的學習歷程是成為一位傑出的音樂演奏家必經的道路。

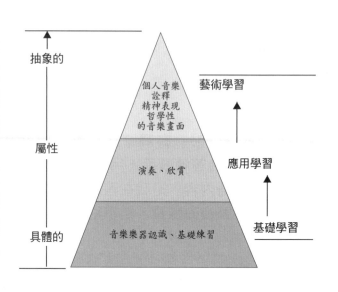

◆音樂樂器學習的歷程：

　　【基礎學習】→【應用學習】→【藝術學習】三大階段進行

◆學習的內容屬性：

　　【具體的內容】→進而趨向【抽象的內容】

◆鼓的練習歷程：

　　基礎練習 → 拍子及節奏練習，準確度、穩定度、練習 → 技巧練習 →
　　　└──────── 基礎學習 ────────┘

　　打擊音質練習 → 演出應用練習 →
　　　└── 應用學習 ──┘

　　經驗、情緒(Feeling)練習 → 個人打擊演奏特色練習
　　　└──── 藝術學習 ────┘

鼓棒的選擇 PART 2

如何選擇鼓棒(Drum Stick)

工欲善其事，必先利其器，選擇一雙最適合自己的鼓棒，將會使自己的演奏變得更得心應手。我在此為各位將鼓棒的基本構造分析一下。

一、材質

常見的鼓棒材質有：

1. 木質鼓棒

> **(A)** 橡　木(Oak)類：質地堅硬，打擊點之聲音大而有力，質感硬重，振動迴授大，耐打不易受損、斷裂，對於有力、大音量的音樂形態表現較易。相反的，因為棒體硬重，對於柔細、小聲的音樂形態較不合適。
>
> **(B)** 胡桃木(Hickory)類：質地適中，打擊點較平均，力道溫和或有力，均較好表現，質感適中，耐用度適中，現在市面上多為此製品。
>
> **(C)** 楓　木(Mapel)類：質地較軟，打擊點聲音力道較小，對於打擊點細度表現良好，但大的音量表現上較不易操控，質感柔輕，但不耐打，易受損、斷裂。

2. 合成材質鼓棒

有一些鼓棒是用工程塑膠、碳纖，化學合成材質製造而成，化學合成材質所製成的鼓棒比木質鼓棒更為耐用，質地更為堅硬，有些製品製成多節棒，可拆解分段攜帶收藏，或損壞時分段選購更換，但市面上較為少見，大多鼓手還是較喜歡使用木質鼓棒。

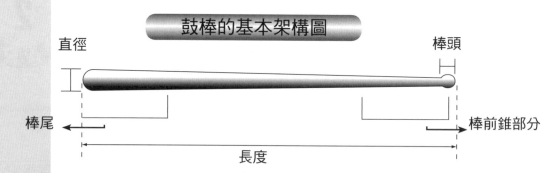

鼓棒的基本架構圖

直徑　　　　　　　　　　　　　　　　　　　　　棒頭

棒尾 ←　　　　　　　　　　　　　　　　　　　　→ 棒前錐部分

長度

二、長度

一般鼓棒的長度都介於39～43公分之間，較長的鼓棒，在打擊較遠的鼓、鈸時，手的位移感較小，也就是手可以不必伸出太長即可以打得很穩且較長的鼓棒，在演出的視覺畫面效果較好，可是較長的鼓棒揮動慣量大，揮動手感較重，手力負擔較大。

三、直徑

一般的鼓棒直徑都介於1.1～1.8公分之間，常見的直徑約1.4公分，直徑大的鼓棒，較適合手掌大的人使用，直徑小的鼓棒，較適合手掌小的人使用，選擇一雙直徑合宜的鼓棒，自己較易掌控。

四、棒前錐部分

棒前錐的形狀亦是決定揮動重量感的關鍵，鼓棒揮動重心位於棒前方、棒中間或棒後方的不同手感，完全由此決定，同重量的鼓棒，若棒前錐部分較細長，則揮動時手感較輕、重心較偏後側，相反的若棒前錐部份較粗短、肥胖，則揮動時手感較重、重心較偏向棒前端。

五、棒尾部分

即是手握的部分，有些鼓棒、棒尾有製作溝槽或絞細紋，都是為了手握感不同而定，一般鼓棒棒尾是整體均勻的。

六、棒頭部分

1. 木製：

(A)蛋型：
棒頭為蛋型，打擊點的音色較溫和、均勻。

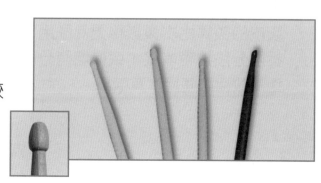

(B)三角型：

　棒頭為三角型，打擊點的音色較清亮、音質脆。

(C)方型：

　棒頭為方型，打擊點的音色較渾厚、音質厚實。

(D)圓型：

　棒頭為圓型，打擊點的音色較為集中，音質力道穿透力強而有力，音質較尖。

2. 尼龍塑膠製：

棒頭為尼龍塑膠製，打擊音色較木製棒頭為柔和、更具有彈性明亮。尤其在輪鼓時音色柔細有彈性，延音的均勻度高，許多古典樂團、室內樂團、交響樂團、軍樂隊鼓手使用。

鼓棒頭型狀與打擊點施力於打擊面之接觸面積有關係，亦影響音質的表現，因不同的曲風或演奏習慣不同，可採用不同棒頭型的鼓棒。

七、重量

選擇一雙重量相近的兩支鼓棒，亦是維持雙手平均的方法之一。

八、直線型

鼓棒有時因為在製作加工時，有些許的直線誤差，所以可以將鼓棒放在平面上滾動，端看棒之截面運行軌跡是否為一直線，若不是，則表示這支鼓棒可能已經歪了或彎了，不成直線型。

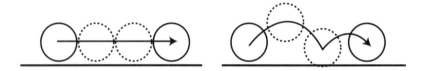

九、顏色

不同種類鼓棒木質本身的顏色各有不同，而製造鼓棒的處理過程也會造成鼓棒顏色差異，木頭年輪線以棒頭到尾直線者為佳。鼓棒因為行銷市場上的考量，會噴上不同的顏色，也有夜光、螢光的顏色或者防滑漆料的處理，可依各人喜好作選擇。

十、簽名鼓棒

市面上也有許多明星鼓手代言簽名款式的鼓棒，可供消費者選擇。

就前述鼓棒的基本構造分析，相信各位朋友一定能夠選擇一雙適合自己的鼓棒，並在練習或演出時，大展身手。

鼓棒的種類

其他鼓棒種類的介紹：

一、鼓刷(Brush)：

常見的鼓刷有鋼製品，也有塑膠製品，鼓刷的刷毛也有密度及粗細的不同，密度高及細膩的刷毛，演奏音色細，密度低或較粗的刷毛，演奏音色較稀鬆，顆粒聽覺感大。

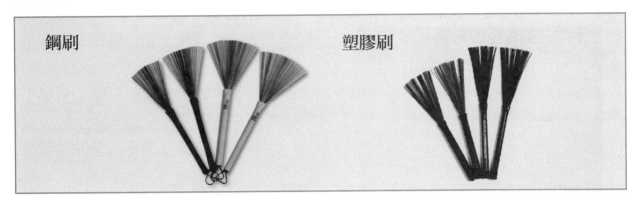

鋼刷　　　　　　　　塑膠刷

二、槌棒(Mallets)：

槌棒常用於打擊面積較大的鼓，如定音鼓、軍樂隊大鼓、中鼓，由於槌棒前端多是由棉花製成，所以打擊點較柔和不銳利，也可用於滾擊鈸類，使鈸類產生均勻的共鳴延音效果。

三、束棒(Rute)：

以細木條捆束而成，打擊時音質約介於一般鼓棒及鼓刷之間。

四、其他多種鼓棒

另有其他多種不同型式的鼓棒，
如右圖示。

選擇鼓棒除了依照上述鼓棒構造原理，選擇個人較適用的鼓棒類型，也可以依照曲風演奏類型不同而換用多種不同類型或揮動手感不同的鼓棒，常見許多鼓手，會選購一只專門用來裝鼓棒的「鼓棒袋」，內裝有各式不同的鼓棒，來配合演出時，不同曲風音色的需要。

常用的鼓刷應用法

簡單說明一下常用的鼓刷應用法：

鼓刷除了如同鼓棒的打法打擊鼓面以外，較常用的刷擊方法如下所示。

1. 圓形法：

左手以右迴圈方式，右手以左迴圈方式
刷在鼓皮上，產生「沙沙」的摩擦音。

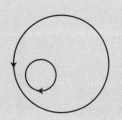

2. 凹形法：

如圖之起點開始，依演奏時拍子進行，
在鼓面上刷擊如凹形的行徑。

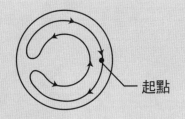

起點

3. 八字形：

如圖鼓刷以劃8字的方式刷擊。

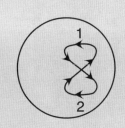

套鼓器材分析

常見的套鼓器材組合型式，如下所示，套鼓器材的型式，也可以依照各人不同的需要，增加或減少鼓及鈸的數量。

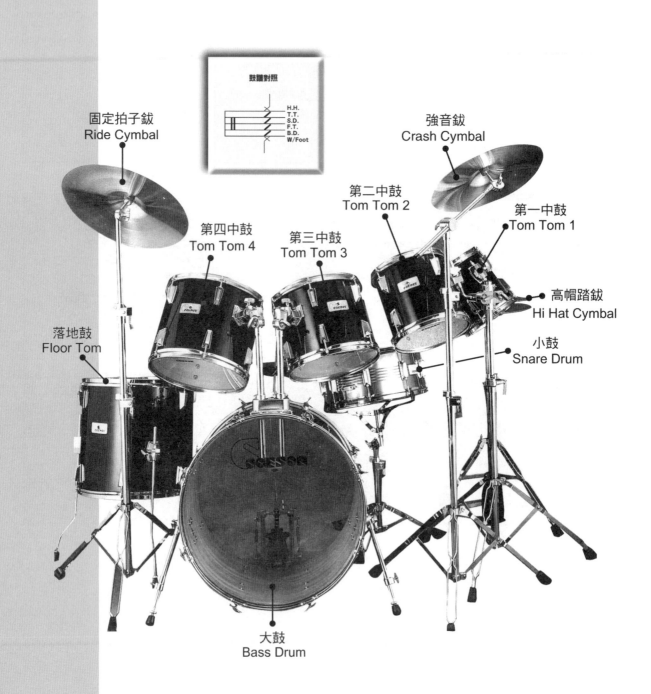

鼓譜對照

| H.H. |
| T.T. |
| S.D. |
| F.T. |
| B.D. |
| W/Foot |

固定拍子鈸
Ride Cymbal

強音鈸
Crash Cymbal

第二中鼓
Tom Tom 2

第四中鼓
Tom Tom 4

第三中鼓
Tom Tom 3

第一中鼓
Tom Tom 1

落地鼓
Floor Tom

高帽踏鈸
Hi Hat Cymbal

小鼓
Snare Drum

大鼓
Bass Drum

一、大鼓(Bass Drum. Kick)(B.D.)

一般常見的大鼓直徑尺寸約介於18～26英吋之間。

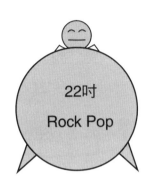
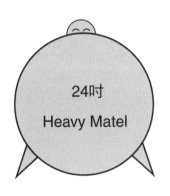

18英吋：常用於爵士樂(Jazz)中。

20英吋：常用於融合樂(Fusion)及拉丁樂(Latin)中。

22英吋：此種尺寸是最常見的，一般皆用於搖滾樂(Rock)及流行樂(Pop)中。

24英吋：用於重金屬(Heavy Metal)中。

26英吋：常用於軍樂隊(Marching)、室內樂團、交響樂團(Orchestra)。

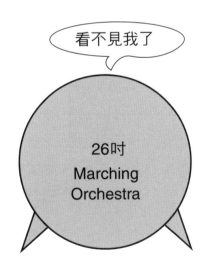

二、中鼓(Tom-Tom Durm)(T.T.)

中鼓的直徑尺寸約介於8〜16英吋之間，直徑尺寸小的中鼓音高較高，尺寸大的中鼓音高較低，胴身尺寸短的中鼓，共鳴音較短而清亮，胴身尺寸長的中鼓，共鳴音較長而低沈。

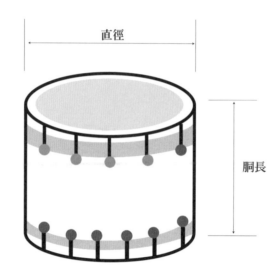

直徑

胴長

三、落地鼓(Floor Tom- Tom Drum)(F.T.)(F.D.)

落地鼓的直徑尺寸約介於16〜20英吋之間，通常落地鼓有自己的腳架站於地上，故稱為落地鼓。

四、小鼓(Snare Drum)(S.D)

常見的小鼓直徑尺寸約是14英吋左右，小鼓的振動面(底面)裝有用綱絲繞捲，燒結後拉長而形成的共震用鋼絲(亦稱響線)，所以稱為Snare Drum。

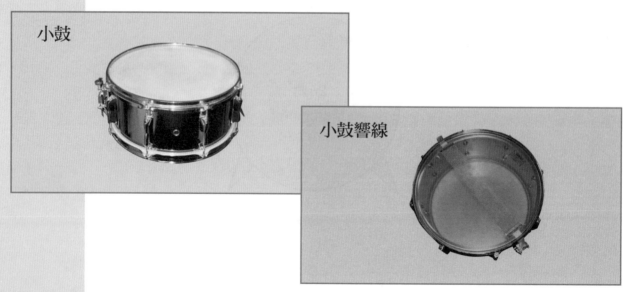

小鼓

小鼓響線

鼓的調音 6 PART

鼓皮的張力平均度與否，直接影響鼓的音色共鳴，而鼓皮的張力是由鼓框上的鼓螺絲決定，由於鼓是圓形的，所以調整鼓皮螺絲緊度時，可參考圖列調整螺絲的順序，才可以平均鼓皮的張力，調整順序由1→2→3→…。

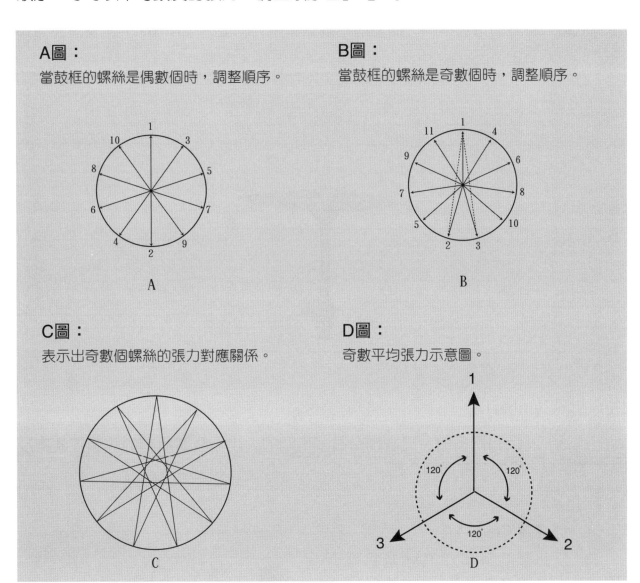

A圖：
當鼓框的螺絲是偶數個時，調整順序。

A

B圖：
當鼓框的螺絲是奇數個時，調整順序。

B

C圖：
表示出奇數個螺絲的張力對應關係。

C

D圖：
奇數平均張力示意圖。

D

常見的鼓框螺絲是偶數個(4、6、8、10…)，但是奇數個鼓框螺絲(5、7、9、11…)所形成的張力才是最對等均勻的，可是奇數個鼓框螺絲的鼓並不多見。

PART 1 鈸類分析

一、高帽踏鈸(Hi-Hat Cymbal)

高帽踏鈸的直徑尺寸通常介於13～15英吋之間,一般是以14英吋為主。各廠牌、各系列的Hi-Hat音色皆有所不同,有些系列音質沈穩,有些系列音色尖銳,也可以依個人喜好的音色不同,而組合不同廠牌系列的上、下Hi-Hat,也會產生意想不到的特殊音色。

二、鈸(Cymbal)

鈸的規格、音色有許多種,尺寸也有很多不同的大小,我將所有的鈸類依演奏及音色的特質,分為三種項目介紹:

1. 強音類(Crash):

一般此類的鈸多作為強音打擊用,直徑多介於13～18英吋,為強調強音演奏為主,多用於過門及重音節之中。

2. 固定拍子類(Ride)：

一般此類的鈸，多置放於鼓手鼓組之右側（慣用左手的鼓手則置於左側），Ride鈸類通常鈸面積較大，重量厚重，直徑尺寸介於18～22英吋為主，通常作為固定的拍子打擊點而用，打擊點群常如同Hi-Hat，音色脆亮而穩定。

3. 特殊音效類：

此類型的鈸音色特殊，有些殘響短，音色高，直徑尺寸小（6～12英吋為主），常用於切分音時打擊，如Splash類。有些音色爆裂明顯，如China類，另有一些特殊音色如Bell.Gong……打擊此類的鈸時，由於音色特殊，所以特別地突出，常可用於獨奏(Solo)或當作音效來用。

PART 8 基本控棒原理

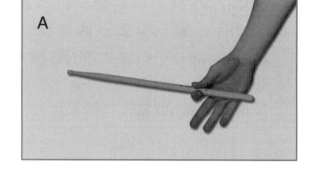

看過前面的章節，相信各位已經對於鼓棒及套鼓的基本結構，有了相當深入的瞭解，接著為各位介紹「基本控棒原理」。

影響著手與鼓棒間的一貫性，最重要的兩大觀念，就是「鼓棒的控制」與「鼓棒的揮動」。

在控制方面：
常見的控棒方式有兩種，一種是對稱式，另一種是傳統式。

一、對稱式(Matched Grip)：

如A圖示：
拇指第一指節與食指第一、第二指節處，夾緊距鼓棒棒尾端約三分之一的地方，此處為鼓棒之轉動中心，如圖示：在棒長約三分之一握棒處轉動中心，是控制鼓棒的重要支點，此支點為鼓棒的運動中心點。

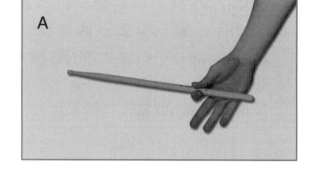

如B圖示：
掌心貼近鼓棒，其餘三指扣住棒尾，此三指在打擊時，控制棒子的運動。

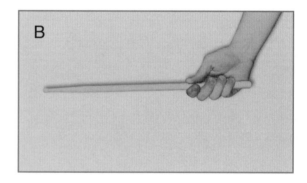

如C圖示：
手背面向上方，如同圖示。

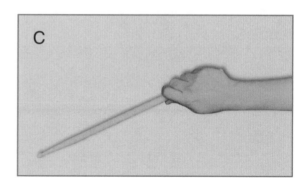

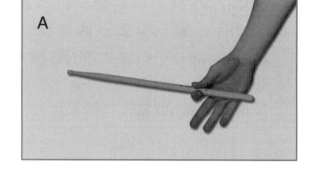

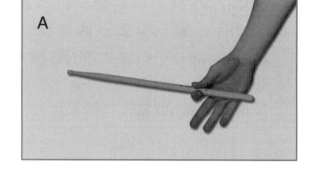

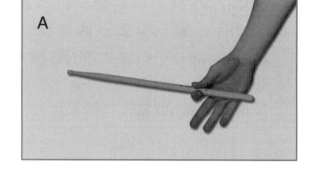

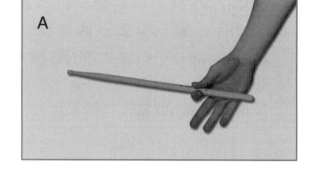

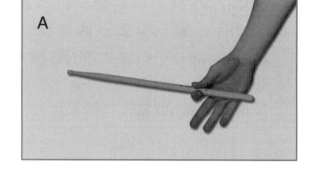

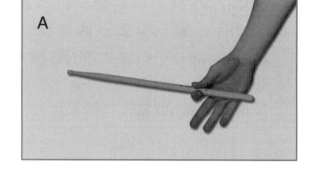

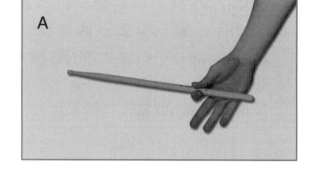

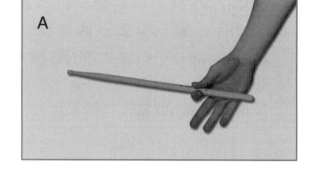

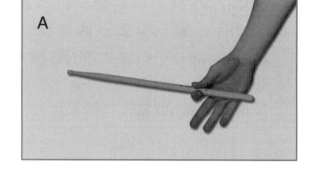

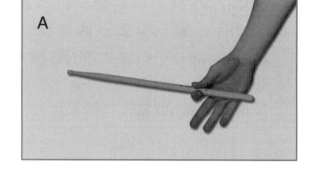

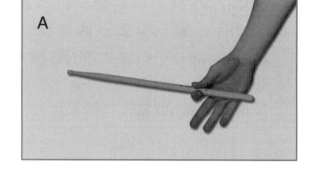

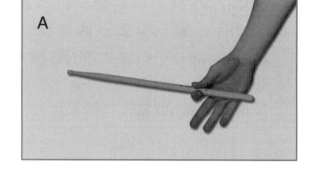

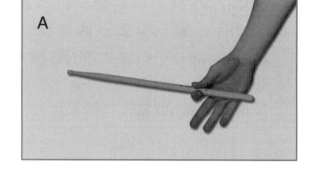

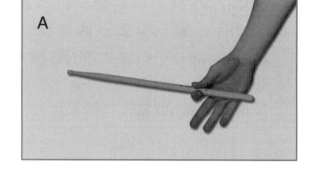

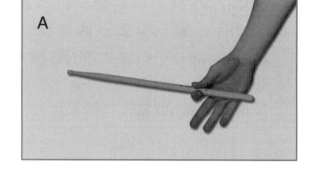

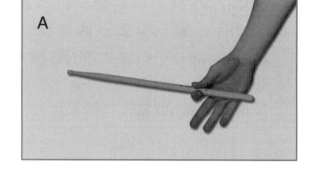

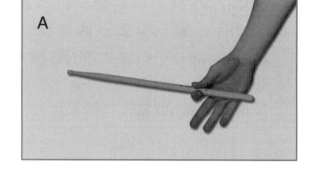

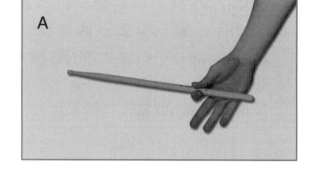

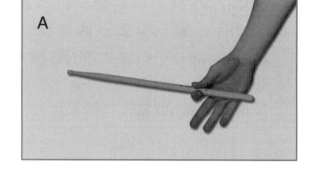

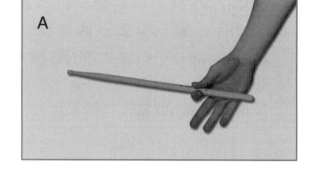

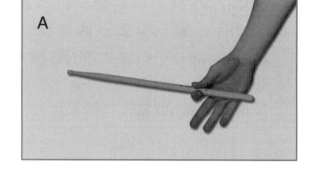

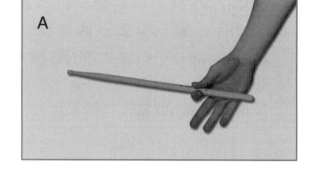

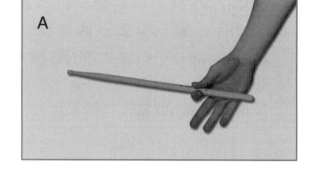

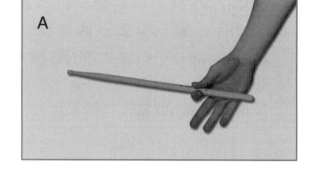

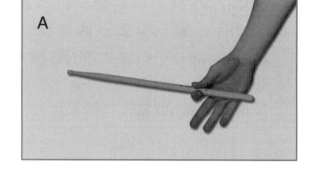

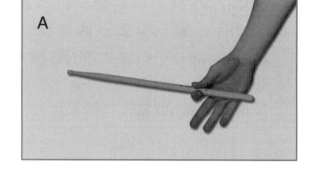

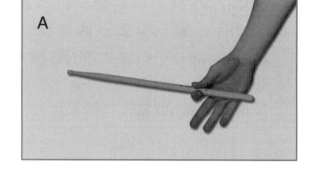

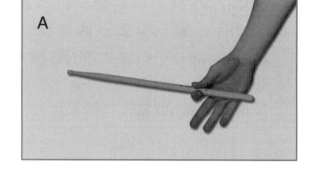

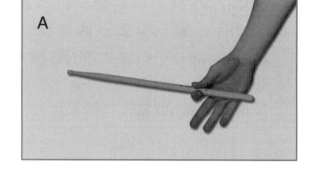

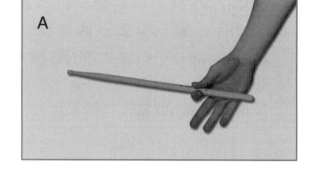

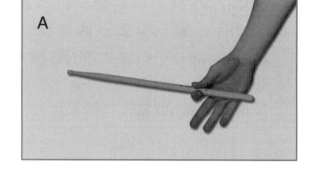

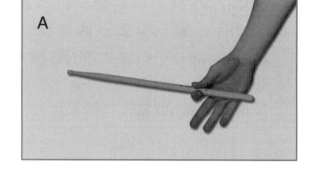

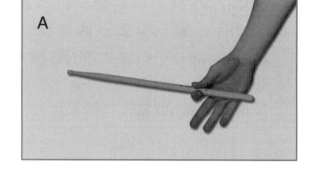

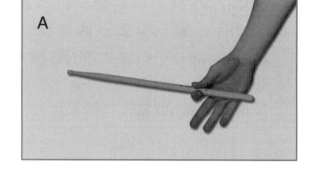

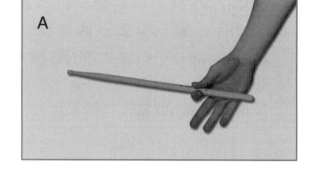

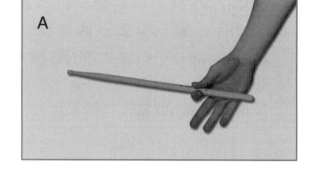

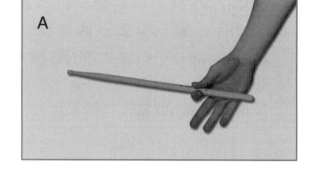

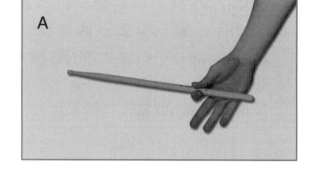

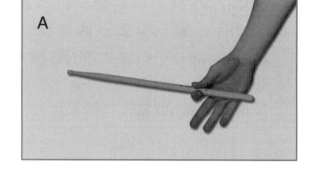

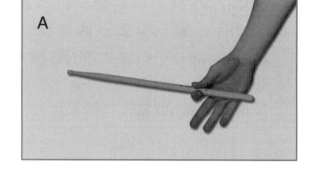

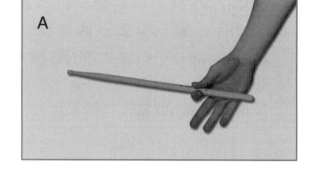

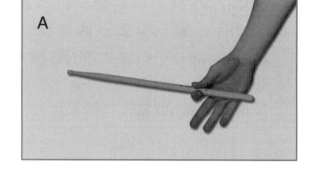

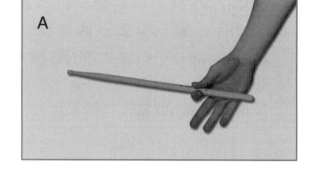

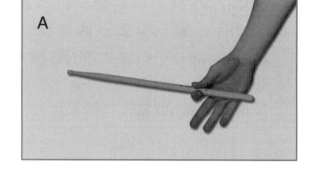

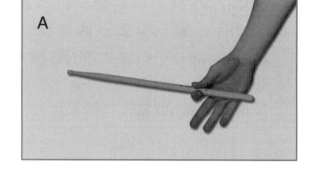

如D圖示：
對稱式左右手動作及握棒法一致。

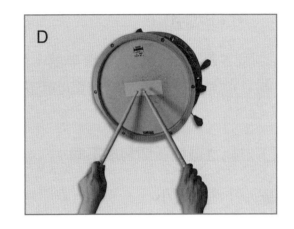

二、傳統式(Traditional Grip)：

如A圖示：
右手如對稱式：左手虎口為夾住距離鼓
棒棒尾端約三分之一之轉動中心處。

如B圖示：
鼓棒棒尾端約三分之一之轉動中心處，
此中心處至鼓棒頂端由中指及無名指
間夾控。

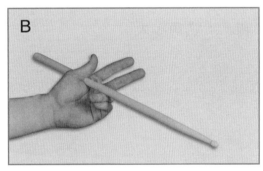

如C圖示：
食指與中指扣控鼓棒，食指與中指扣
控鼓棒的收放，影響著打擊點的品
質甚大。

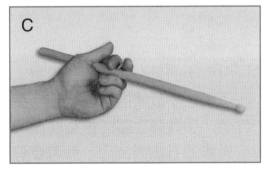

如D圖示：
左手以翻轉力量打擊，右手與對稱
式相同。

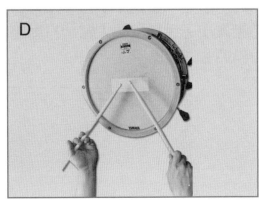

三、其他夾式：

有時因演奏不同類型之打擊樂器，而須手持兩雙棒子，如木琴、鐵琴，則棒子由不同之指間夾控，棒之轉動重心於夾控距棒尾約三分之一或二分之一處。

以下二組之鼓棒張開角度不同：

A圖示：張角較小

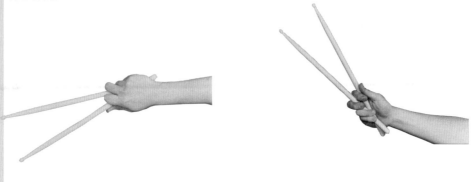

- -

B圖示：張角較大

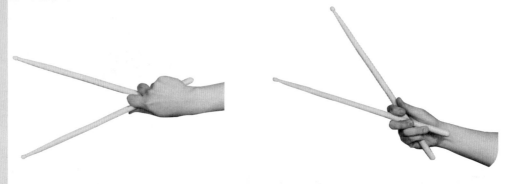

前面所說明的是有關鼓棒的控制，也就是「如何拿鼓棒」，平時練習打擊時，用心去了解控制鼓棒的原理，感受手指與鼓棒的接觸，施力作用、肌肉與關節之間的互動、手臂與手腕的相互關連，控制鼓棒是非常重要的一項重點，不論任何簡單或複雜的打法或技巧，都需要有正確的控制觀念，才能無拘無束地打擊，靈活的運用手指、手腕、手臂，控棒若打得太用力，手指控棒太緊手易起水泡；打得力量太小，手指控棒太鬆，打擊點虛浮無精神，並容易掉棒。需常練習，才能控棒自如，得心應手。

在揮動方面：

除了鼓棒的控制之外，另一項重要的觀念就是鼓棒的揮動。

鼓棒的揮動，基本上有兩類主要的揮動概念，一種是「彈跳揮動法」(Gradstone Style)，另一種是「施力揮動法」(Moeller Style)。

一、彈跳揮動法(Gradstone Style)：

此種揮棒法最早是由Willam D.Gradstone (1892-1961) 所提出的，此類揮動鼓棒方式，觀念在運用自然的轉動中心，與棒受重力之自然慣性下擊後而彈跳上拋。

如A圖示：
鼓棒由鼓面上方一、二吋位置，自然上提。

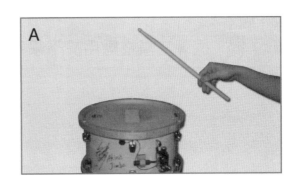

如B圖示：
運棒重心在於轉動中心位置，將棒上拉，自然後拋。

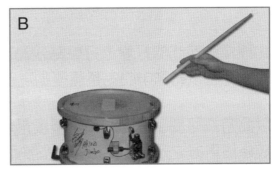

如C圖示：
手提至約耳際同高時，轉動中心如同棒轉軸，棒止於此處時，好似向後拋而傾垂於後側，運動過程是自然而輕鬆，利用自然之轉、揮動慣性而動作；如同一天秤之軸動。

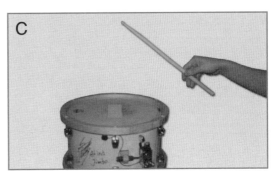

如D圖示：
鼓棒受重力影響而下擊至鼓面自然擊下後
反彈，指間控提棒產生軸轉動。

如E圖示：
揮下時，使用鼓棒受重力影響而下擊至鼓
面自然擊下後上拋。

如F圖示：
擊下後，反彈之慣性應用於下擊後上拋
之動力。

此種揮動方式的打擊，打擊點較為自然，音質較為有彈性，無壓迫感，而運作原
理是完全以轉動中心為整體運動之主軸。

以此方式可使手臂之肌肉緊張度最小，可提升平均之速度，亦可應用後三指扣控
鼓棒達更好之效果，此法可用於快而細的打擊點之中。

二、施力揮動法(Moeller Style)：

此種揮棒法最早是由Sanford A. Moeller(1876-1961)所提出的，此口揮動鼓棒方式觀念在於手臂帶動手腕，手腕傳動鼓棒，鼓棒的控制與運動過程形成迴圈的模式。將力一波波地傳至棒尖；如揮皮鞭一般的感受。

如A圖示：
鼓棒由鼓面上方約一、二吋位置，手臂帶動手腕，鼓棒跟隨移動，棒尖向前。

如B圖示：
手腕提至耳際高度，鼓棒跟隨移動，手臂帶動手腕向下打擊。

如C圖示：
向下打擊，打擊時以前臂及手腕為主，將力傳至鼓棒，帶動鼓棒打擊後將棒停至一定之高度，以手腕手指控制。此種揮動鼓棒的方式，打擊點音質較有力道，音色較為紮實，力道肯定，較有壓迫感。

以上兩種揮動鼓棒之重要觀念，各有其不同運用感受；彈跳揮動法(Gradstone Style)可使運棒之打擊點更省力，可做出較快而細緻之打擊點，且肌肉較不緊張。手指間的運動與棒之自然運動相互配合。施力揮動法(Moeller Style)將力一波一波由手臂至手腕傳至鼓棒，且可有效地掌控運動方向，對於大動作的移動或位置變換非常實用。手臂、手、棒子一體活動，打擊點力道較有勁。

三、兩種揮動方式的示意圖：

1. 彈跳揮動法(Gradstone Style)：

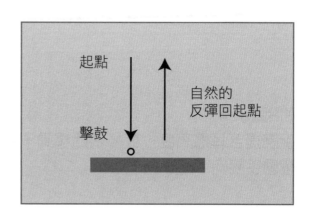

2. 施力揮動法(Moller Style)：

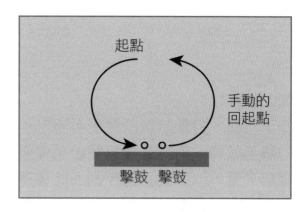

運棒法 PART 9

鼓棒揮動的運棒法，通常有下列四項基本運棒方式：

一、UP

鼓棒由鼓面上一至二吋高度處為起點，
自然下擊後以手臂帶動手腕，手腕傳動
鼓棒，將棒提高至耳際高度。

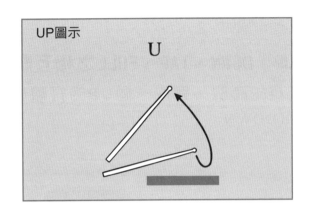

UP圖示　U

二、DOWN

鼓棒由耳際高度為起點，下擊後將鼓棒扣
控停止於距鼓面一吋至二吋之高度。

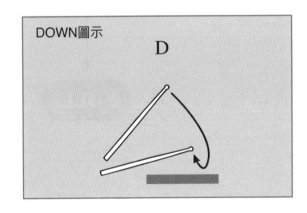

DOWN圖示　D

三、TAP

鼓棒由距鼓面一吋至二吋的位置為起點，
以手腕及手指施力，下擊後停止於距鼓面
一吋至二吋的位置。

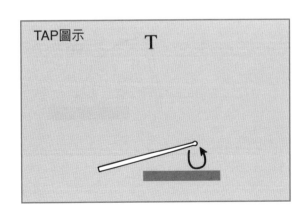

TAP圖示　T

四、FULL

鼓棒由耳際高度為起點,下擊後,上
提鼓棒,停止於耳際之高度。

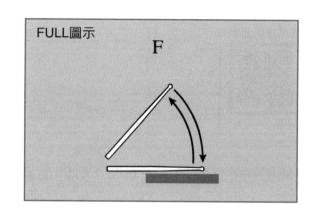

FULL圖示

F

UP、DOWN、TAP、FULL之相互關連動作如圖示:

以UP為例,完成一個UP的打擊動作後通常下一個打擊動作可能是FULL
或DOWN。

UP、DOWN、TAP、FULL 練習:

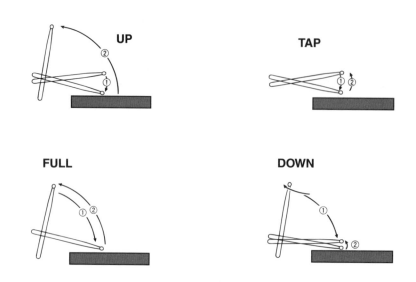

UP

TAP

FULL

DOWN

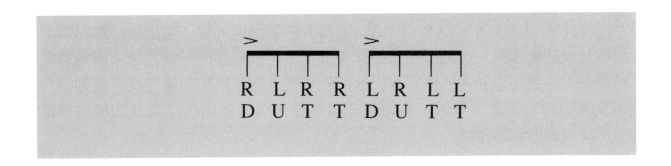

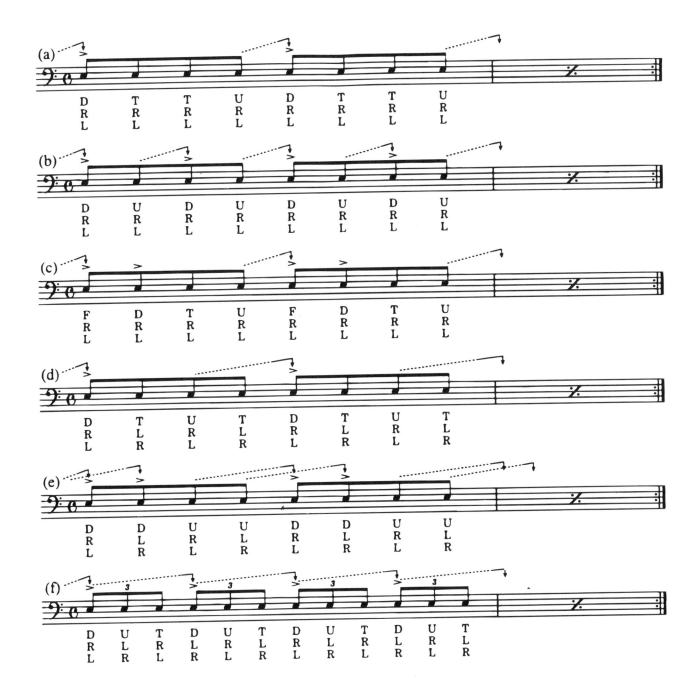

以上四種(UP、DOWN、TAP、FULL)運棒的主要原理，除了可用於打擊點中之輕重音分配的應用外，也可以將打擊點在移動不同的鼓面時，能迅速準確地落點於打擊面上，更可以利用四種打擊於移位的慣性，而使肌肉不會在快速長期的打擊，或移位時肌肉過於緊張，練習基本打點時，可以多用心注意此四種運棒習慣，成為自己的自然習慣。

揮動鼓棒時落差的位置，影響著打擊位置移動、輕重音控制等。練習時，每個打擊點由較慢的速度開始練習，體會控棒時之落差，提棒與揮下之速度先後關連，對於音量之控制與鼓鈸等打擊面移動變換擊點有相當之效用。

不論何種揮動方式或控棒方法，最終目的是要將鼓棒與雙手合而為一，毫無阻礙，自然的打擊多練習、多感覺手與鼓棒之間配合的不同，手指、肌肉的控制與棒之間的關係，多去想、多去練習，一定會有想不到的收穫的！

又酷又炫的甩鼓棒

下面來介紹又酷又炫的甩鼓棒方式。

一、 定點迴轉法

以食指及中指間為軸,夾住鼓棒約1/2處,扭動轉棒,使棒看起來前後像在繞圈子一般,此種轉棒法是很炫的轉動。可以用在打擊演奏時可準確的打在鼓或鈸的拍子上。

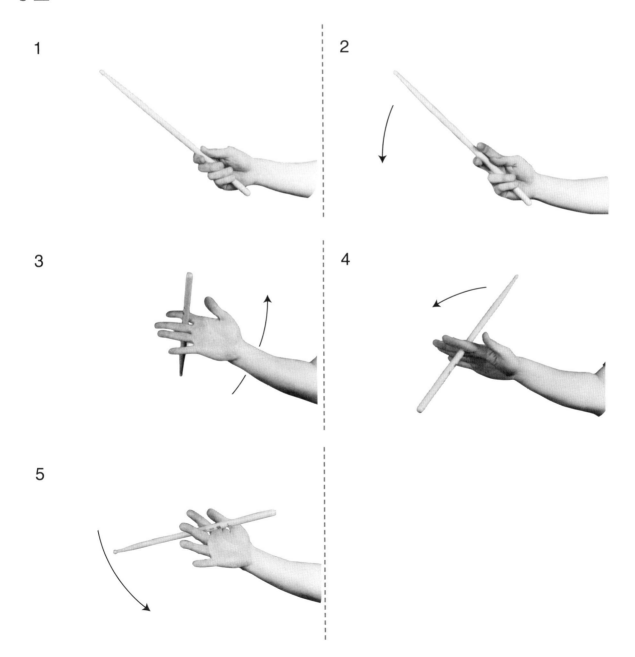

1

2

3

4

5

二、指間轉法

先以食指及中指夾棒、下甩後以無名指勾夾住棒，移開食指後成為中指及無名指夾棒，再下甩，以此法在指間轉棒。

1

2

3

三、拋棒法

如下圖所示，拋棒法更是令人震撼的甩棒方式，但是表演前要多加練習幾次，很容易失誤的喔！

1. 前空投法

2. 側空投法

3. 撞棒拋法

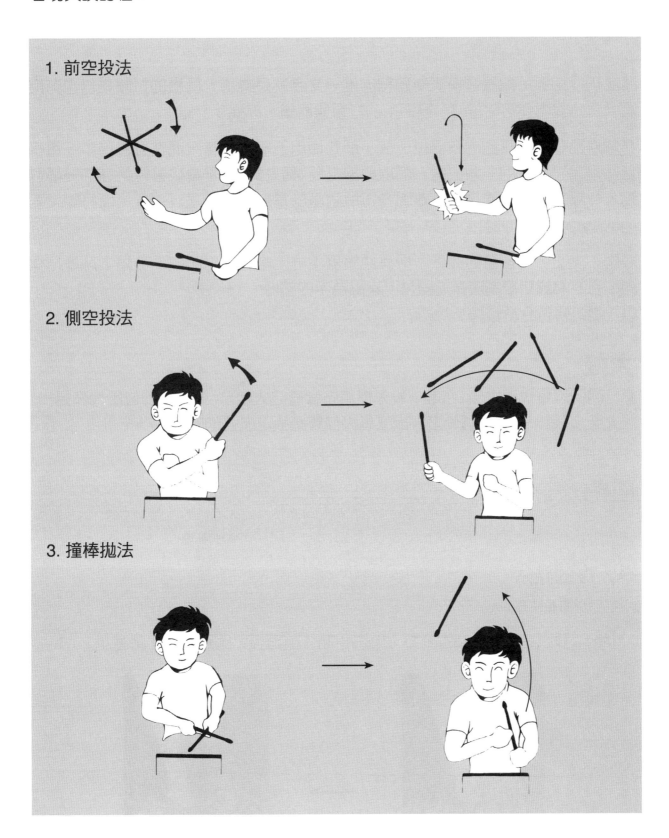

PART 11 鼓譜

就我們所知道，記錄音樂演奏過程的唯一文字就是樂譜，同樣的打擊樂器也有樂譜，在此我們介紹給各位一般通用的打擊樂器譜，亦稱「鼓譜」。

打擊樂器譜就和其他的樂器譜一樣，都是使用五線譜記譜，而在五線譜中，每條線都是音符所在的一個位置，而線與線之間（稱為間）也是屬於音符所在的一個位置，一般樂器在五線譜中，線間音符所對應的是樂器的頻率（音階），而打擊樂器所對應的是不同的器材。

鼓譜中之記號與位置的關係，與其他樂器不同，常見的記譜法，鼓譜中凡是符桿向下者，為腳所控制演奏之器材，其餘為手的部份。

以下就為各位介紹鼓譜：

大鼓

第一間的位置代表大鼓（亦是一般人慣用右腳側之大鼓）。第一線的位置代表另一個大鼓（亦是一般人左腳側之大鼓或是大鼓雙踏板之左邊的踏板）。

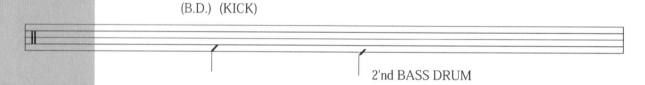

(B.D.) (KICK)

2'nd BASS DRUM

◆大鼓的踏法

1. 平踏法(Heel Down)

(A) 以腳跟為軸，前腳掌施力，腳底平貼大鼓踏板，踏踩原理如同圖示。

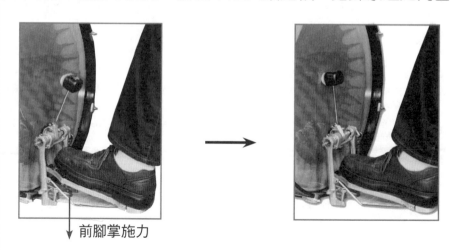

前腳掌施力

2. 墊踏法(Heel Up)

(B) 腳跟略為墊高，前腳掌接觸踏板施力，整條腿的力量下壓，如圖示。

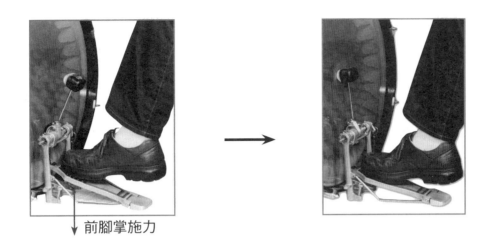

↓ 前腳掌施力

◆另有幾種常見的踏法（常用於大鼓雙擊點）

1. 右左踏法

腳跟略為墊高，前腳掌接觸踏板，腳掌偏右踏踩一次踏板，用前腳掌為軸整隻腳掌略為移偏左，再踏踩一次大鼓後，立刻再用前腳掌為軸，整隻腳掌移偏右側再踏踩一次大鼓，如此循環踏踩。

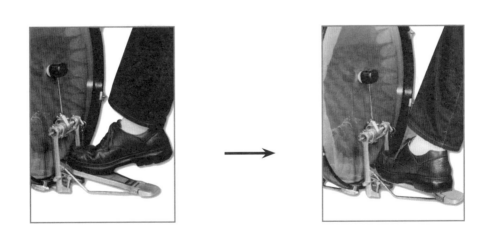

2. 後前踏法

腳跟略為墊高，前腳掌接觸於踏板後端，踏踩大鼓後立刻前移至踏板中前側再踏踩大鼓。

3. 墊平踏法

腳跟略為墊高，前腳掌施力，整條腿的力量下壓，踏踩後腳掌平貼踏板，再踏踩一次大鼓。

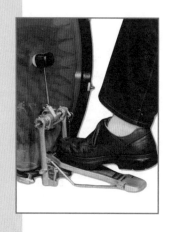 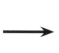 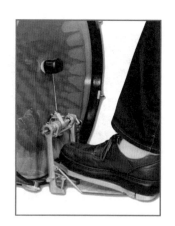

小鼓

第三間的位置代表小鼓，若有註記Rim則表示打擊鼓框，如圖示；另若有註記
Rim Shot則表示同時打擊鼓框及鼓面，如圖示；若註記為Side Stick，則為一鼓
棒之前端抵壓住鼓皮，另一鼓棒敲擊至前一棒之腹側。

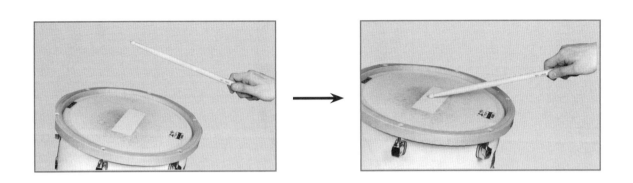

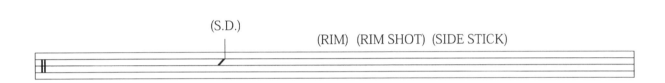

(S.D.)　　　　　　　　　　　　　　(RIM)　(RIM SHOT)　(SIDE STICK)

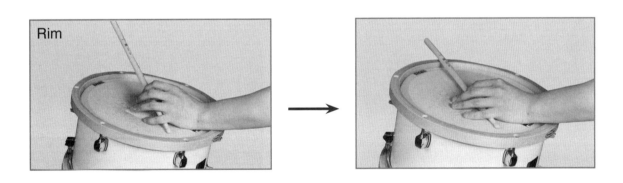

Rim

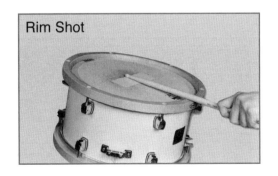

Rim Shot

Side Stick

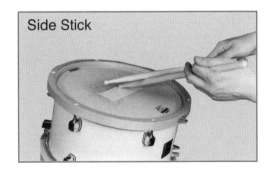

高帽踏鈸

上一間的位置是Hi-Hat，以左腳踏合緊並用鼓棒打擊，若符號上有一個「o」記號則代表是左腳放鬆 (Opened Hi-Hat) 並用鼓棒打擊產生共振之音色，若符號在下一間則代表用腳踏 Hi-Hat。

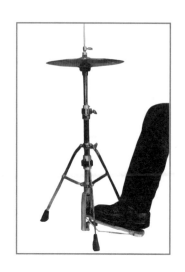

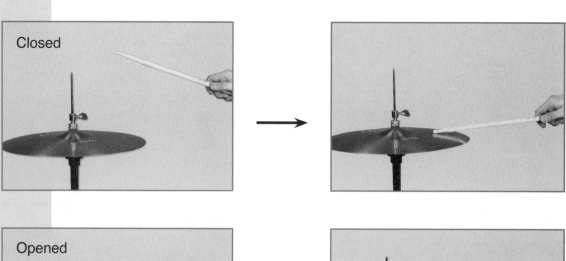

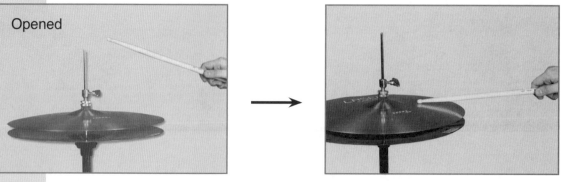

◆Hi-Hat的踏法(Tap With Foot)

1. 平踏法(Heel Down)

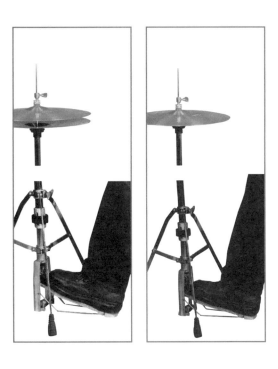

2. 墊踏法(Heel Up)

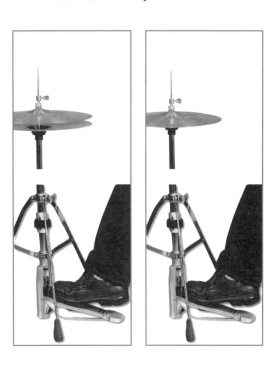

3. 平踏法和墊踏法可以連續交替踏踩

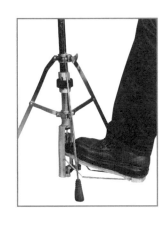

連續踏

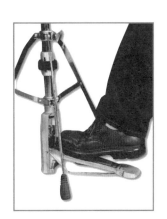

◆Hi-Hat在音量及音質上的變化可用棒之打擊受力位置來改變

以棒頭打擊

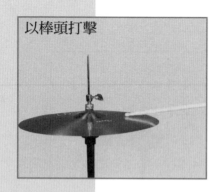

以棒前錐處打擊

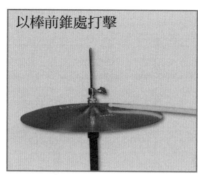

以棒打擊Hi-Hat之側邊

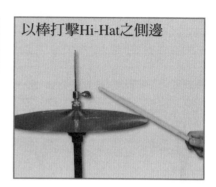

◆Hi-Hat的音效踏法

先以足後跟端鬆Hi-Hat產生震動音,之後再踏合Hi-Hat。

連續動作圖:

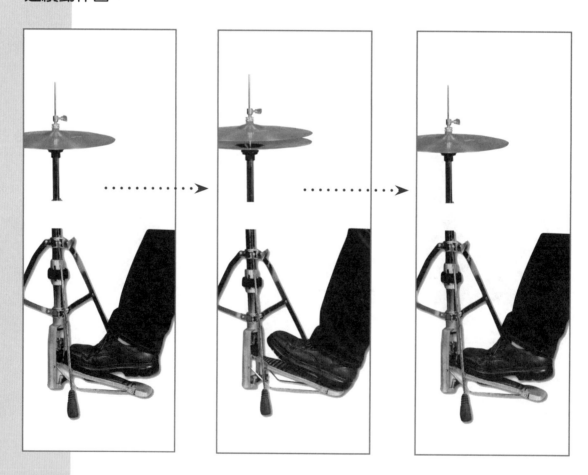

中鼓

一般記譜都以五線譜線間位置越高者代表音高較高的中鼓 (Tom-Tom)，五線譜線間位置記譜依序降低，則代表的中鼓音高也依序降低，若套鼓組，中鼓數量太多，則以上加線，增加記譜位置。

落地鼓

第二間則代表落地鼓 (Floor-Tom)，若鼓組裝有2個落地鼓，則較低音的那一個落地鼓記譜於第二線上。

鈸

鈸類(Symbal)多記譜於上一間或上加一線，並加註＞(重音記號) 或註有Ride。

打擊樂器

另外常見的一些記號，如圖示，代表一些打擊樂器類：如牛鈴、三角鐵、響板、鈴鼓、木魚等。

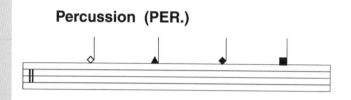

Percussion (PER.)

套鼓上常裝置的打擊樂器 (Percussion)如：牛鈴、木魚、有金屬製器也有塑膠製，亦有以腳踏的牛鈴裝置。

金屬製

塑膠製

腳踏的牛鈴裝置

點結構

12 PART

「點結構」是說明每一個音符之落點位置的概念。任何樂器所發出的任何一個音，都有一個起始點和一個終止位置，而打擊樂器比較重視在起始點這個部份。

每一個打點至下一個打點出現之前，就是此一音符的時間值；任何音符皆是為了決定某一段時間距離；例如：四分音符為一拍時，八分音符就是將四分音符等分成二等份；而每一個十六分音符又將八分音符分成二等份。以此類推，任何音符也可看成在時間上的一個分割處；休止符亦然，只是休止符之落點處無實際之樂聲，亦可看成前一音符之延長時距。

「點結構」與時間的關係，就像一把刀和一塊蛋糕的關係；若一塊蛋糕稱為四分音符，則將此蛋糕等分成三塊的二個落刀處再加上起始點，就是將四分音符分成三等分之三連音了。

點結構示意圖：

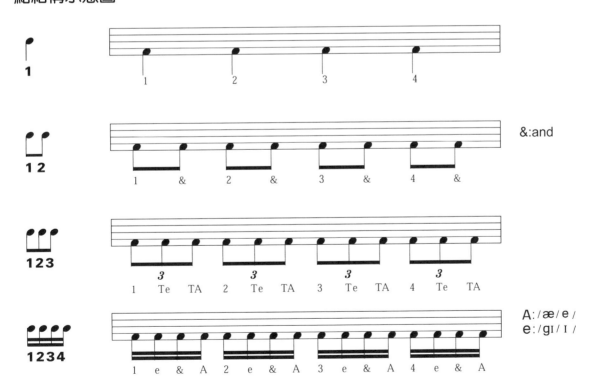

音符時間距示意圖：

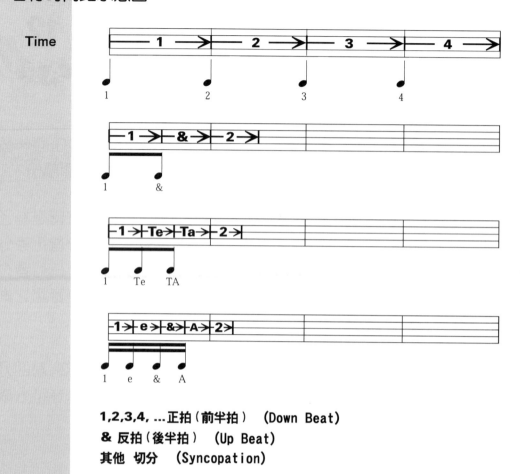

1,2,3,4, ...正拍〔前半拍〕 (Down Beat)
& 反拍〔後半拍〕 (Up Beat)
其他 切分 (Syncopation)

◆打擊點的基本結構

拍子：定義某一段時間的一個起始點至一個終止位置。

例如：若每分鐘有六十拍，則每拍的時間長度為一秒 （♩=60）。

若每分鐘有一百廿拍，則每拍的時間長度為二分之一秒。

◆打擊點的基本組群

1. 四連音系列

若我們將一拍的時間距等分成為四等分，此四等分由前至後編號為１、２、３、４，即常見的十六分音符之四連音。

圖A: 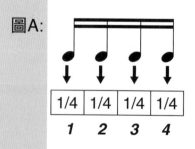 此符號之打擊點為一拍的時間總長度，等分成四等份，每一個落點均為四分之一拍。

相對照於圖A，因此這打擊點
落於1的位置。

這打擊點落於2的位置。

這打擊點落於3的位置。

這打擊點落於4的位置。

相對照於圖A，因此這打擊點
落於1、3位置。

這打擊點落於1、2的位置。

這打擊點落於2、3的位置。

這打擊點落於2、4的位置。

相對照於圖A，這打擊點落於
3、4的位置。

這打擊點落於1、4的位置。

這打擊點落於1、2、3的位置。

這打擊點落於1、3、4的位置。

這打擊點落於2、3、4的位置。

這打擊點落於1、2、4的位置。

2. 三連音系列

圖B: 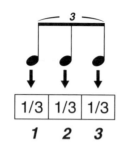　此符號之打擊點為一拍的時間總長度等分成為三等份,每一個落點均為三分之一拍,符號由前而後編號為1、2、3、即常見的一拍三連音。

相對照於圖B,因此這打擊點落於1的位置。

這打擊點落於2的位置。

這打擊點落於3的位置。

這打擊點落於1、2的位置。

這打擊點落於2、3的位置。

這打擊點落於1、3的位置。

拍子：被定義的時間區間。
　　　（定義：時間點、速度、或計數循環。）
例如，我們常定義四分音符為一拍，圖示音符與時間相關位置。

拍子起始落點

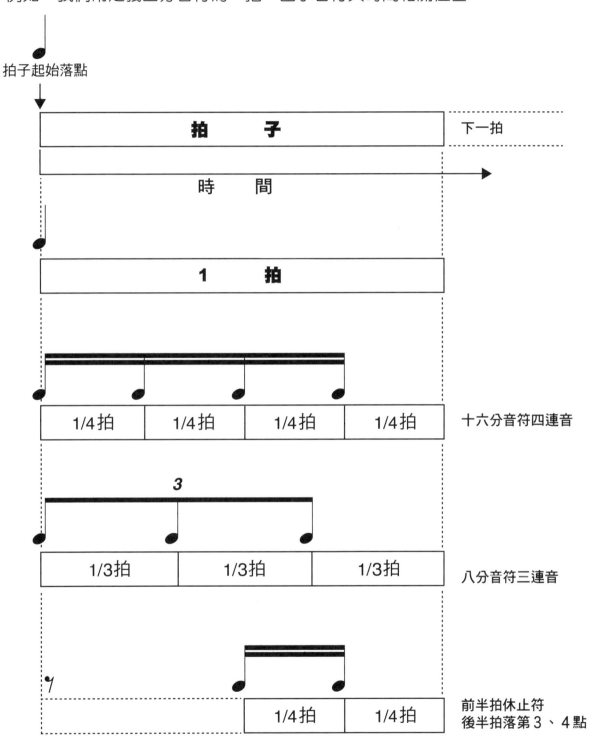

拍　　子	下一拍
時　　間 →	
1　　拍	
1/4拍 \| 1/4拍 \| 1/4拍 \| 1/4拍	十六分音符四連音
1/3拍 \| 1/3拍 \| 1/3拍	八分音符三連音
1/4拍 \| 1/4拍	前半拍休止符 後半拍落第3、4點

PART 13 基礎打擊練習

在練習之前先說明：何謂打擊點？何謂手法？

◆打擊點

就是打擊的樂句，也是豆芽菜（音符）時間值的練習，四分音符、八分音符、休止符等。音符的練習很重要，是所有練習的基礎，我們在此稱為基礎打擊點練習。

◆手法

就是左手右手、左腳右腳之間的排列組合情形，我們在下章會介紹基本手法練習（Paradiddle、Flam…）。現在先來說一說基礎打擊點吧！

基礎打擊點是非常重要的，可以先從較慢的速度，以大鼓穩定數拍子，最好還是能搭配節拍器，打擊點手法順序可以自由搭配練習，每一個打擊點可以搭配左手或右手。練習點也可以打擊在不同的鼓或鈸面，另外也可以配合輕重音的打擊。除了以大鼓穩定數拍子，也可以用左腳Hi-Hat數拍子，每一個正拍（前半拍）一個點，或是一拍二連音，甚至是每一個反拍（後半拍）一個點。

以下打擊點可以先在小鼓或練習板上面打擊，由較慢的速度打擊，再漸漸的加快一點速度，最好是先由慢速度並且配合節拍器練習。節拍器可設定成一拍一個點甚至是每一拍的後半拍。練習成為很穩定、很熟練後，甚至可以將打擊點的輕、重音排列練習，或是手的順序加以排列組合，打點也可用於過門之中。

兩次強調基礎是非常重要的，任何枯燥的基礎練習，均對於日後的演奏有莫大的影響。形式化的基礎練習，是為了以後更自由無拘無束的打擊而鋪路。各種延伸的變化，需靠自己去創造……。

全心去體會你的演奏，及別人的演奏；思考別人和你在同一首曲子，或一段旋律甚至一段擊奏中有什麼不同；別人如此的演奏，情緒達的感受是如何？自己的表達方式又為如何？兩者表現不同的味道在何處？耐心、毅力練習，是通往成功的唯一通路。以下例舉一些實用的打擊點練習，練習時可以由慢的速度來練習，穩定拍子，再漸漸加快流暢速度。

基礎打點練習

以四分音符和八分音符為主的練習

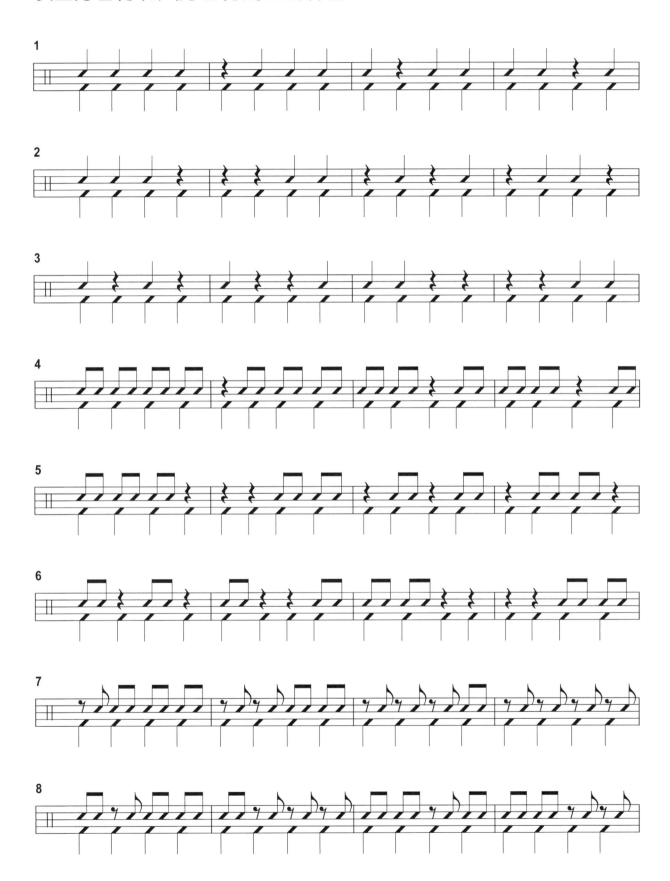

增加四分休止符和八分休止符為主的練習

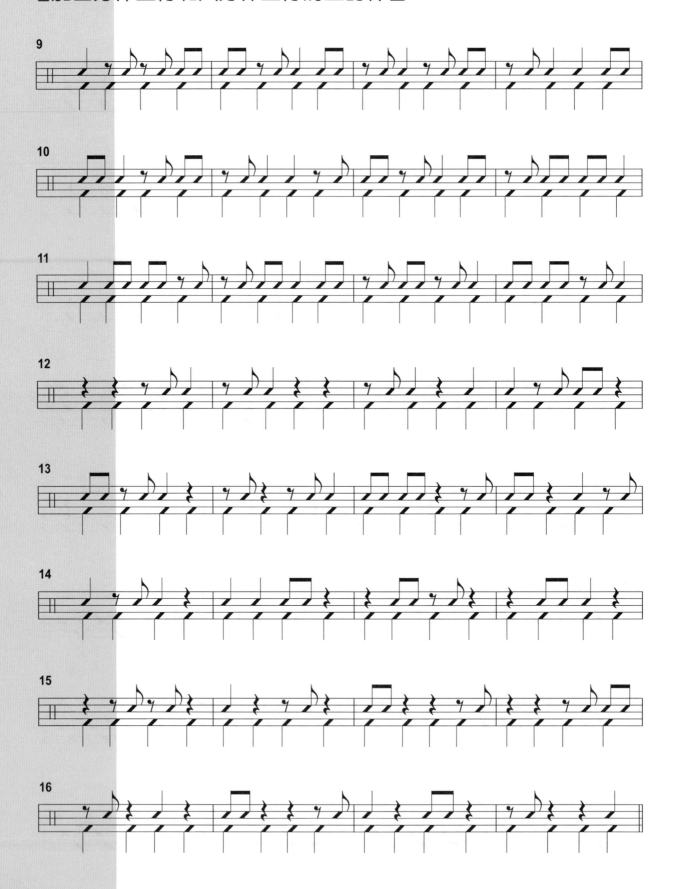

增加四分休止符和八分休止符為主的練習

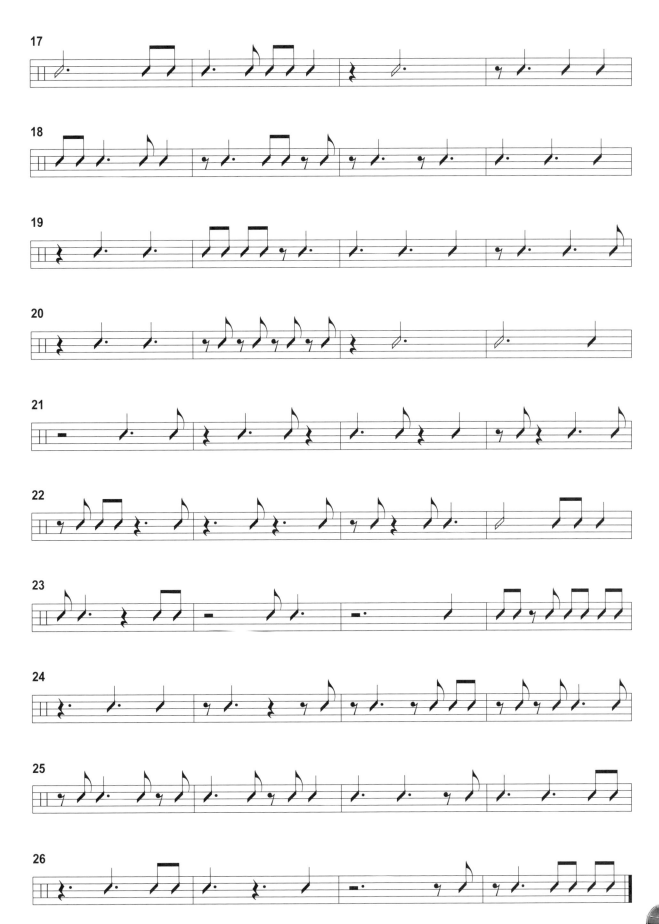

51

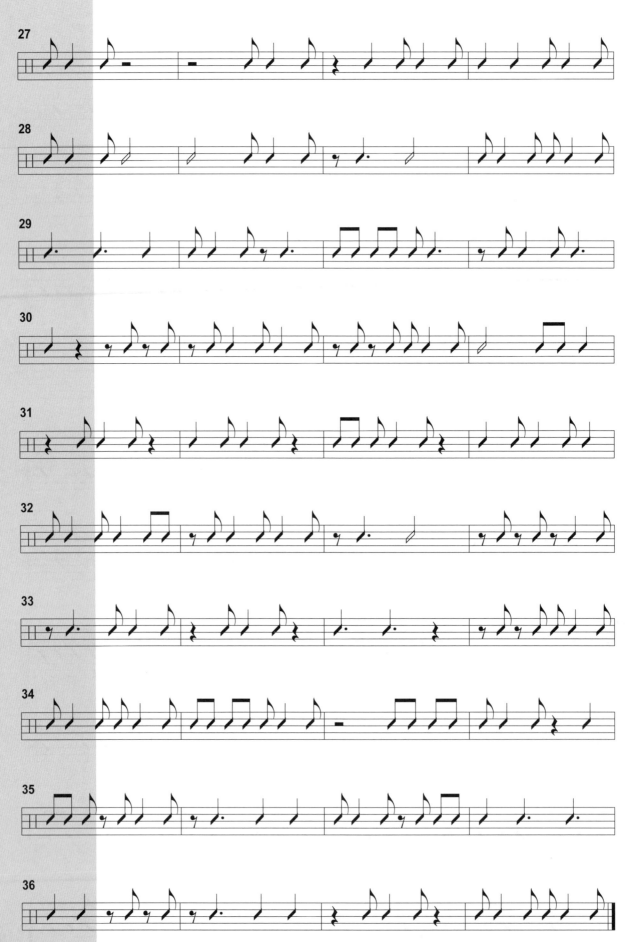

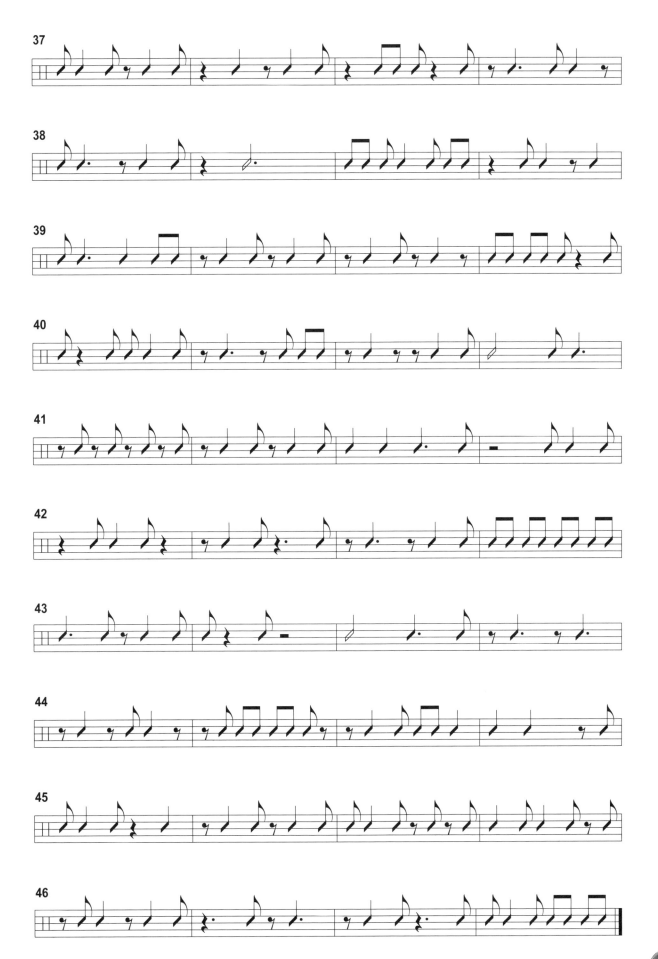

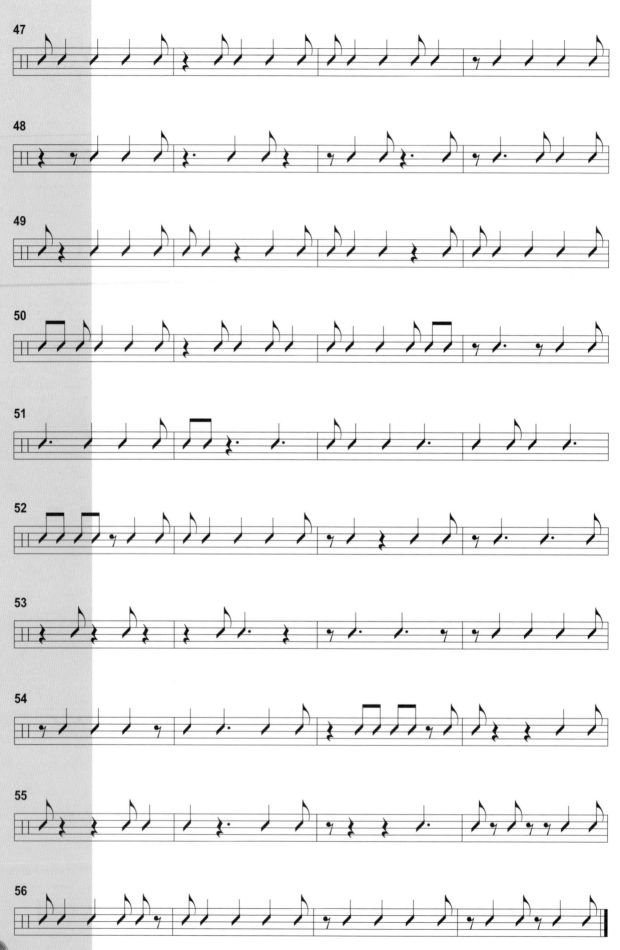

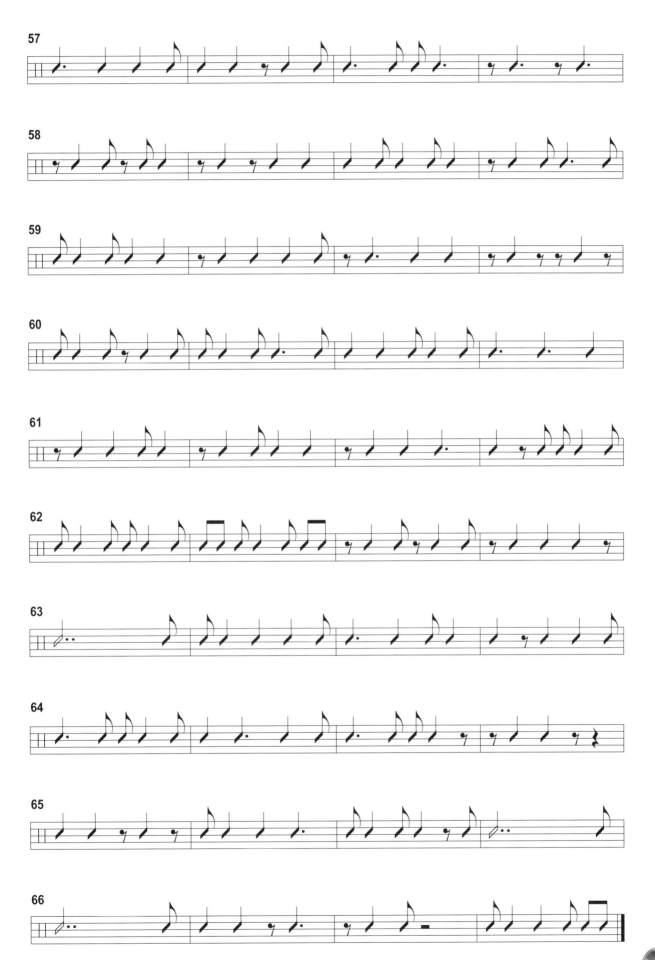

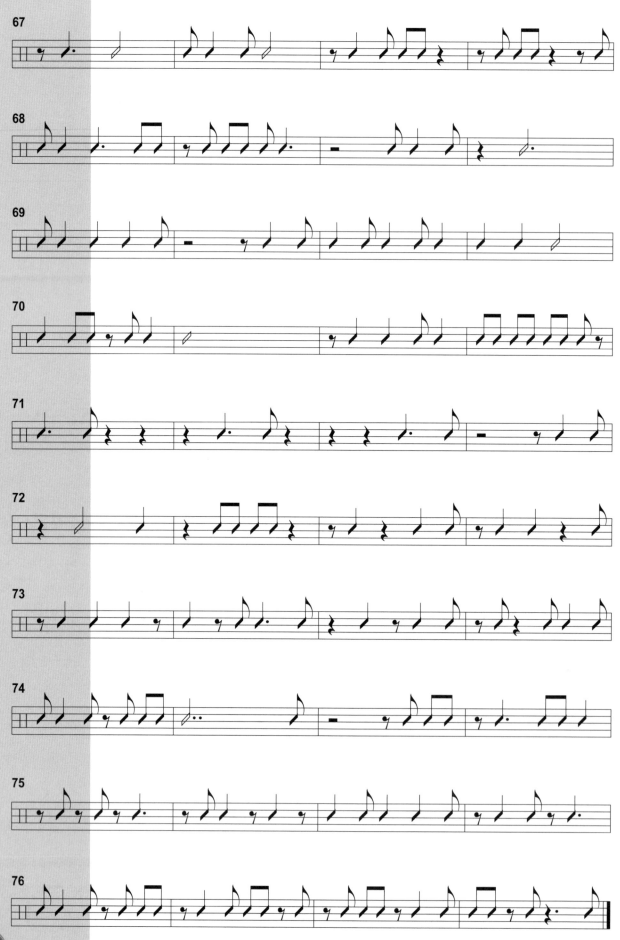

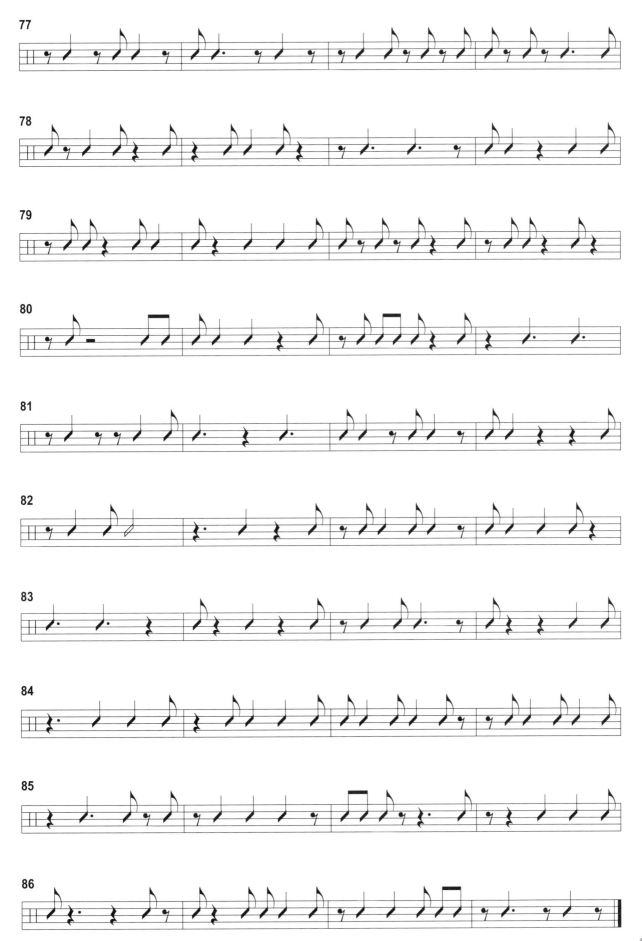

以十六分音符四連音為主的練習

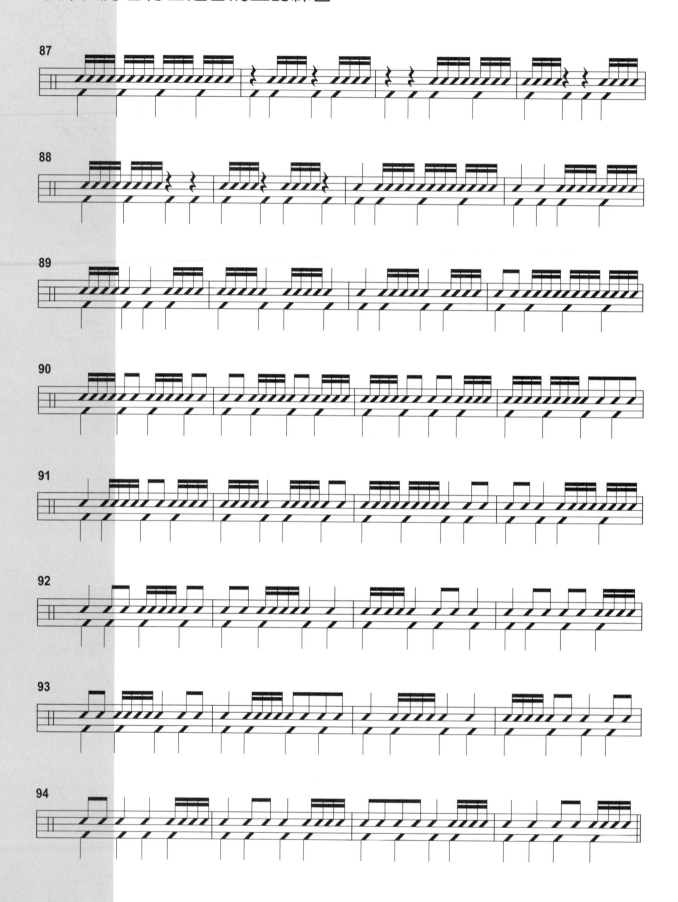

十六分音符四連音加入八分音符後半拍的練習一

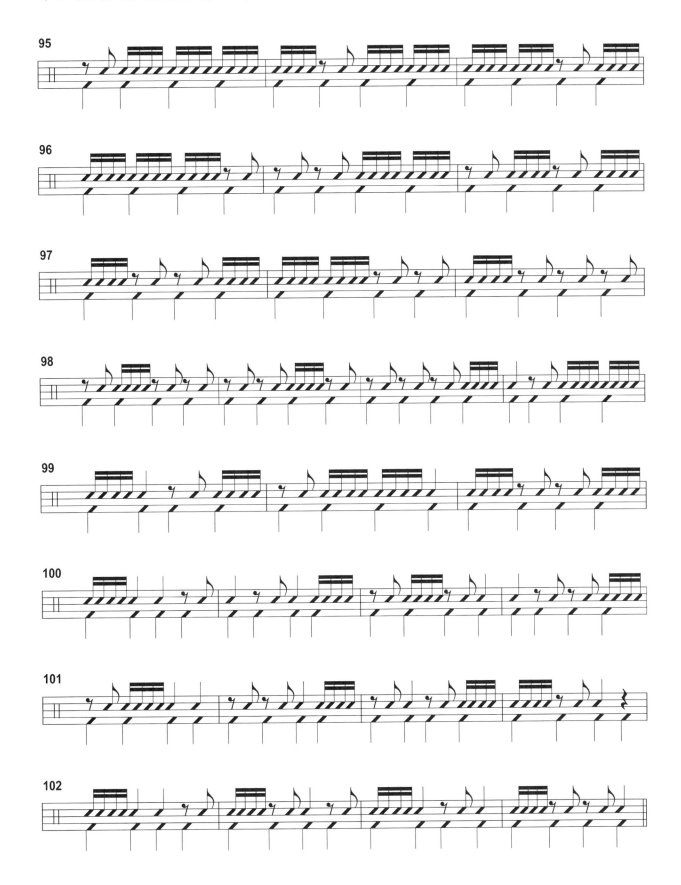

十六分音符四連音加入八分音符後半拍的練習二

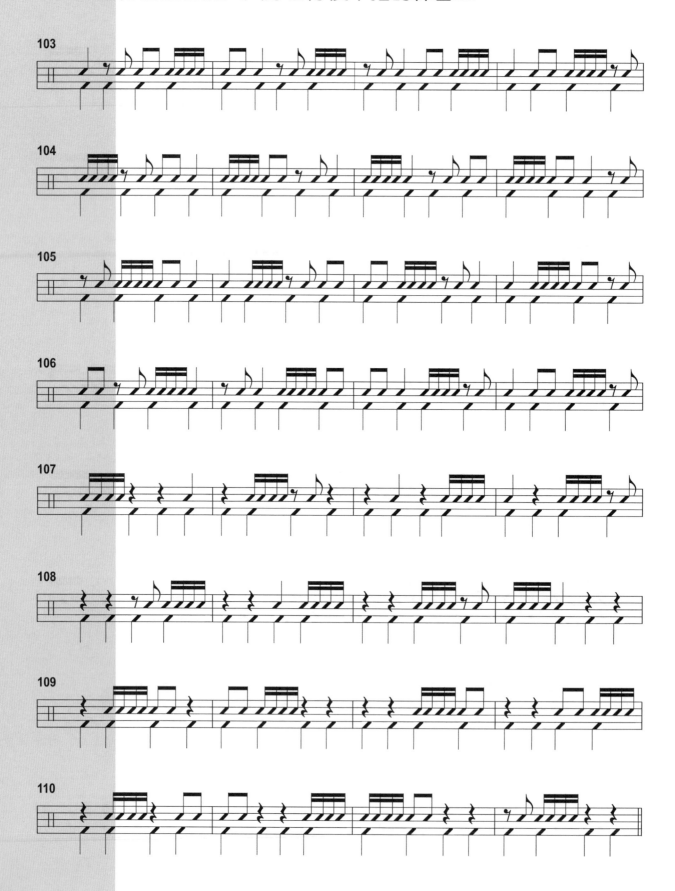

以 ♫♫ 為主的練習

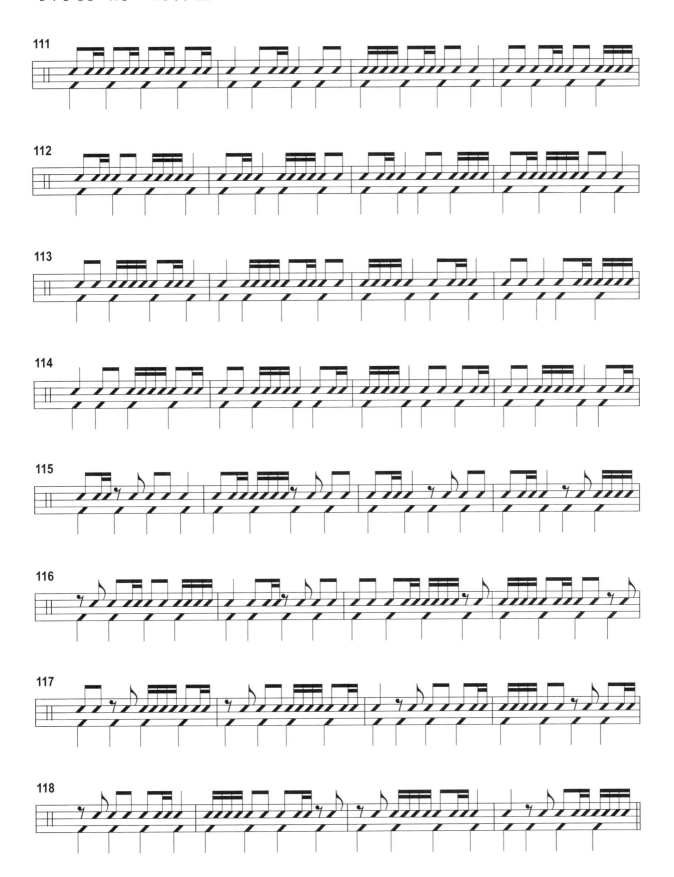

以 ♫ 為主的練習

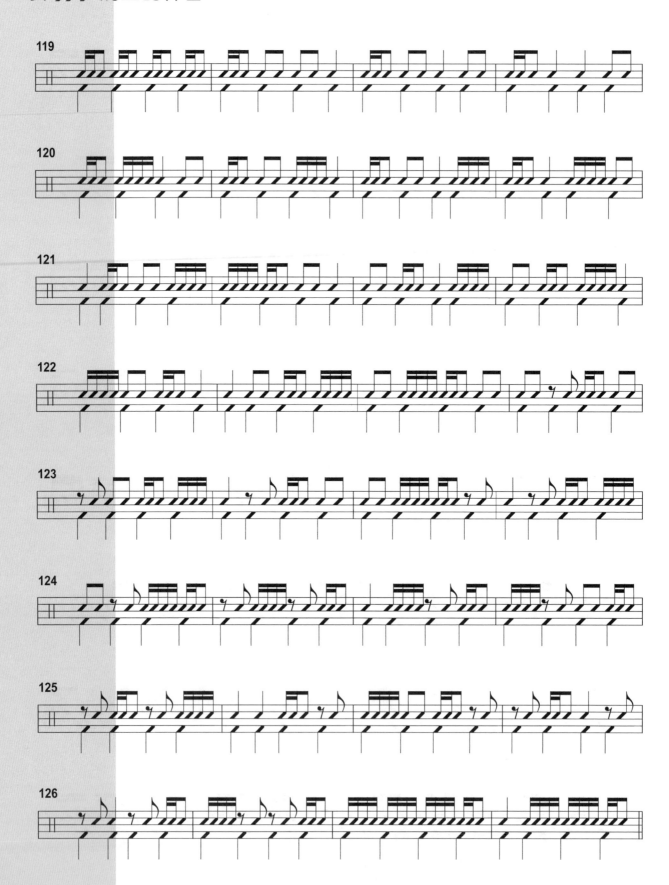

以 ♫♫ 為主的練習

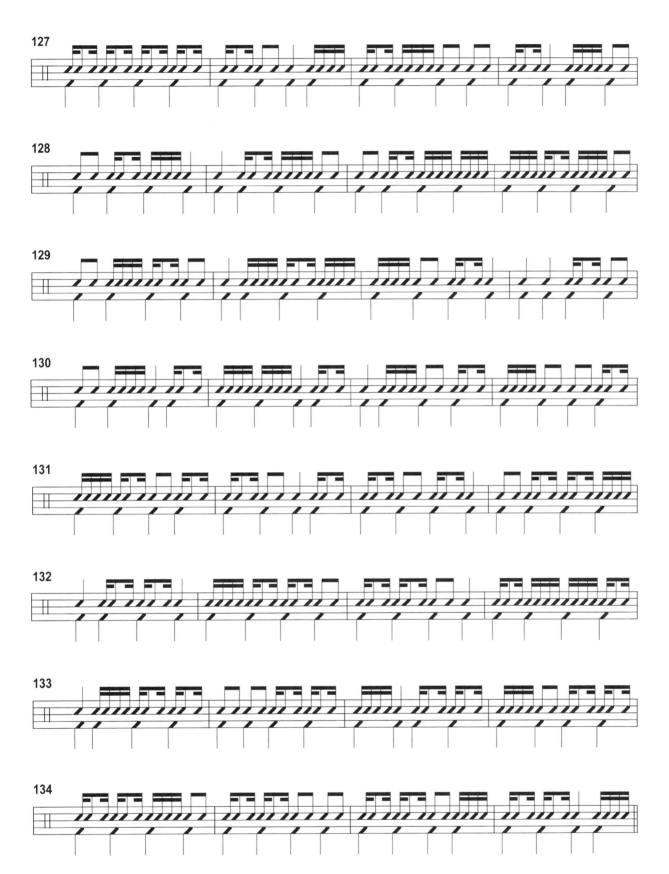

以 ♫ 為主的練習

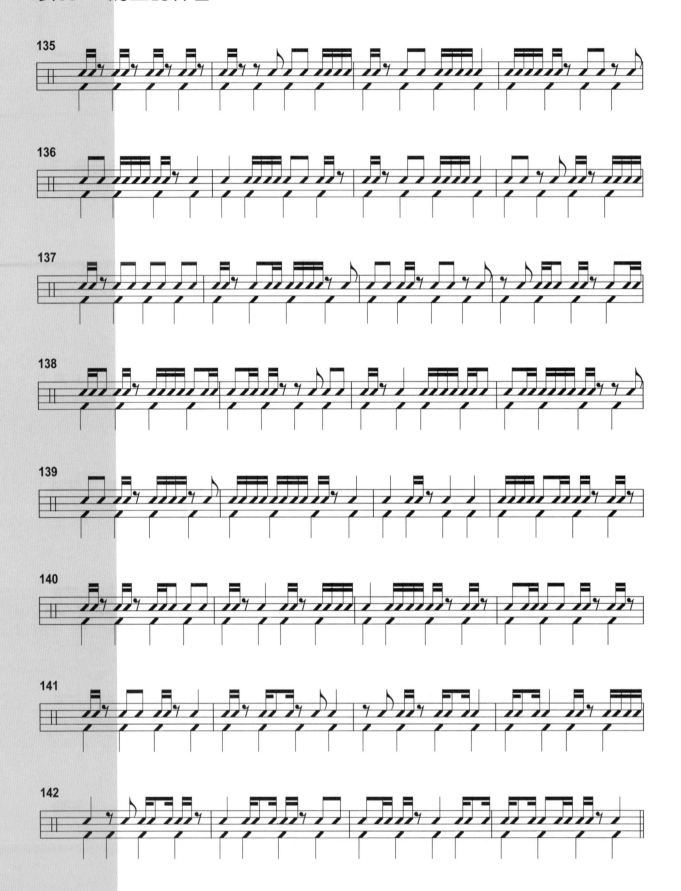

以 𝄾𝅘𝅥𝅮 為主的練習

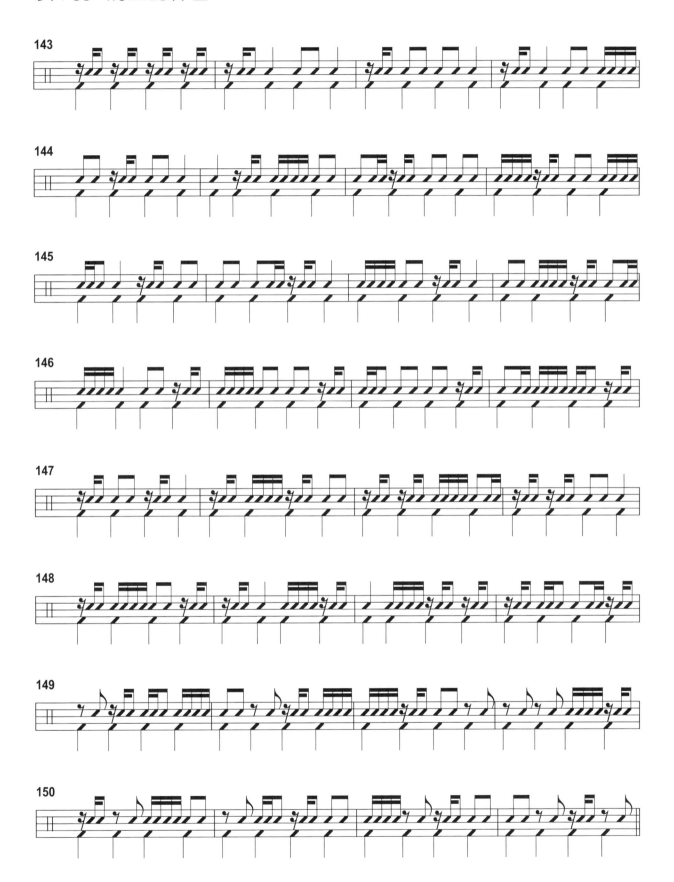

以 ♪♫ 為主的練習

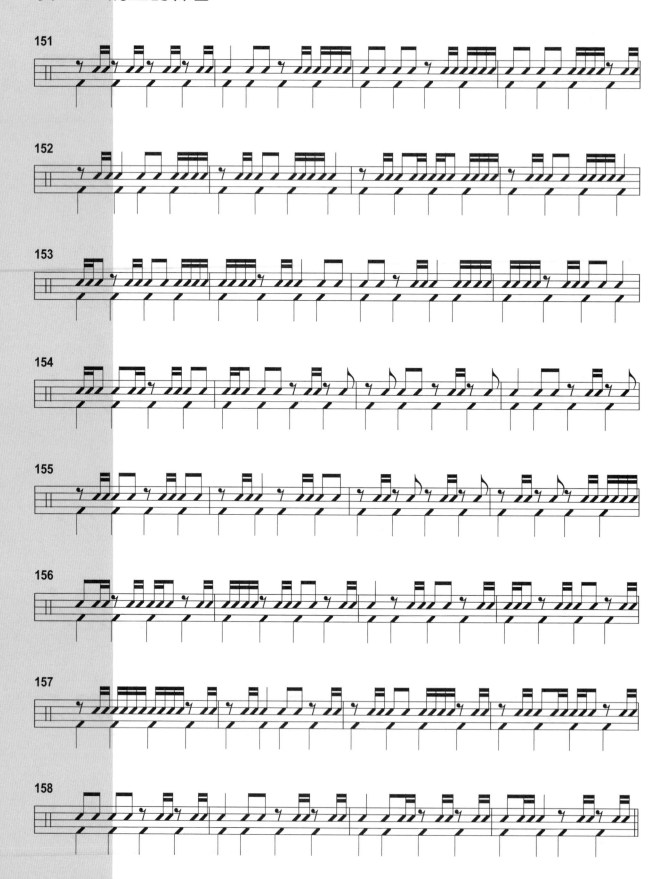

以 ♫ 為主的練習

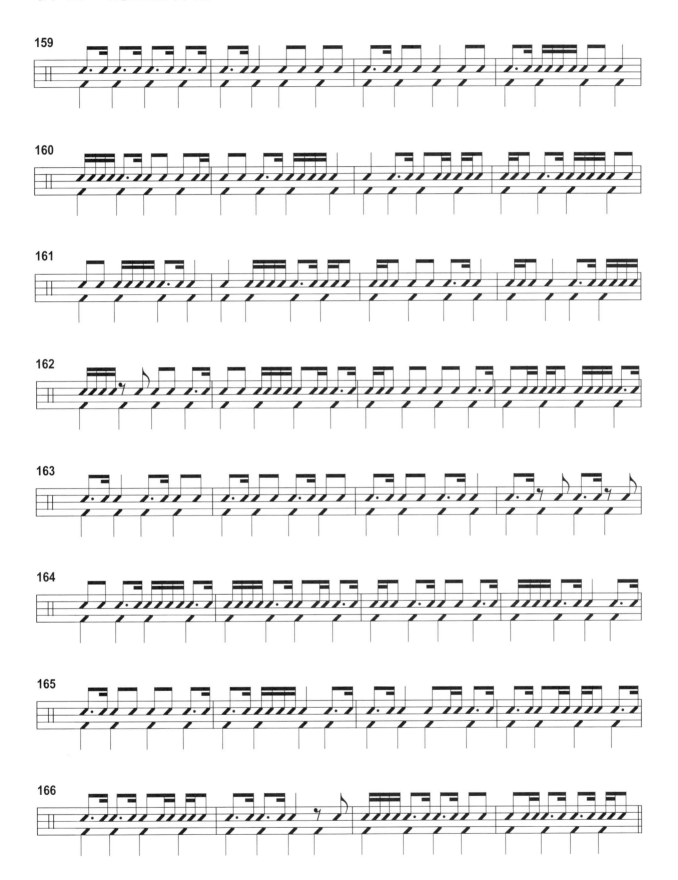

以 ♪♫ 為主的練習

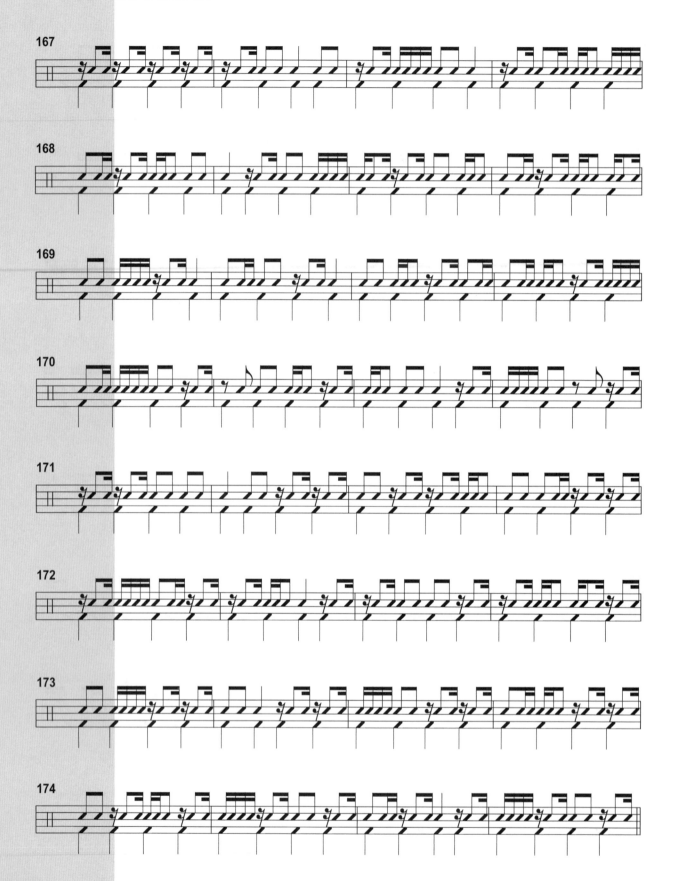

以 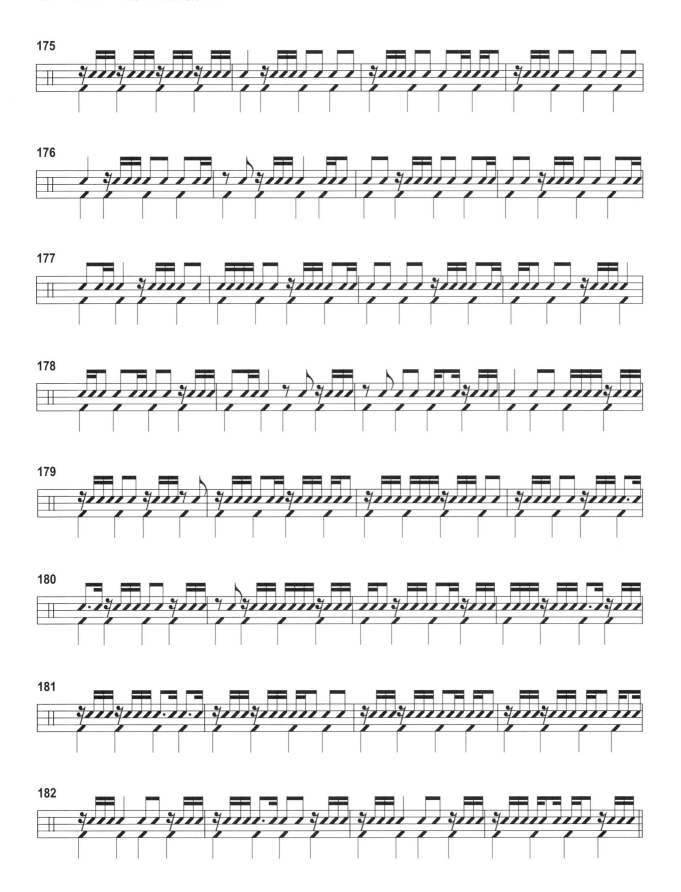 為主的練習

四連音系列的綜合練習

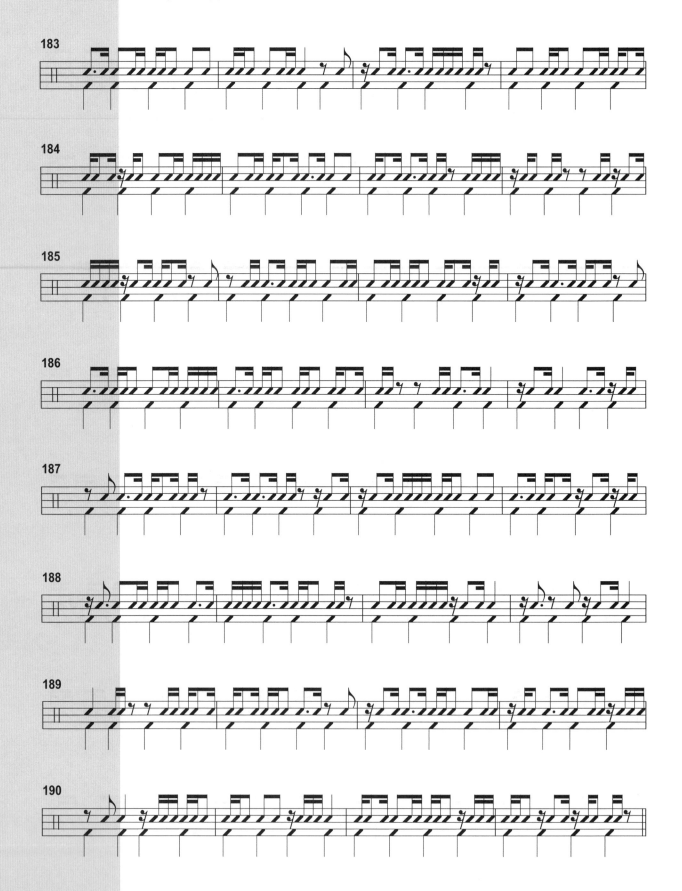

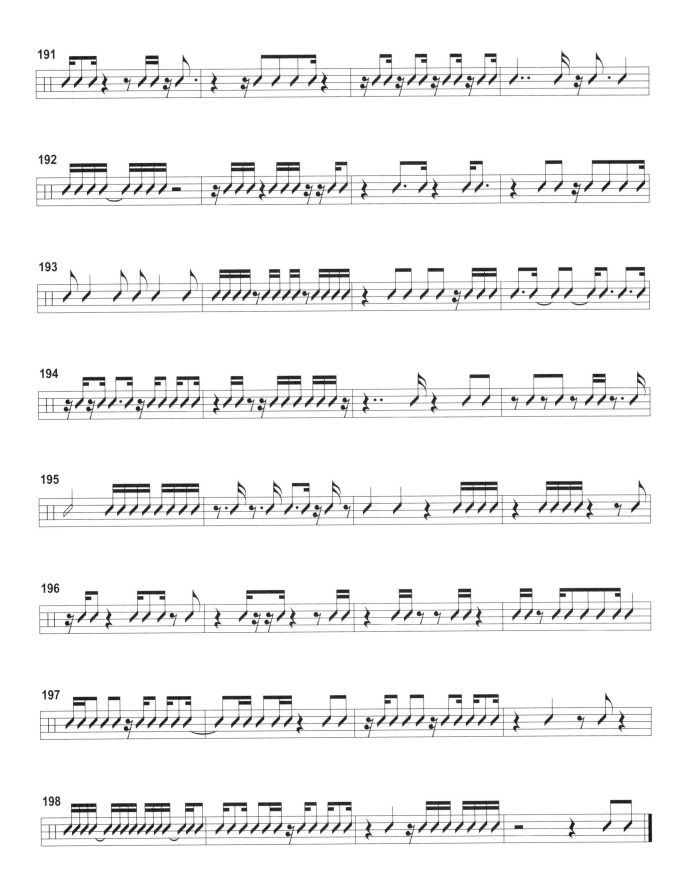

三連音系列的綜合練習

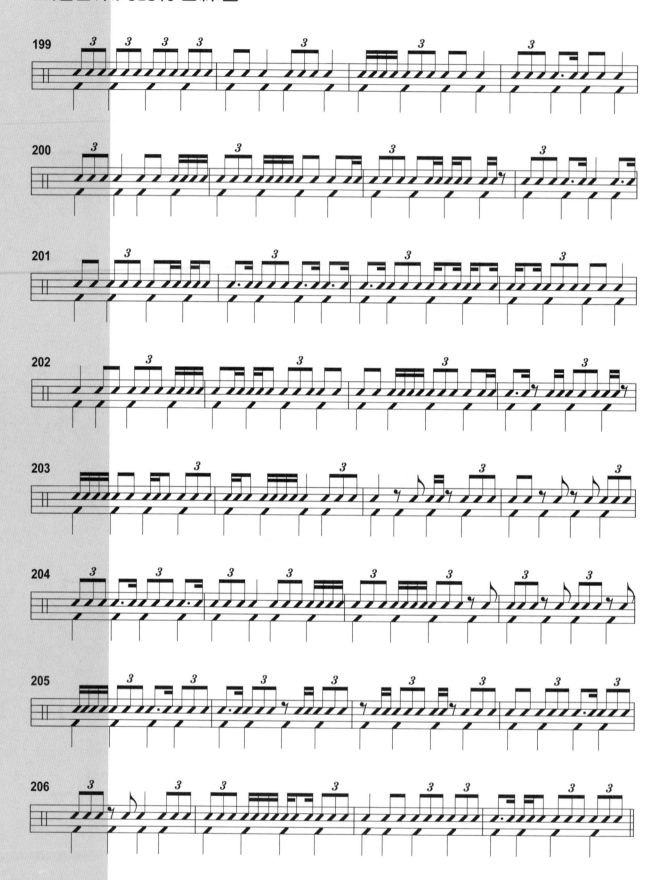

基本手法43項 14 PART

基本手法,源自於在打擊點群中,人的雙手交替打擊和音符間的一些排列組合結構,其中牽涉到雙手彼此的打擊組合,及音符時值的運用,動作原理常建築在:單手單點打擊(RL),單手雙點打擊(RRLL),單手三點打擊(RRRLLL),單手四點打擊(RRRRLLLL)。

◆手法

是右左的排列組合情形,常見的基本手法是練習的必經之路,基本手法43項是非常重要的。將其手順序及運棒位置,仔細練習,用心體會;熟練後,並可運用在節奏上、過門之中、腳踏之部、或者是手腳之組合,千變萬化。它們就像是基本單字的字元(A、B、C、D…ㄅ、ㄆ、ㄇ、ㄈ…)有了它們我們才可以造出句子,寫出文章。

基礎手法可使將來之打擊更自由,不受拘束;起初的練習,枯燥而辛苦,但是熟練後會有意想不到的實用。

◆基本手法大約可歸類為五大類別

可將其和音符時值運用而分類如下:

1. **單擊類** (Stroke)

2. **輪鼓類** (Roll)

3. **重複類** (Diddle)

4. **裝飾音類** (Flam) **倚音**

5. **彈跳裝飾類** (Drag) **雙倚音**

單擊類(Stroke)

練習時可以每一個正拍加踏大鼓或Hi-Hat一次，最好配合節拍器一起練習

1.Single Stroke Roll

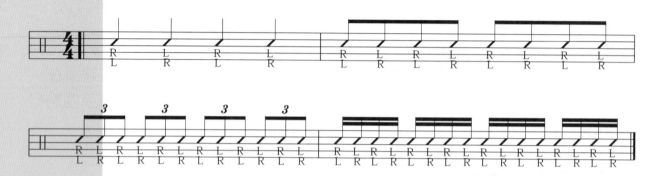

2.Single Stroke Four

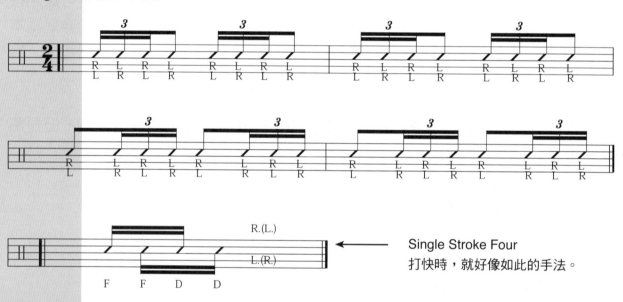

Single Stroke Four
打快時，就好像如此的手法。

3.Single Stroke Seven

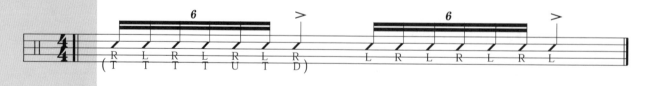

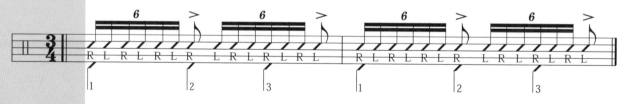

輪鼓類(Roll)

4.Multiple Bounce Roll (Close Roll)

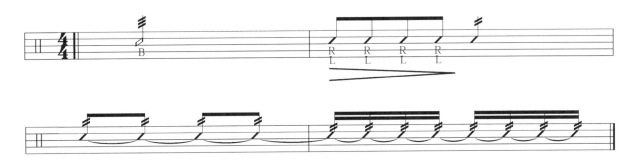

5.Triplet Stroke Roll

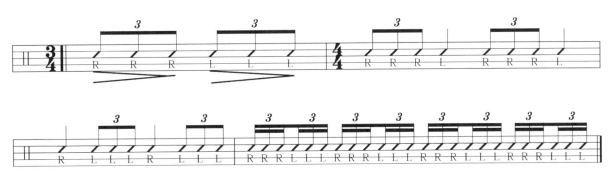

6.Double Stroke Roll (Open Roll)

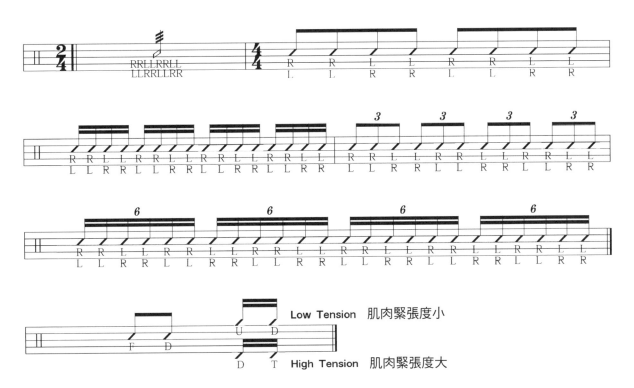

Low Tension 肌肉緊張度小

High Tension 肌肉緊張度大

7.Five Stroke Roll

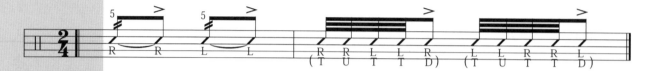

8.Six Stroke Roll

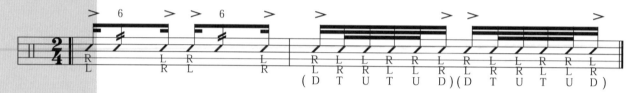

9.Seven Stroke Roll

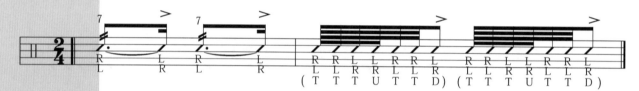

10.Nine Stroke Roll

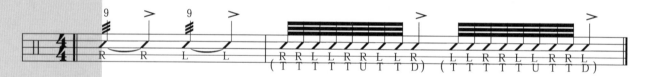

11.Ten Stroke Roll

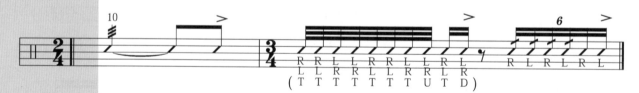

12.Eleven Stroke Roll

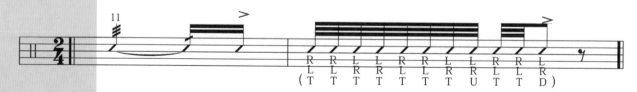

13. Thirteen Stroke Roll

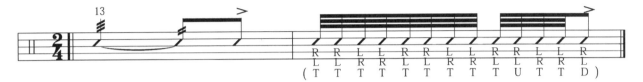

14. Fifteen Stroke Roll

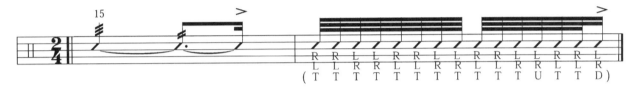

15. Seventeen Stroke Roll

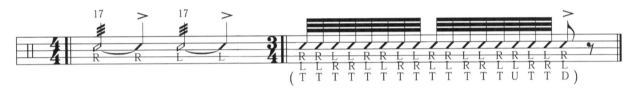

重複類(Diddle)

16.Single Paradiddle

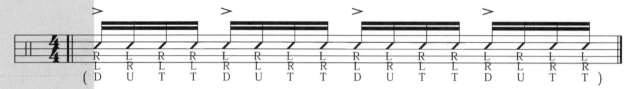

17.Double Paradiddle

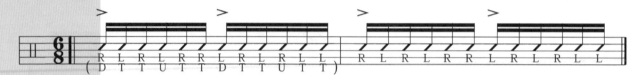

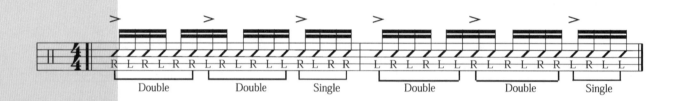

18.Triplet Paradiddle

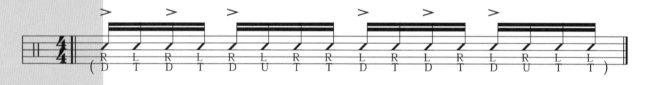

19.Single Paradiddle-diddle

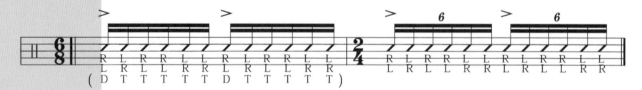

裝飾音類(Flam)倚音

20.Flam

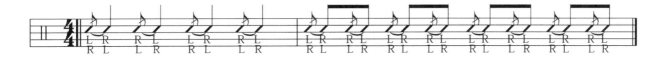

21.Flam Accent

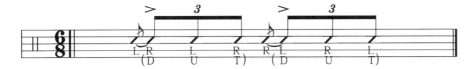

22.Flam Tap

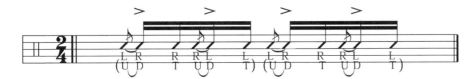

23.Flamacue

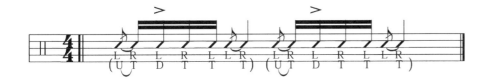

24.Flam Paradiddle

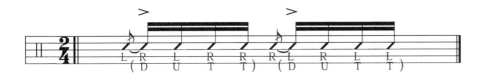

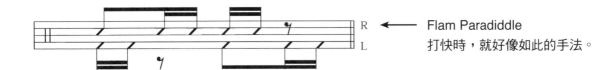

R ← Flam Paradiddle
L 　打快時，就好像如此的手法。

25.Single Flammed Mil

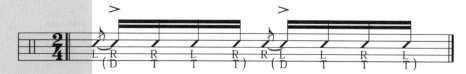

26.Flam Paradiddle-diddle

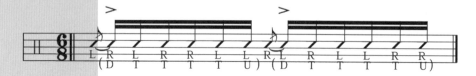

27.Pataflafla

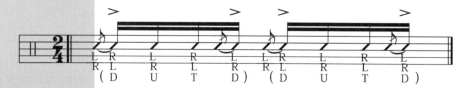

28.Swiss Army Triplet

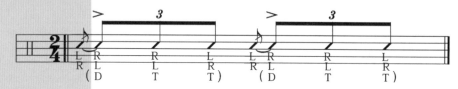

29.Ineverted Flam Tap

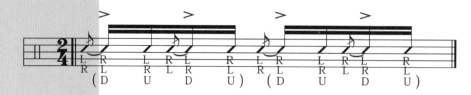

30.Flam Drag

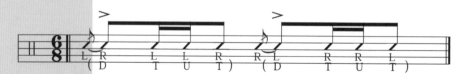

彈跳裝飾類(Drag)雙倚音

31.Drag

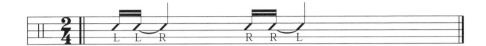

32.Single Drag Tap

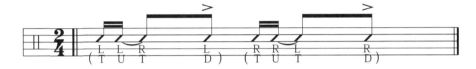

33.Double Drag Tap

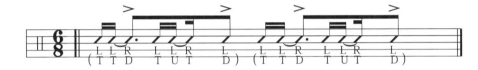

34.Lesson 25

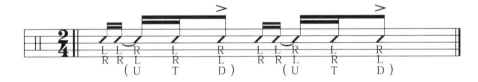

35.Single Dragadiddle

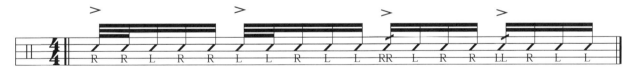

36.Drag Paradiddle No.1

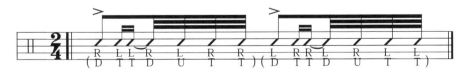

37.Drag Paradiddle No.2

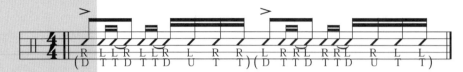

38.Single Ratamacue

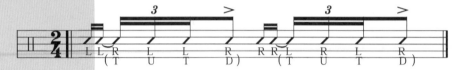

39.Double Ratamacue

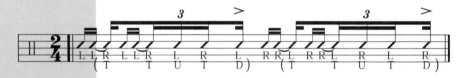

40.Triplet Ratamacue

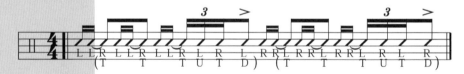

41.Cheese

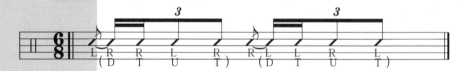

42.Tajada

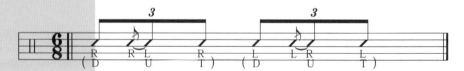

43.Odd Stroke

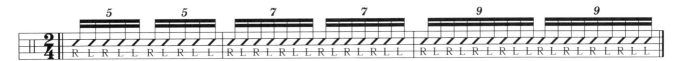

上列基本手法，是要花費不少的時間練習，才能有好的體會和表現。

它們對於鼓手是非常重要的，只要不斷地練習，就能了解雙手互相能自由的組合打擊，其中變化種類是有如天文數字的多。

基本手法組合表

每一項基本手法，都可以製作成基本手法組合表，以下例舉組合表，供各位練習參考。Played格內是練習打擊的方式，可以橫行練或直列練習。

Paradiddle基本手法組合表

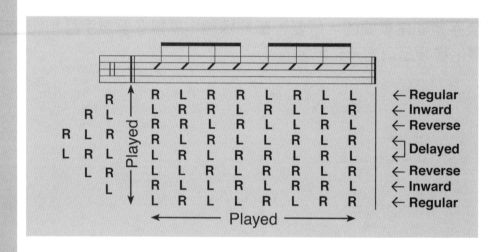

重音練習：

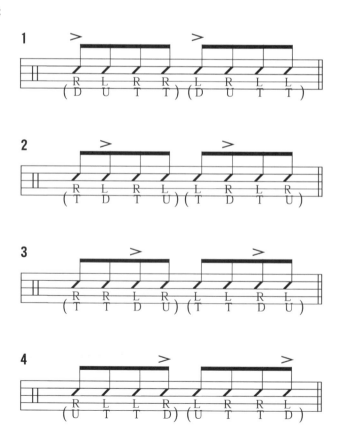

Double-Paradiddle 組合表

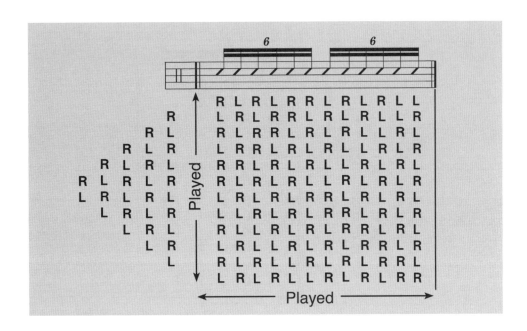

重音練習：

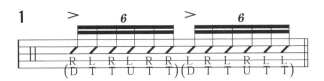

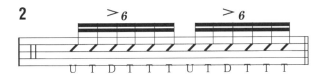

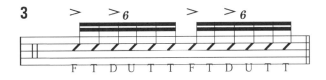

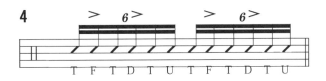

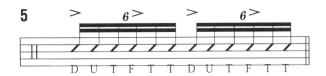

Paradiddle-diddle 組合表

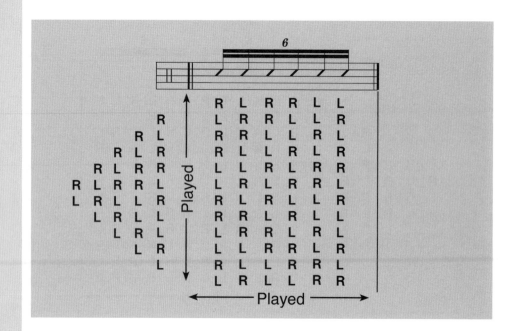

重音練習：

1
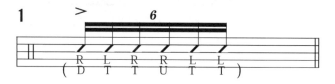

2
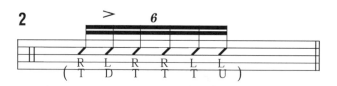

3
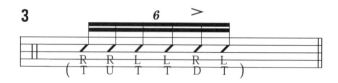

Triplet-Paradiddle 組合表

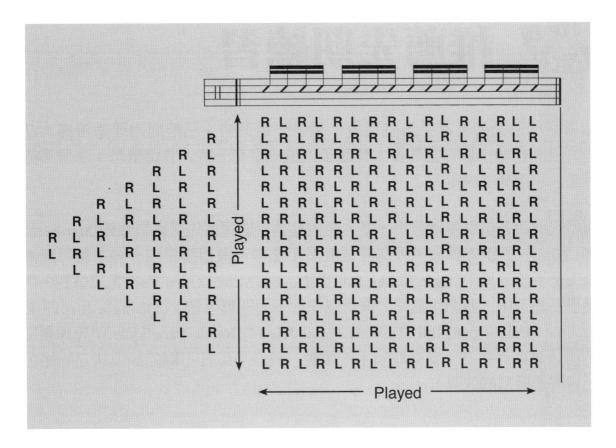

重音練習 :

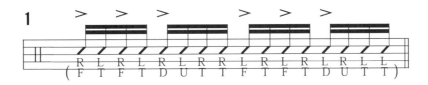

16 PART 推薦先期練習

各位看過了前面的基本手法43項後，相信一定有些人已經開始理首苦練，恭喜您！只要有恆心，毅力必然會大有進步！也一定有一些人會這麼想：那麼多的基本手法，怎麼練才練得完？

所以我在此為各位簡單地分析一下，這些基本手法其實先可從單擊類(Stroke)及輪鼓類(Roll)，下手先練習，因為在這麼多手法中，練習都是由一些主軸所漸漸構成繁複的手法，其中Single Stroke Roll 與Double Stroke Open Roll 尤其重要，所以在基礎打點之中，我們也推薦大家可以先從下列四項手法：(1)Single Stroke Roll (2)Double Stroke Open Roll (3)Single Paradiddle (4)Double Paradiddle 中先練習並熟悉，再練其他各手法，會有較順手的體會。練習可以在不同的鼓或鈸之間組合變換，會有很豐富的效果！

先期Single Stroke Roll 練習

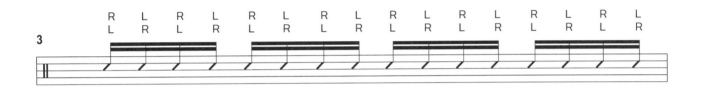

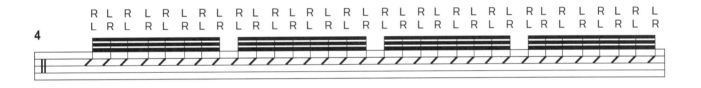

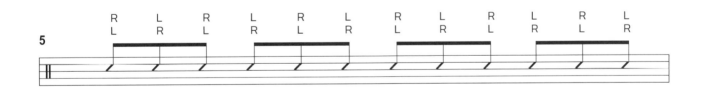

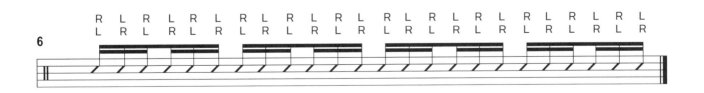

先期Double Stroke Open Roll 練習

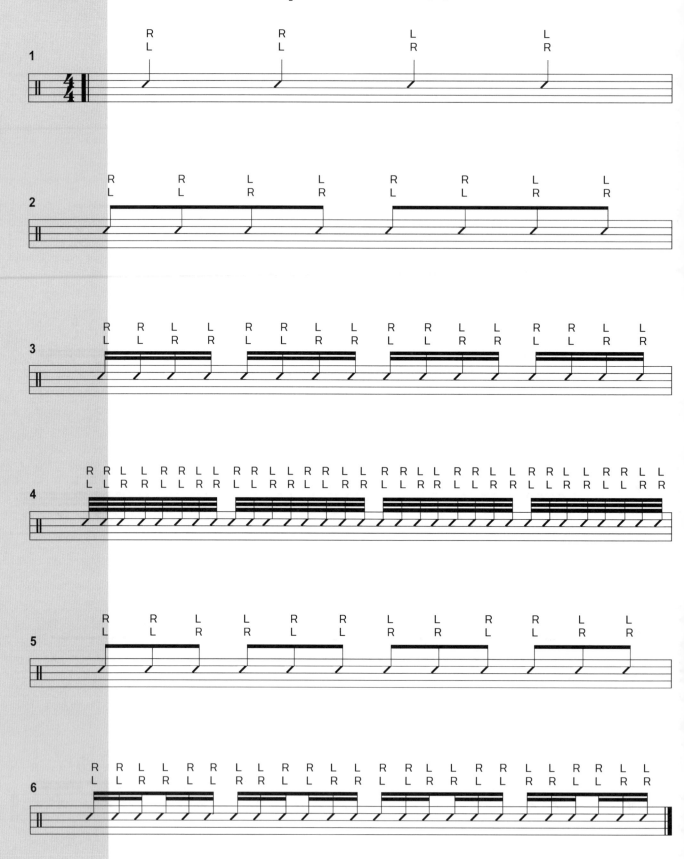

先期Single Paradiddle 練習一

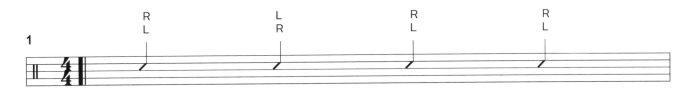

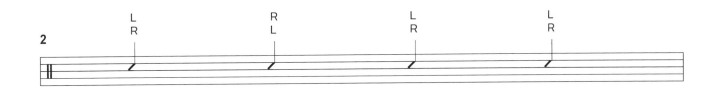

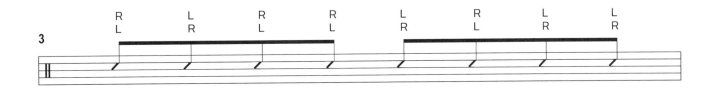

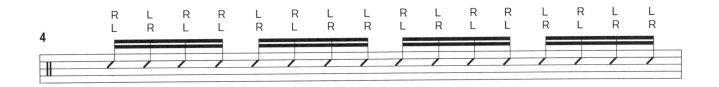

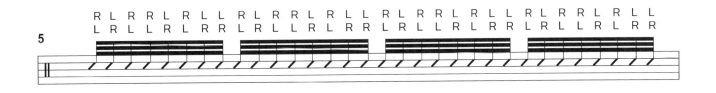

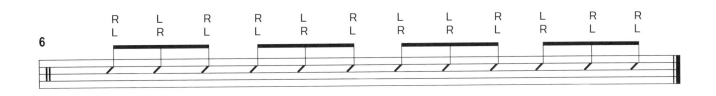

先期Paradiddle 練習二

不同類型Paradiddle先期練習

Ⓢ Single

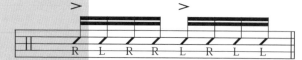

Ⓓ Delayed

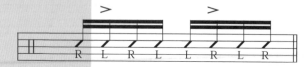

Ⓡ Reverse

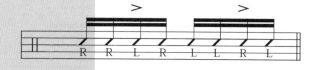

Ⓘ Inward

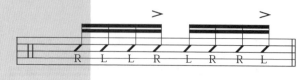

應用 Paradiddle於不同器材

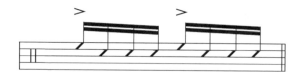

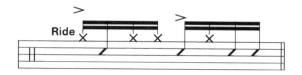

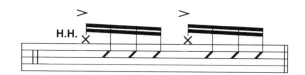

Paradiddle音量變化先期練習

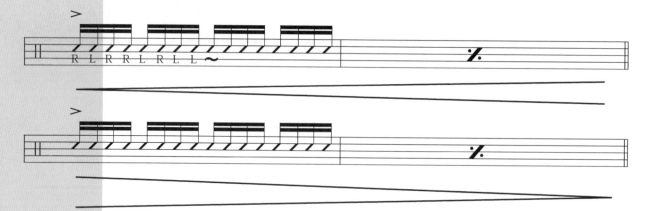

先期Paradiddle 練習三

1. Ⓢ + Ⓡ
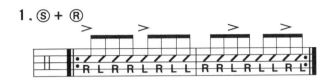

4. Ⓡ + Ⓓ
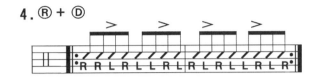

2. Ⓢ + Ⓓ
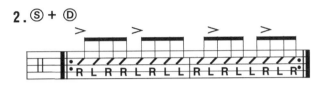

5. Ⓡ + Ⓘ
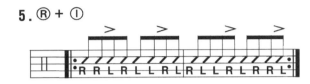

3. Ⓢ + Ⓘ
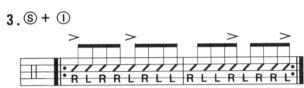

6. Ⓓ + Ⓘ
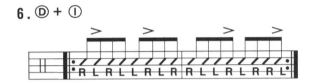

組合3種不同類型Paradiddle先期練習

1. Ⓢ + Ⓡ + Ⓘ
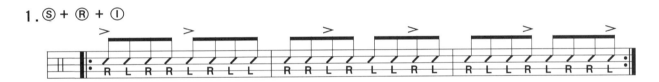

2. Ⓢ + Ⓓ + Ⓡ
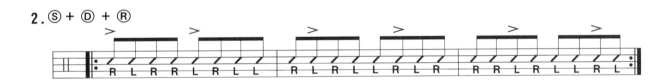

3. Ⓢ + Ⓓ + Ⓘ
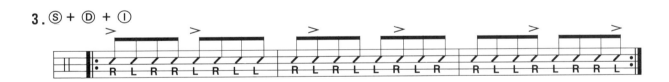

4. Ⓡ + Ⓓ + Ⓘ
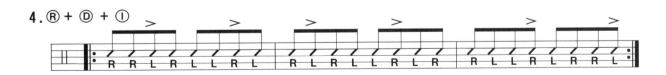

5.
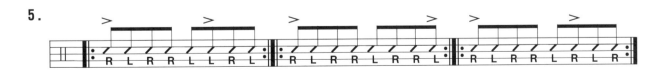

7.

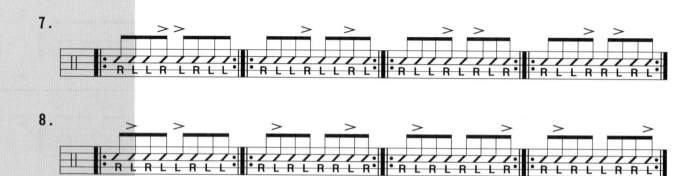

8.

組合4種不同類型Paradiddle先期練習

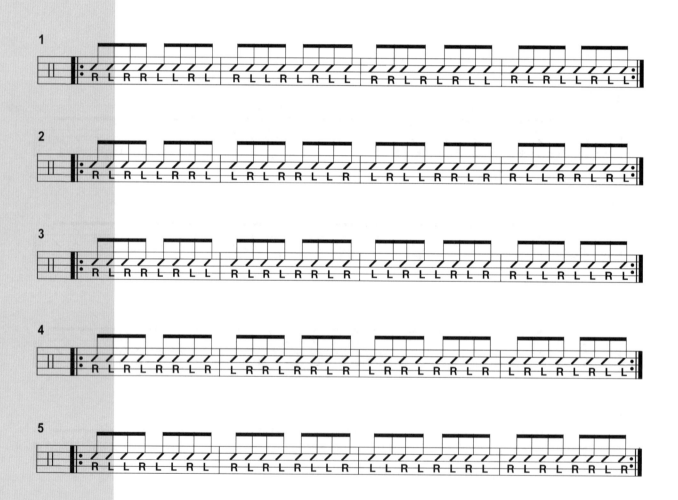

先期Double Paradiddle 練習四

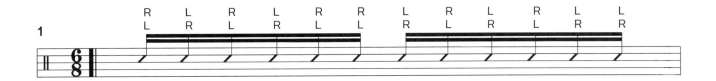

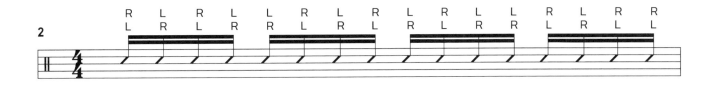

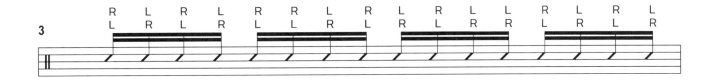

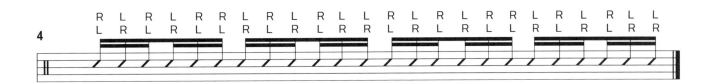

十六分音符四連音 組合手法練習

本單元影音教學

本單元是以十六分音符四連音符，組合手法練習，每一個練習均有兩種型態，(A)是以右手為起始拍子，(B)是以左手為起始拍子，讓雙手均有平衡練習的機會。

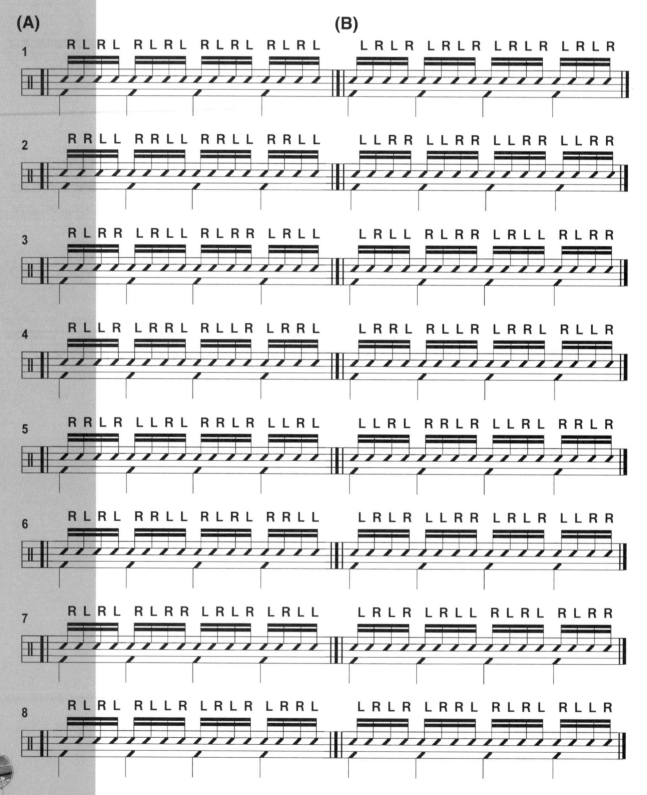

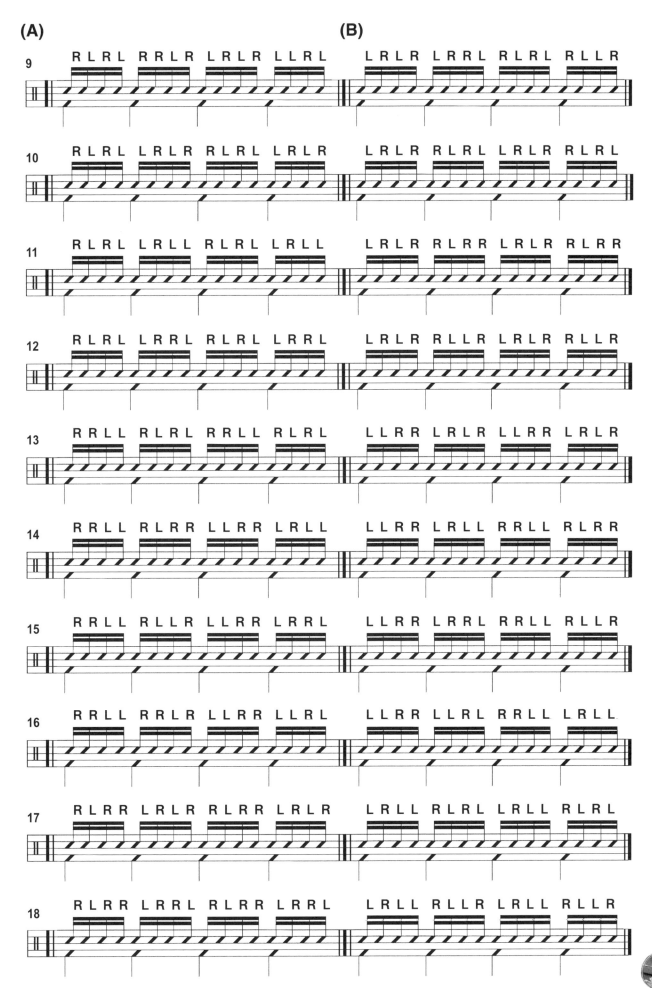

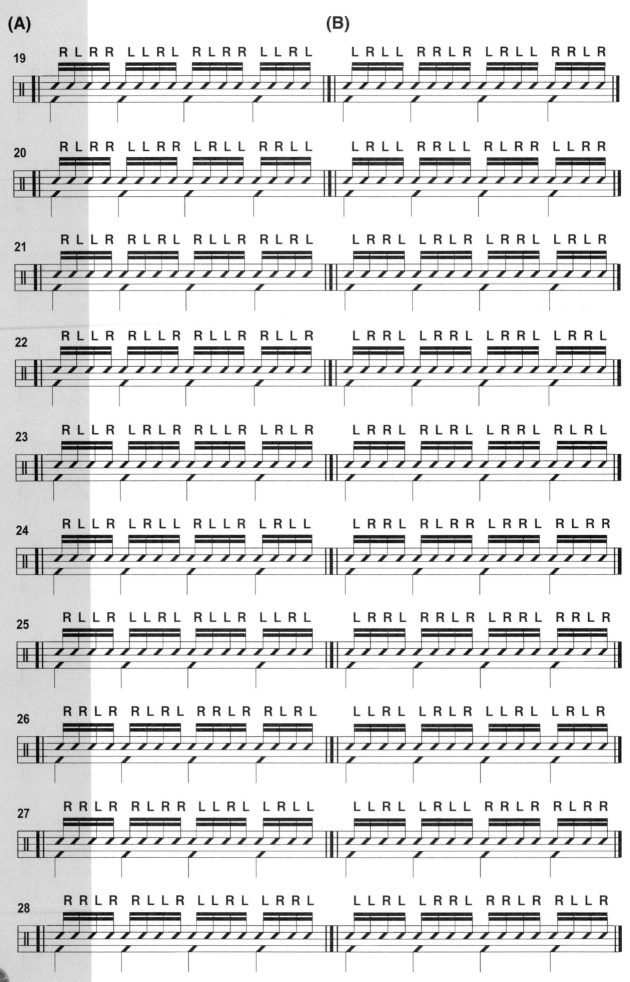

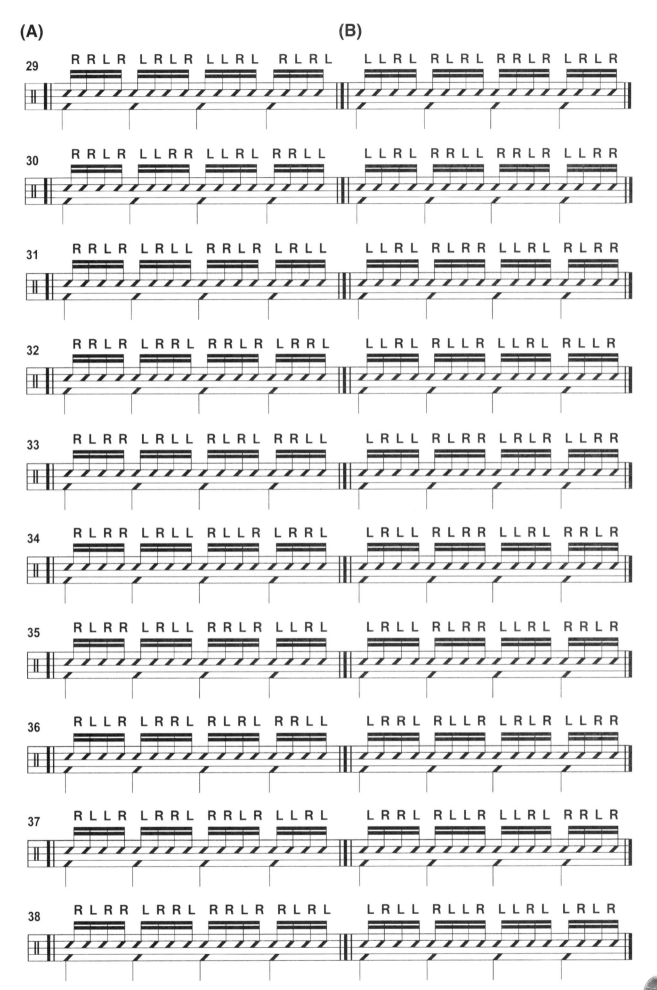

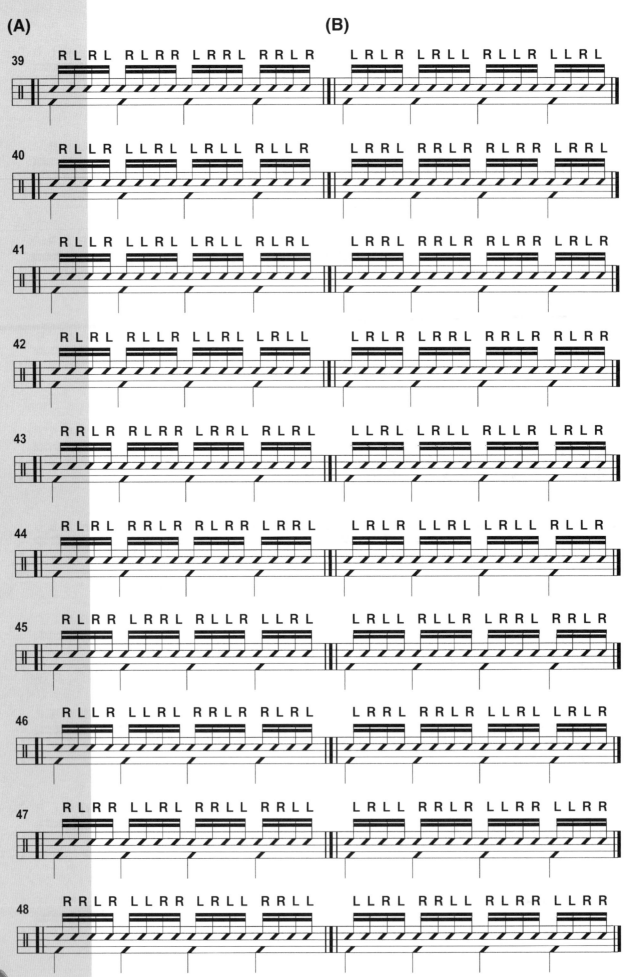

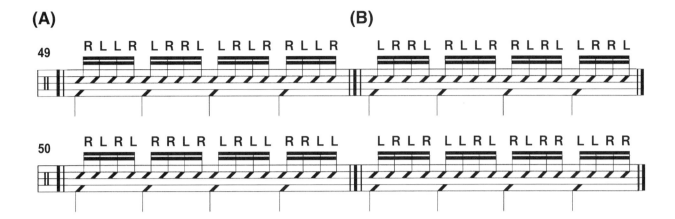

以上所列出的十六分音符四連音組合手法練習，每拍正拍（前半拍）均踏大鼓一次，穩定拍子，也可以踏Hi-Hat，最好是配合節拍器一起練習。

喜歡練習雙大鼓或單大鼓雙踏板的朋友有福了，也可以運用以上的練習。將手的部分改為腳的部份來練，相信一定有會你滿意的成效。

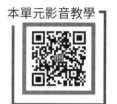

PART 18 八分音符三連音 組合手法練習

本單元則是以八分音符三連音為主，組合手法練習，每一個練習亦有兩種型，(A)是以右手為起始拍子，(B)是以左手為起始拍子，讓雙手均有平衡練習效果。

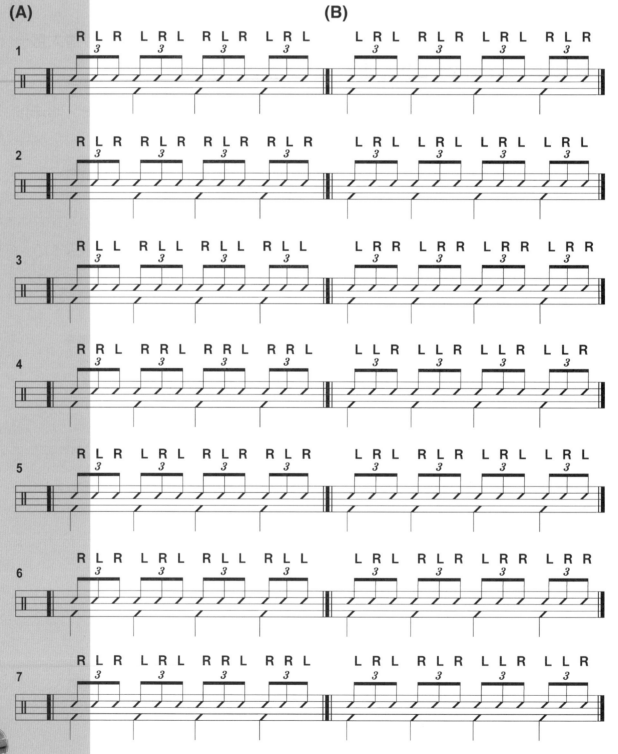

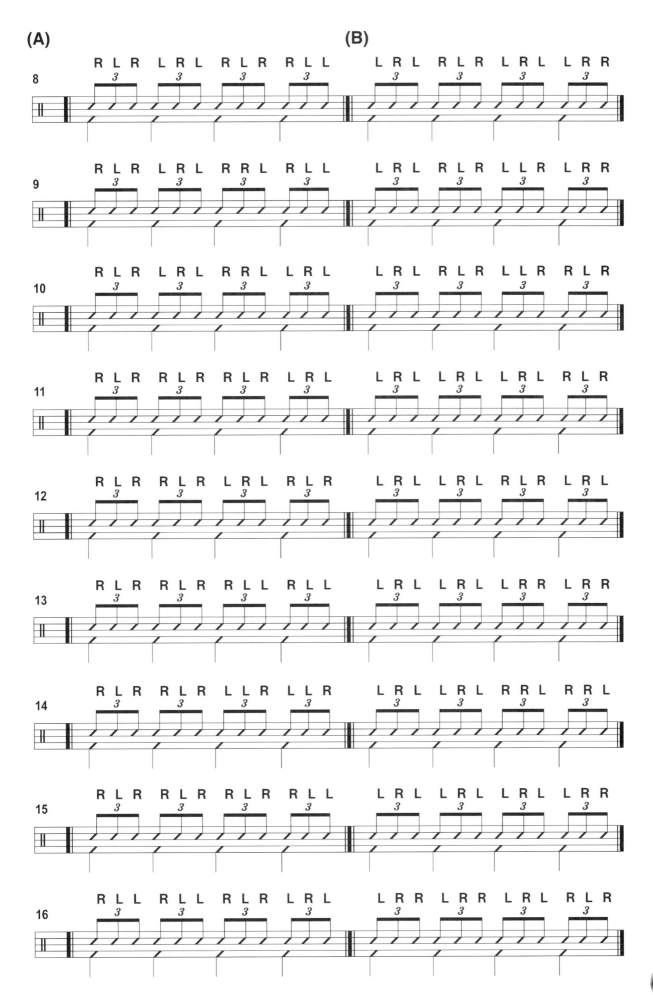

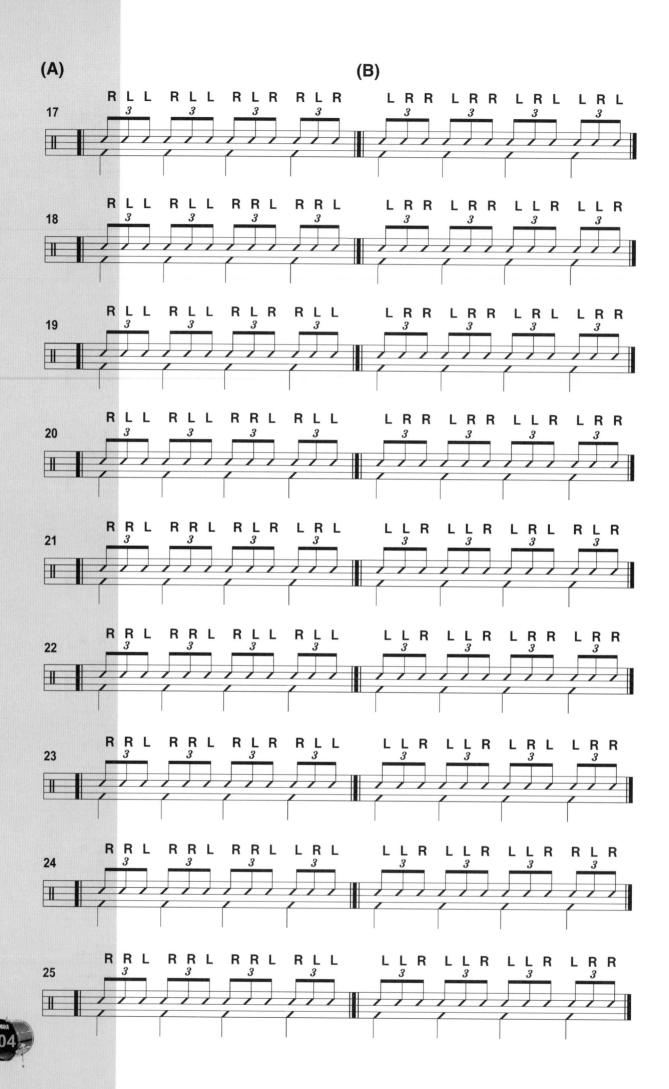

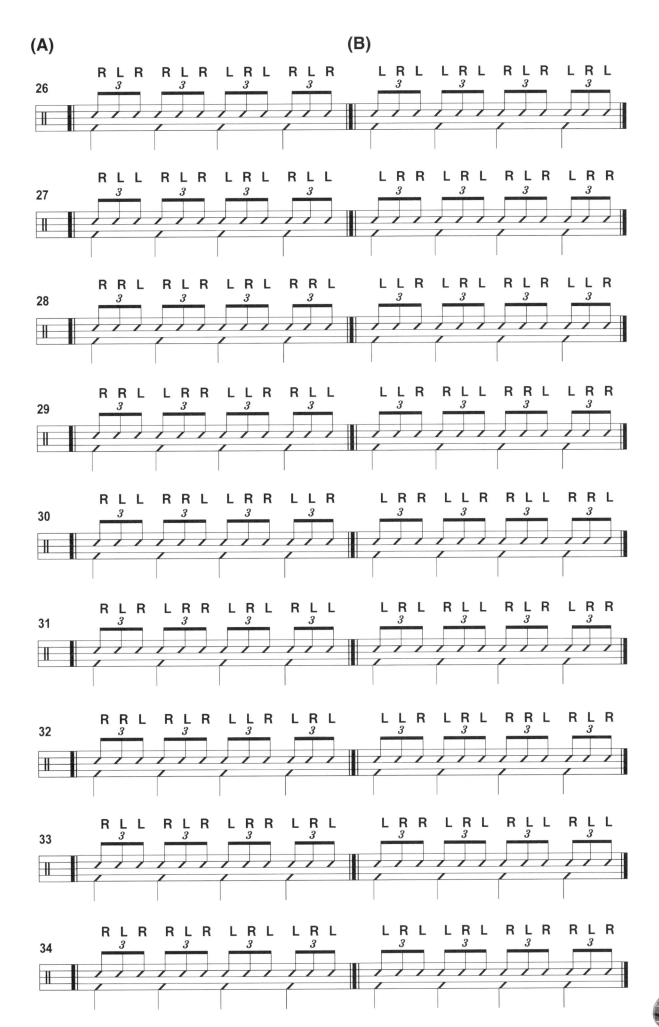

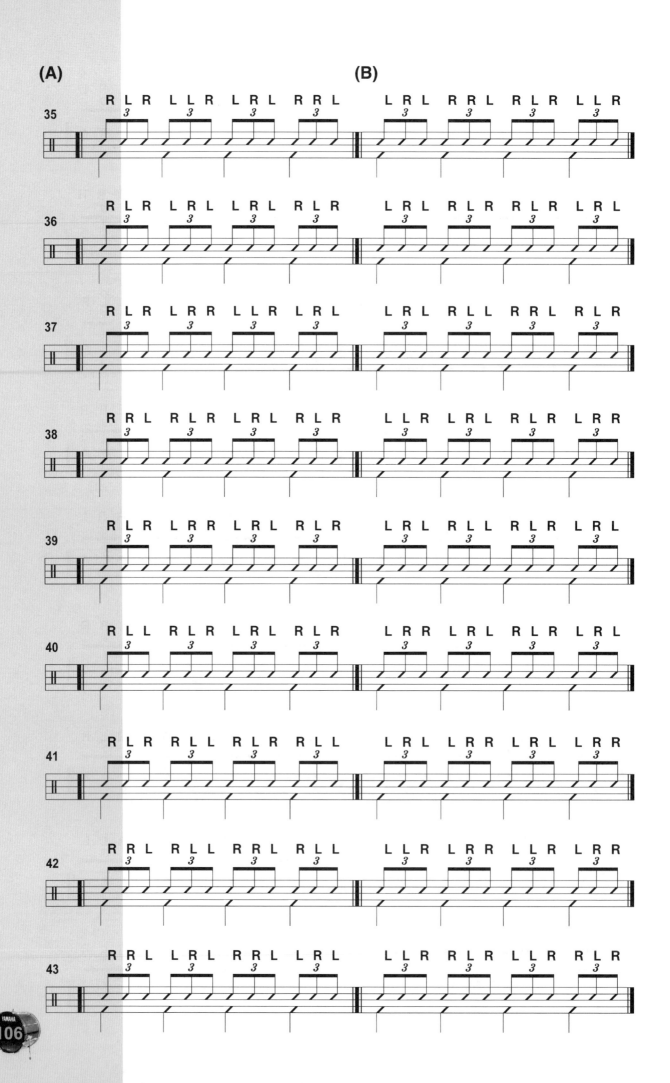

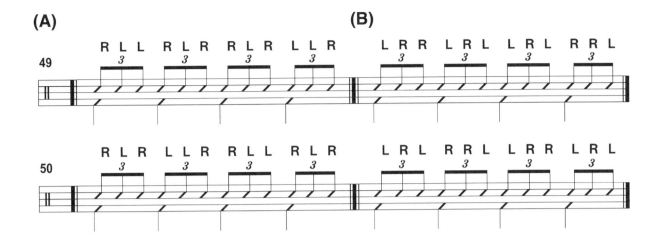

三連音的練習，尤其要留意平均度的問題，三連音是一拍的時間長度，等分成三等份，較易發生拍子不穩定的問題，先以慢的速度，每分鐘60拍左右練習，將自己的拍子穩定，打擊三連音時，三個打擊打點均勻，心中建立好平均的三連音觀念，也可以一邊練習配合節拍器，練習過程全錄音下來，再聽一聽看，逐步改進，一種速度穩定後，再更換其他的速度練習，多用些耐心、恆心，不要一昧地求快速，因為在慢的練習速度時，才能建立良好的穩定平均度與準度，良藥苦口，加油吧！

19 PART 計數觀念

計數之觀念源自於大自然界之各種碰撞聲，及動物之心跳動聲等。例如：基本拍中的計數二，一弱一強的計拍循環，如同心跳的規則律動，組合拍是由基本拍延伸而成，複合拍又是以基本拍與組合相合成；以後在節奏部份若使用到複合拍，則有另外的計數方式，可以更準確的重複計數循環，不易出錯。

計算拍子、數拍子最原始的觀念，源自於人類最早聽見，穩定而固定的律動，就是「心跳」，心跳收縮及舒張產生頻率一高一低，一強一弱的時間距，是最早的數計拍子觀念。

◆定義

基本拍：0拍，每一拍為弱拍
　　　　1拍，每一拍為強拍
　　　　2拍，一弱一強拍
　　　　3拍，一弱二強拍
組合拍：4拍、6拍、8拍…等雙數拍子。
複合拍：5拍、7拍、9拍…等奇數拍子。

有了定義計數的觀念，使得我們在拍子結構上，可以處理4拍、5拍等各種計算拍子性質的樂曲段落，及輕重音的結構，例如4/4拍、5/4拍、7/8拍等。

基本拍

組合拍 4拍、6拍、8拍、10拍………偶數拍。

複合拍 5拍、7拍、9拍、11拍………奇數拍。

基本重音練習 PART 20

什麼是「重音」？顧名思義，就是明顯較大的音量。有了重音練習，可以將打擊的力量大小，音量表情的差距，明顯分野出來，使我們的打擊更為豐富，更能夠撼動人心。

下列練習A、B、C及D分別為加重音在每一拍的第1、2、3及第4點上。

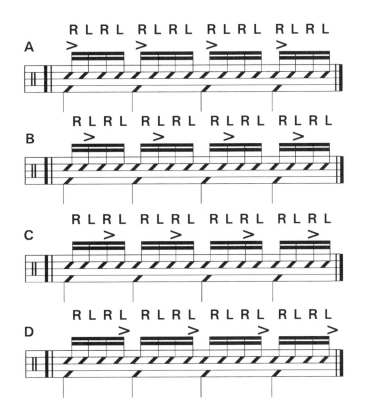

練習1-78就是重音所落在不同打點的位置組合，剛開始練習時，最好以慢的速度練習，並且將重音與其他打點的音量明顯劃分，表現出來，輕重的明顯劃分有助於爾後打擊點情緒的大張力變化。

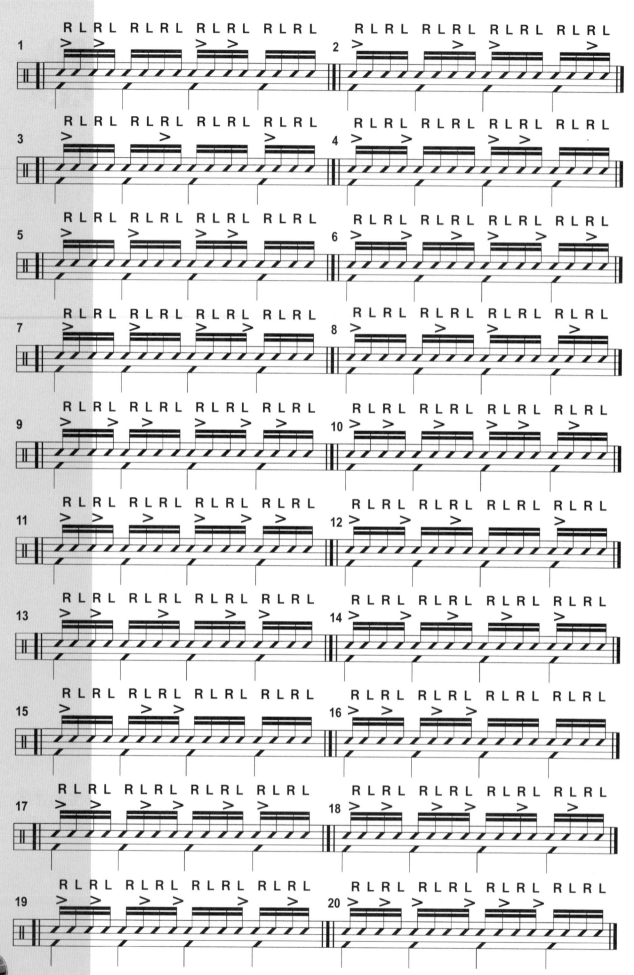

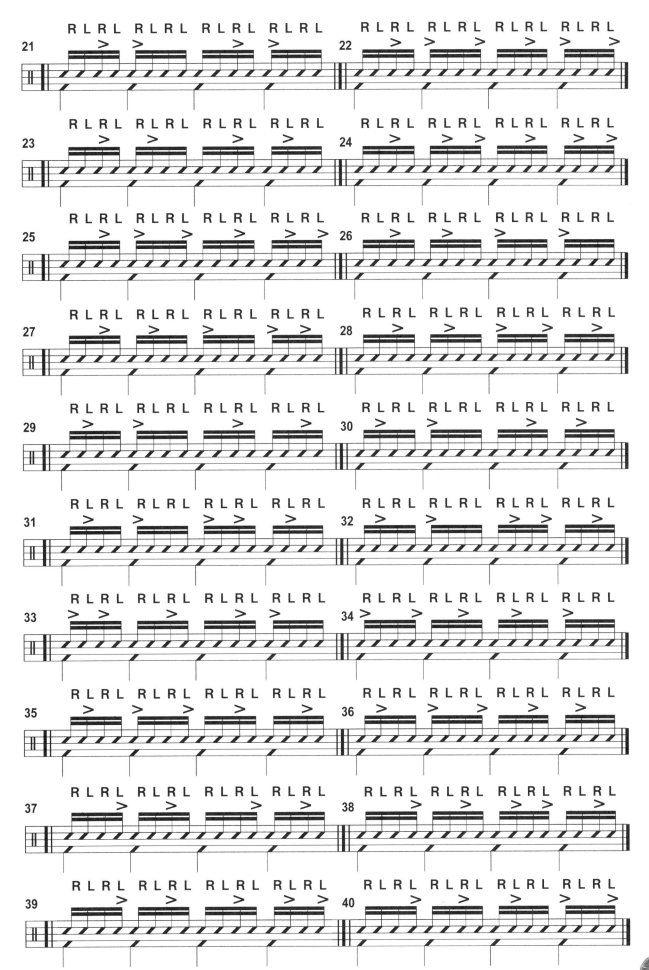

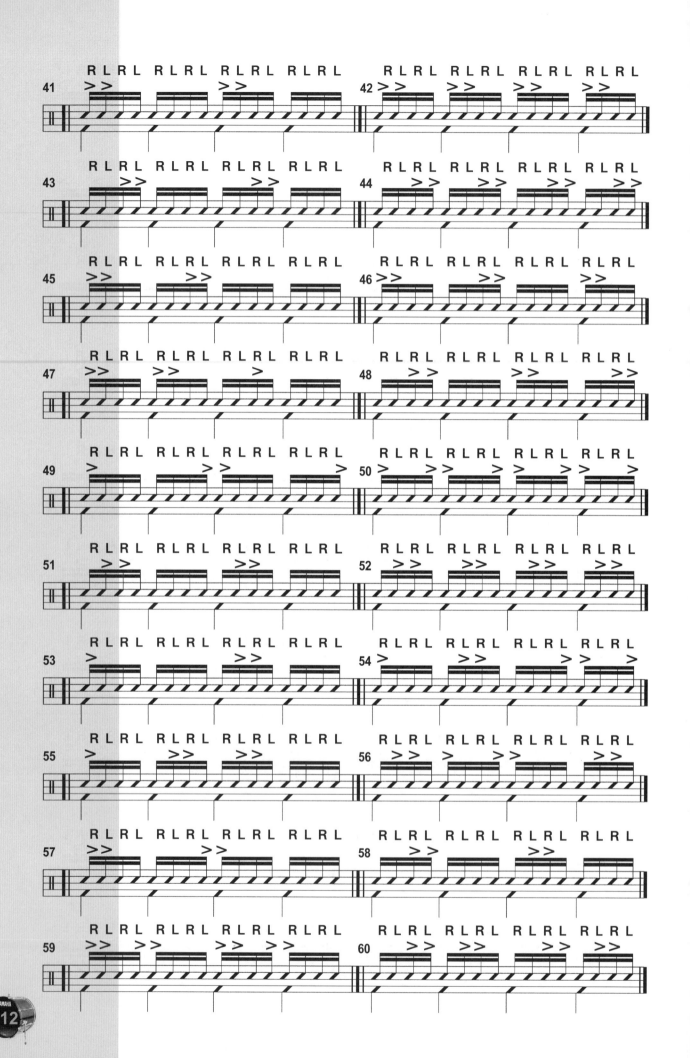

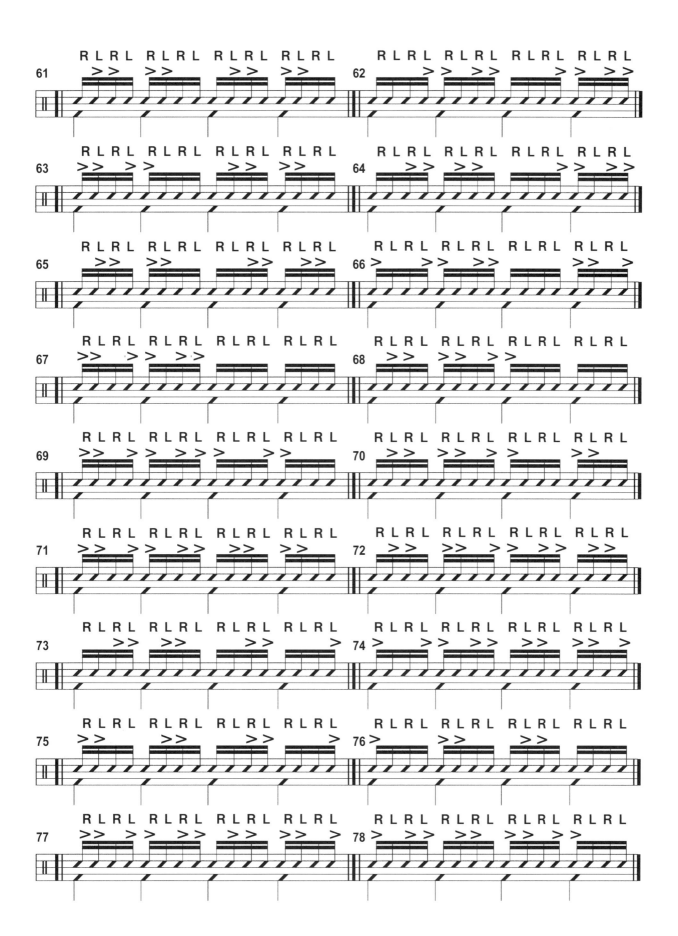

基本練習的應用範例

應用(一)

基本重音群

正拍加大鼓

反拍加Hi-Hat

重音移至Tom-Tom

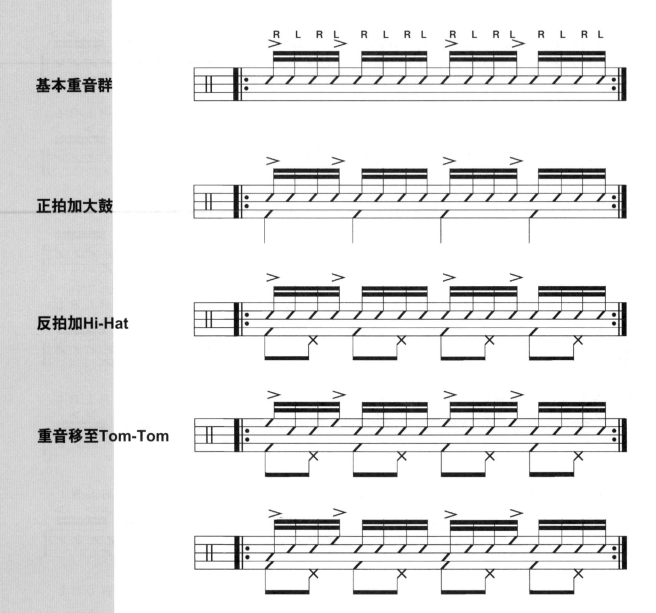

應用（二）

基本重音群

正拍加大鼓

反拍加Hi-Hat

重音移至Tom-Tom

PART 21 重音句子練習

(A)為重音群打擊點練習，(B)為只練習打出重音的點，形成的重音句子。

一、重音句子十六分音符部份

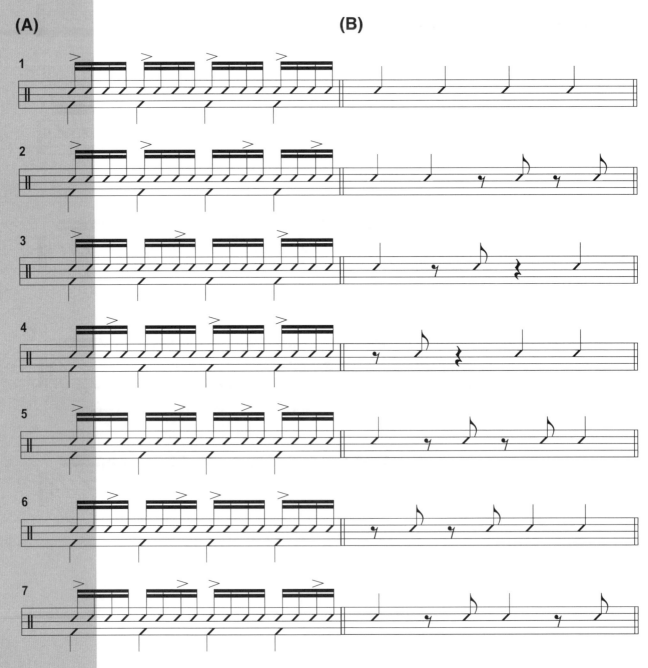

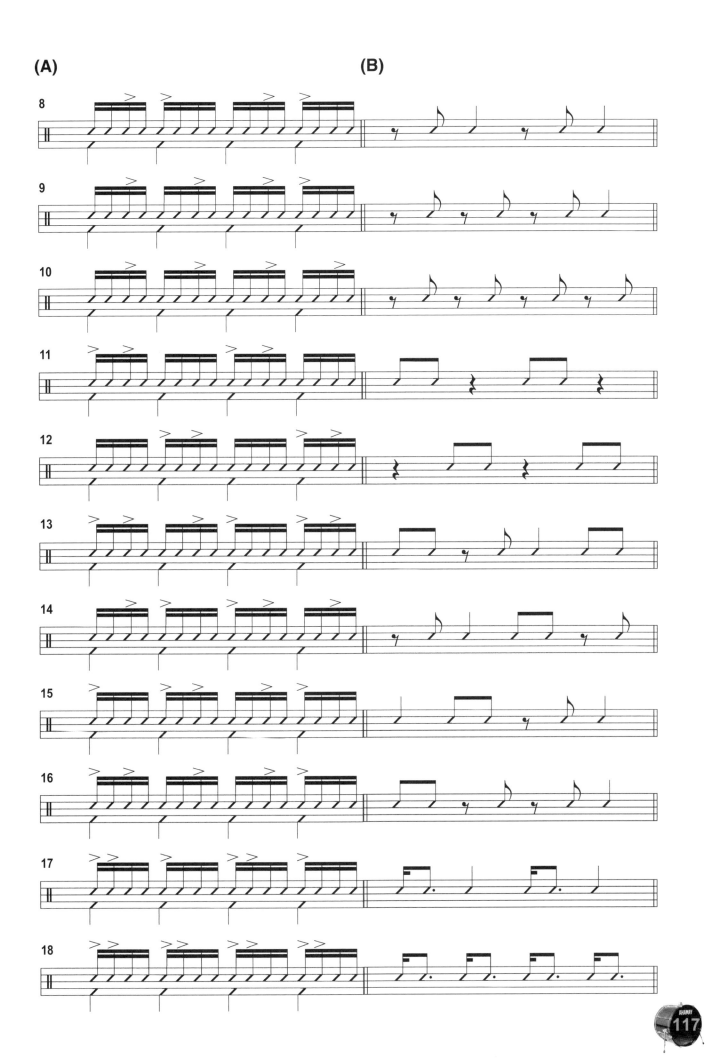

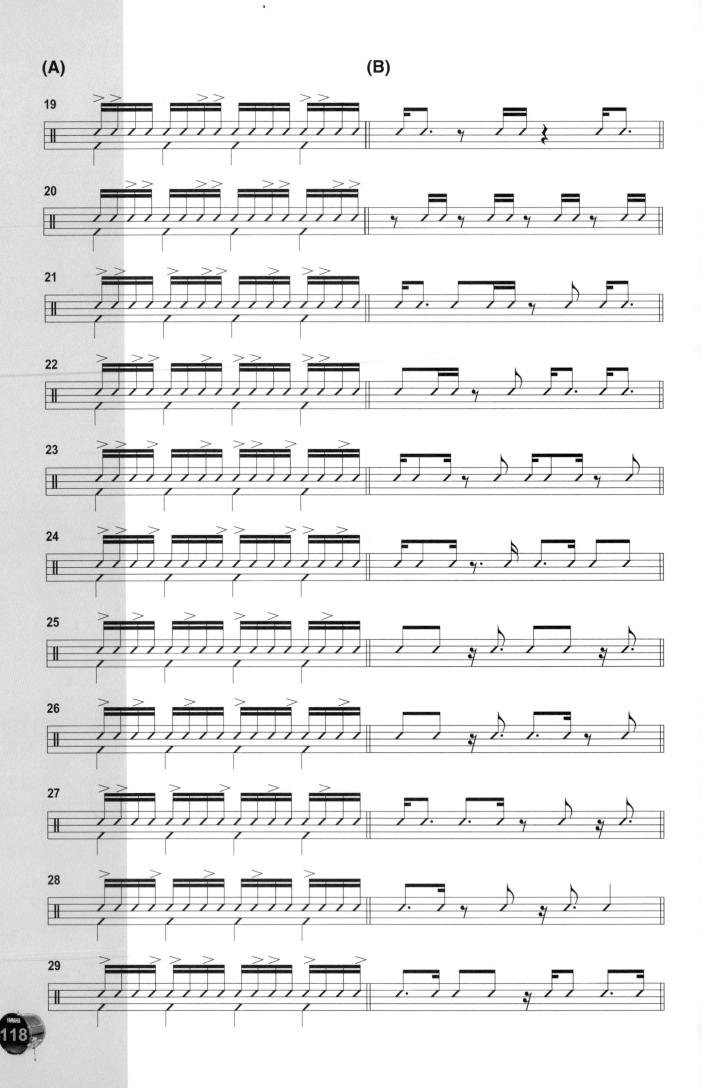

(A) **(B)**

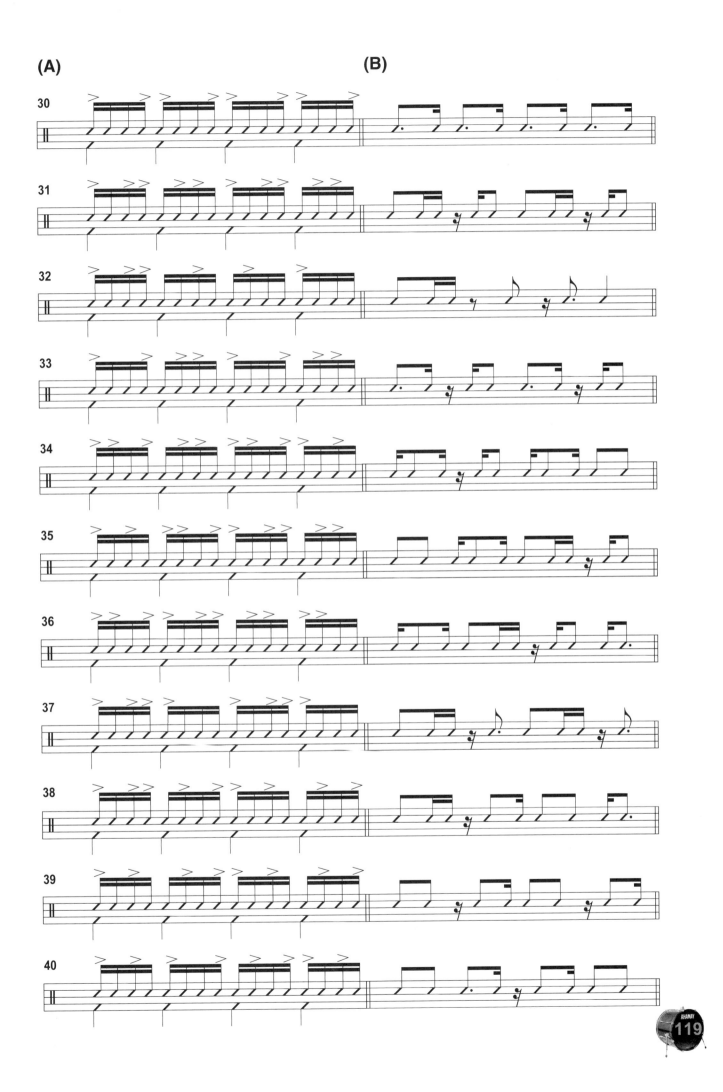

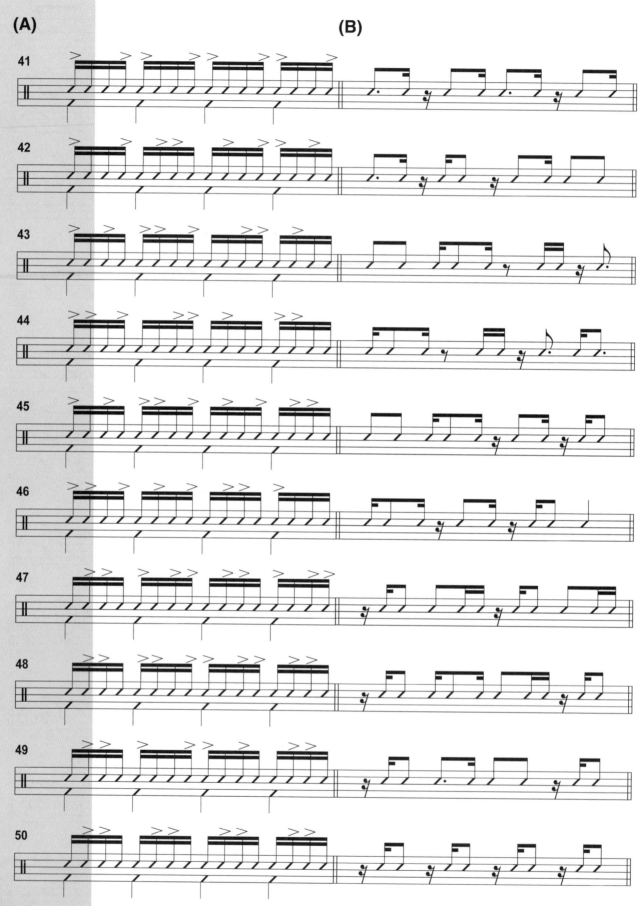

二、重音句子八分音符三連音部份

(A)　　　　　　　　　　　　　　**(B)**

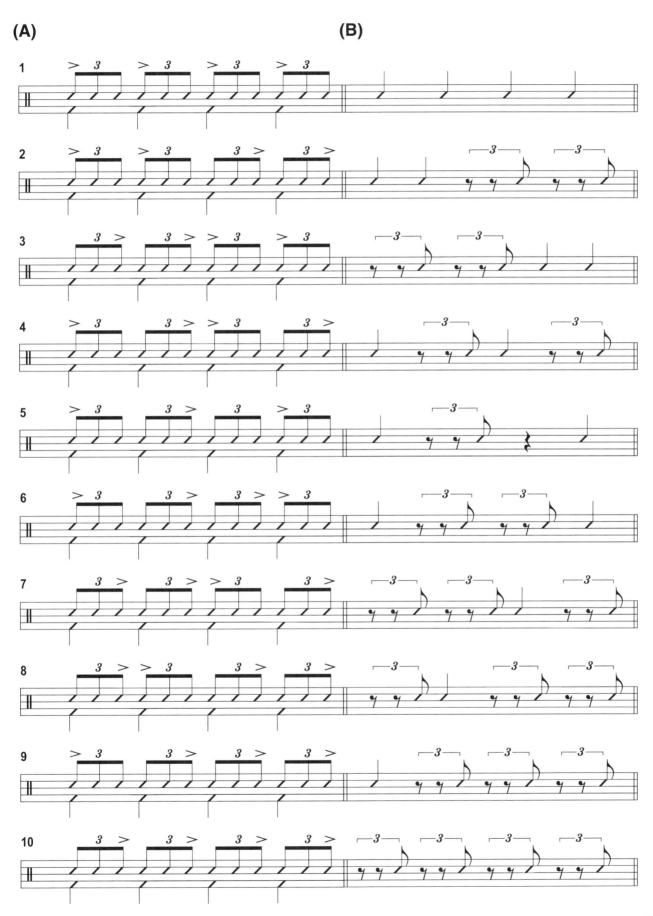

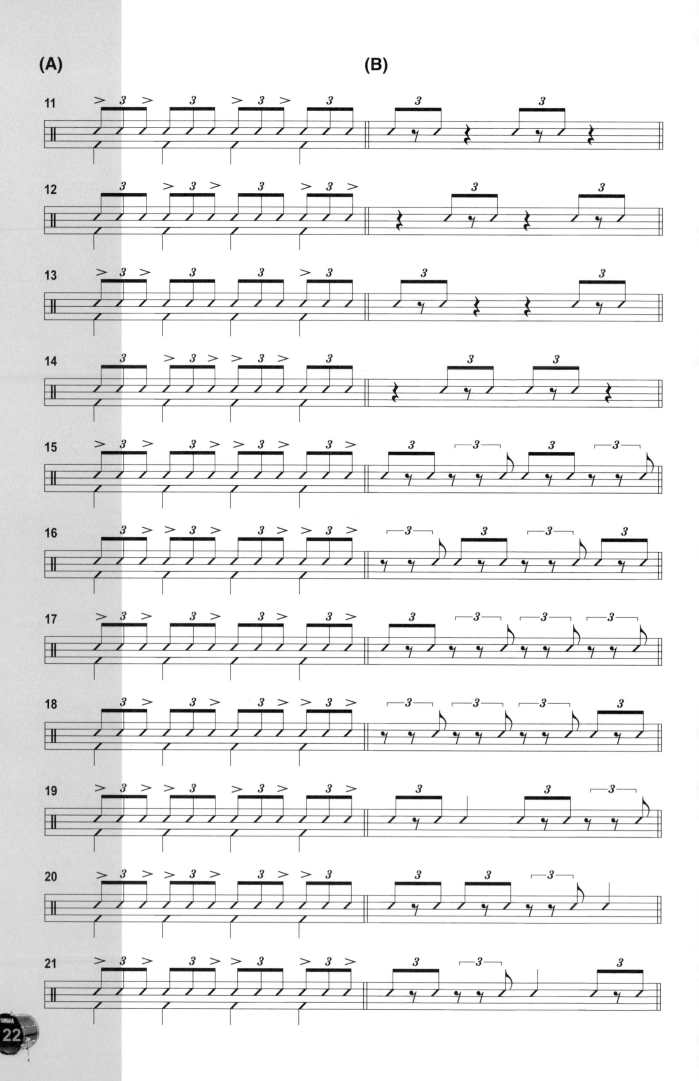

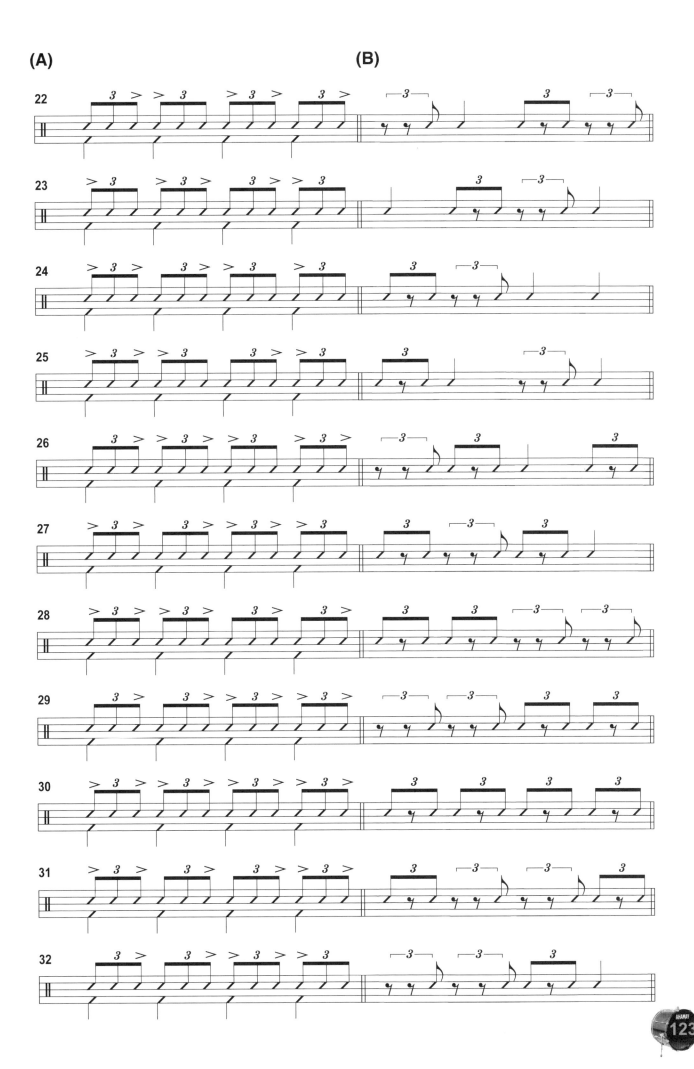

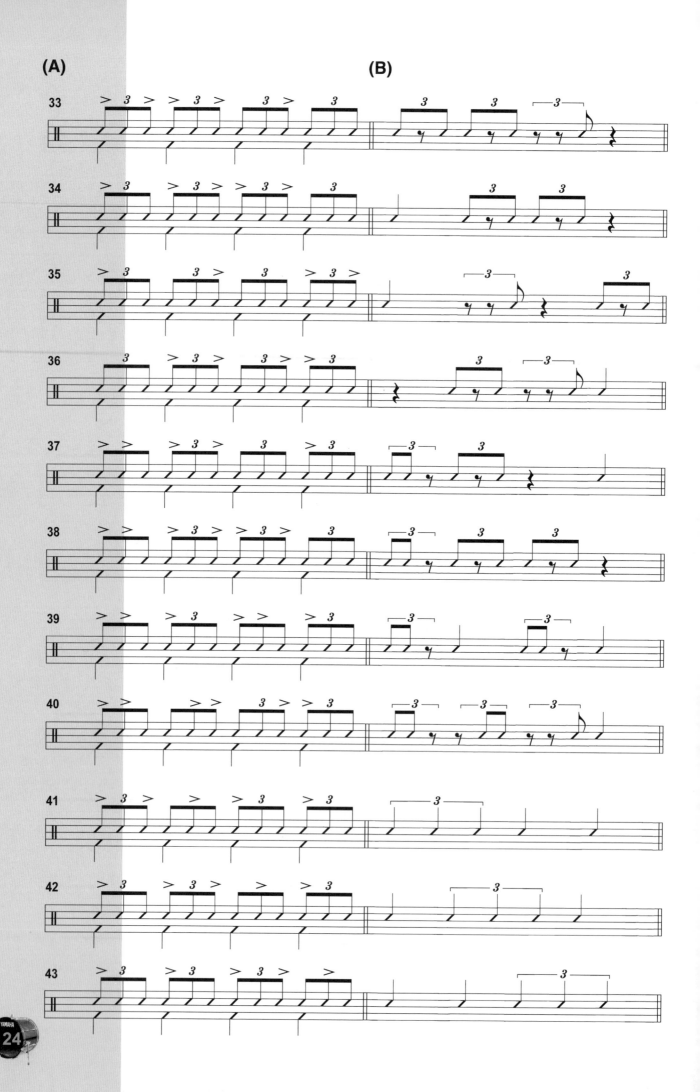

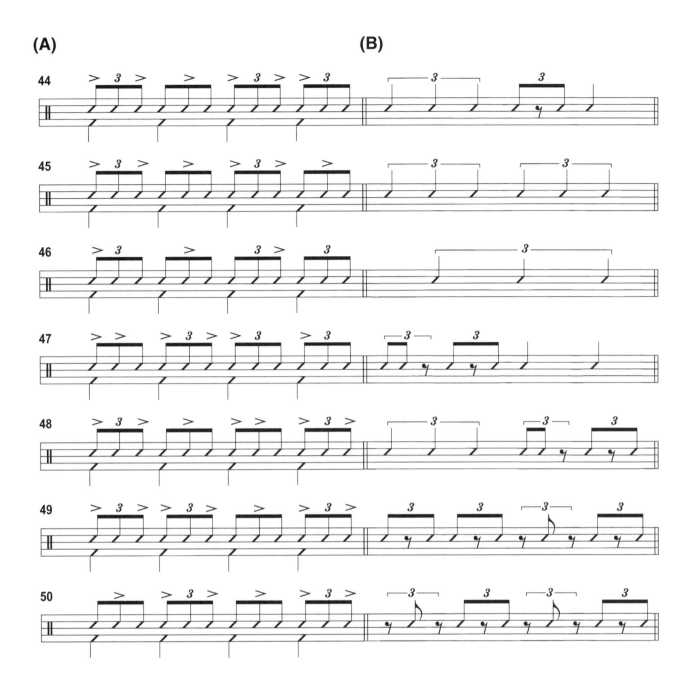

重音句子可以應用於獨奏、過門或編曲中，以上打擊點可以先在小鼓或練習板上打擊，由較慢的速度打擊，再漸漸加快一點速度，最好是先由慢速度並且配合節拍器練習，節拍器可設定成一拍一個點甚至是每一拍的後半拍，練習成為很穩定，很熟練後，甚至可以將打擊點的輕、重音排列練習至中鼓、鈸上，或是手的順序加以排列組合，應用於不同器材、不同效果。

本單元影音教學

22 PART 實用節奏練習

節奏：具有音程差或強弱差及可被期待性的拍子。

許多讀者，不論是入門初學者，或者是職業樂師，都曾向我提起，一般市面上不論是國內外出版的鼓教材，在節奏內容的設計上較無一貫的系統，有些內容太淺顯，學習上較不深刻，有些內容太複雜、太難，許多人就算看到譜也打不出來，世界上的節奏類型，有數千種就算我們會打，某些節奏可能一輩子的演出當中，也用不上。

有鑑於此，在節奏部分我挑選了一些非常實用的節奏型態供各位參考，初學入門者易學易懂，而有習鼓經驗之識途老馬、職業樂師，亦能增進功力且應用廣泛。

一、Waltz

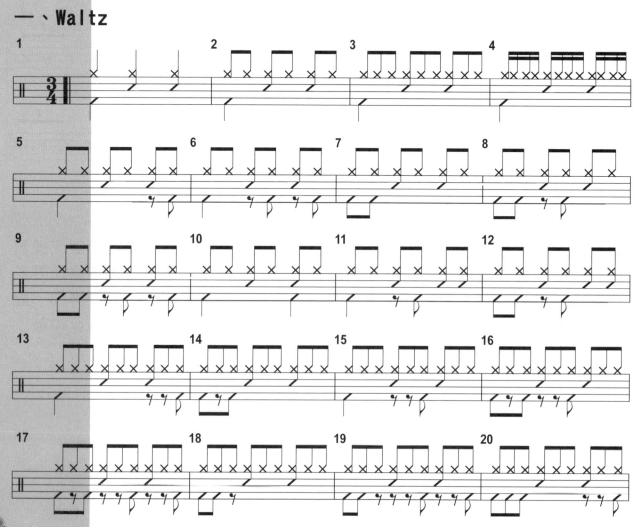

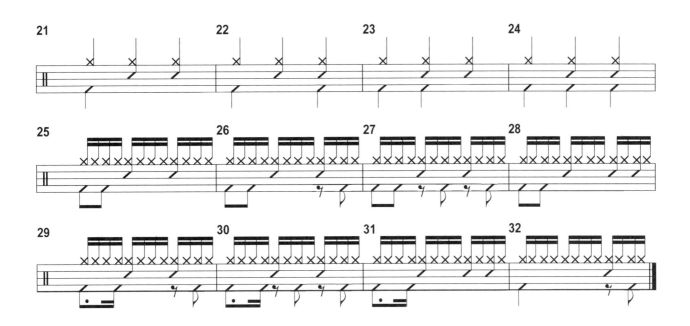

二、Twist（Rock'n Roll）

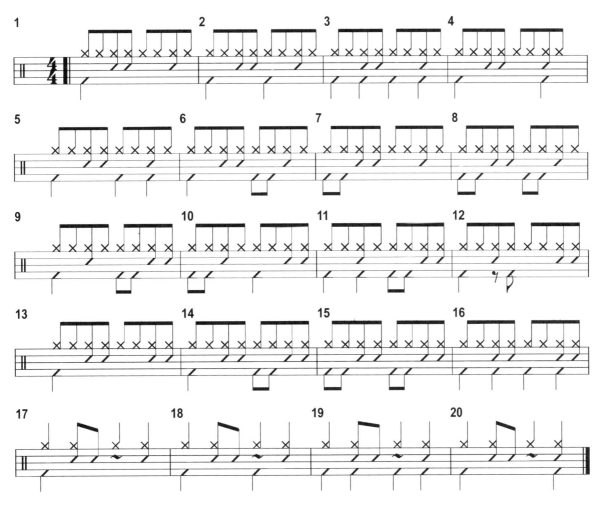

三、16-Beat Disco

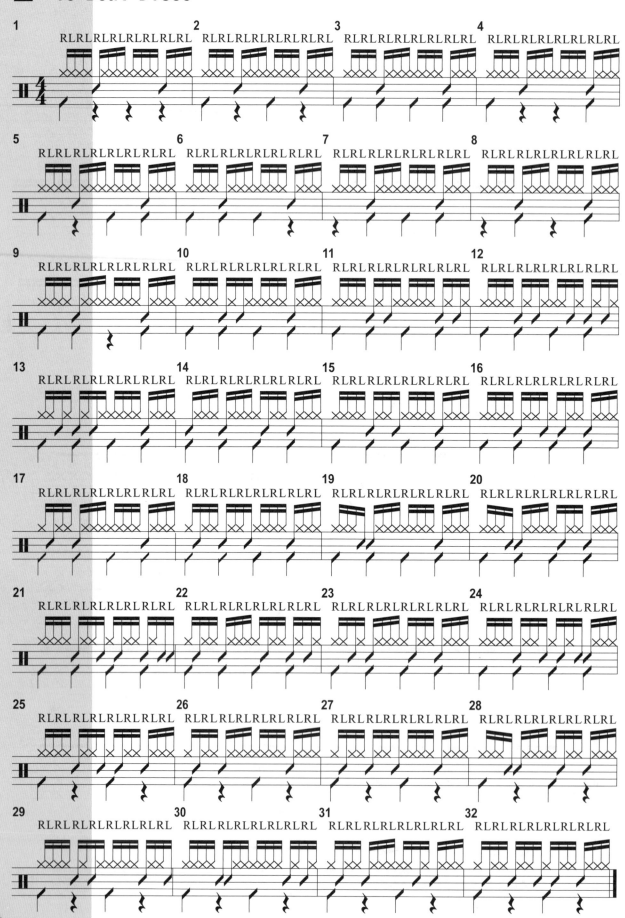

四、Rumba

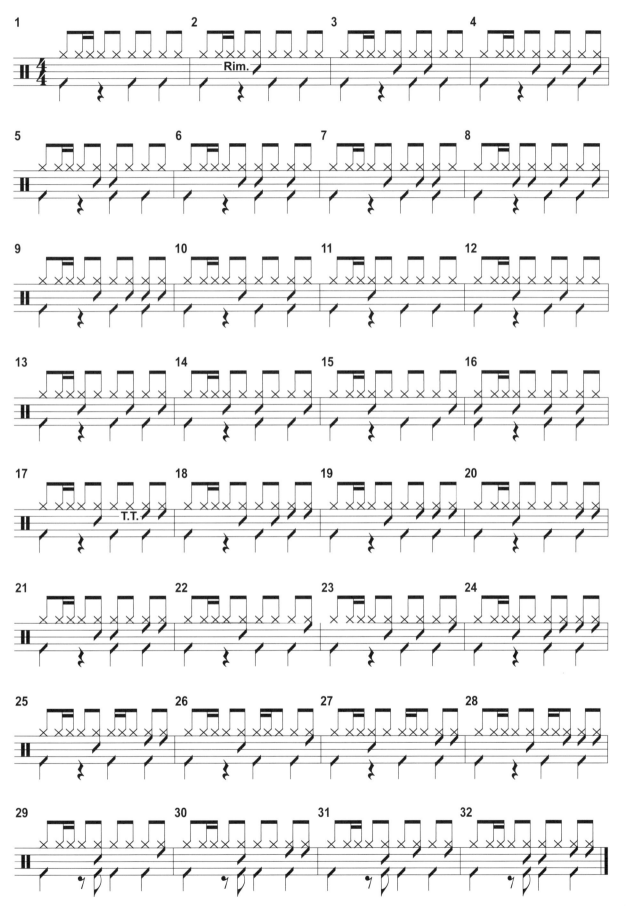

五、Gospel Rock

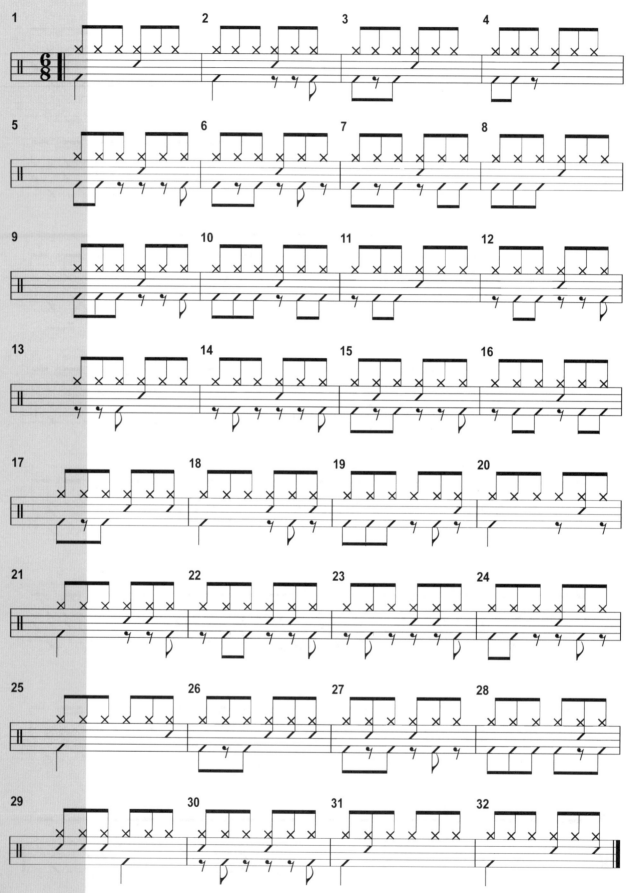

六、Bossa Nova

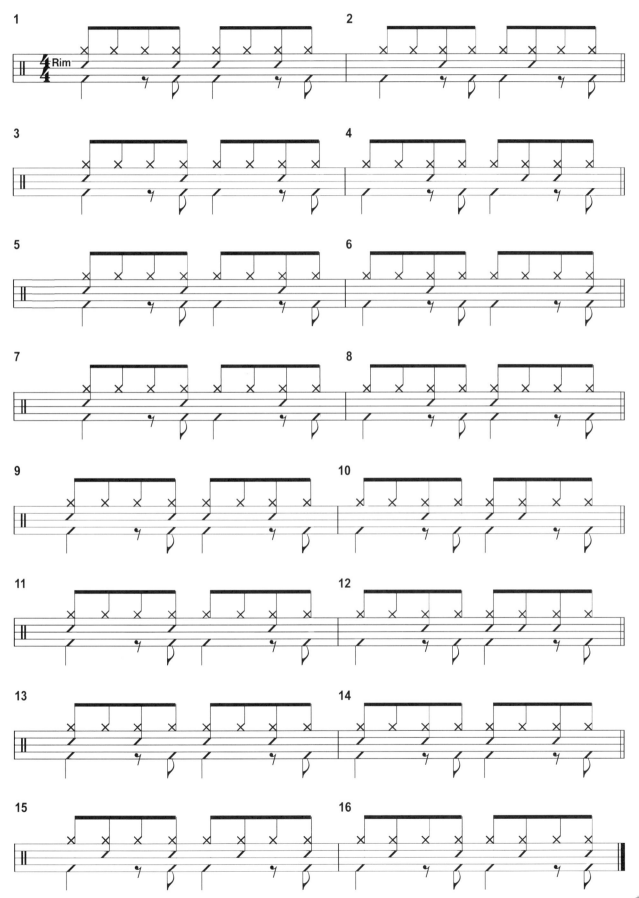

七、Cha Cha

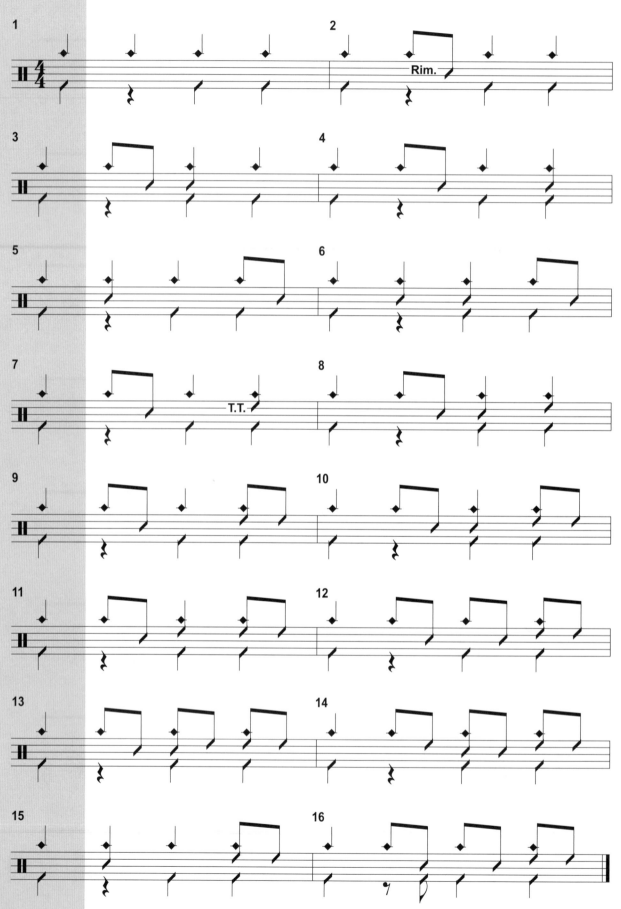

八、8-Beat Rock

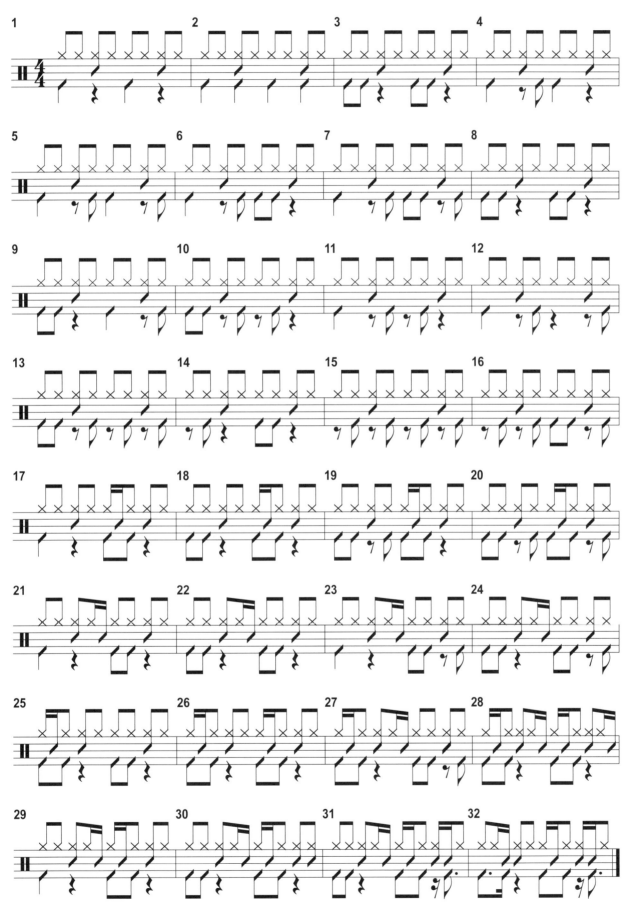

九、Three Point Style

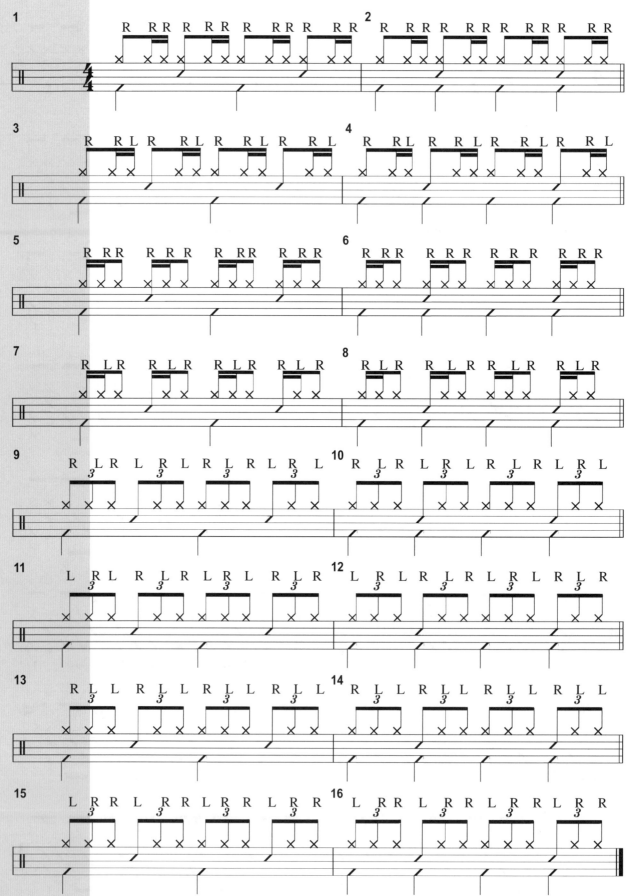

十、Dance

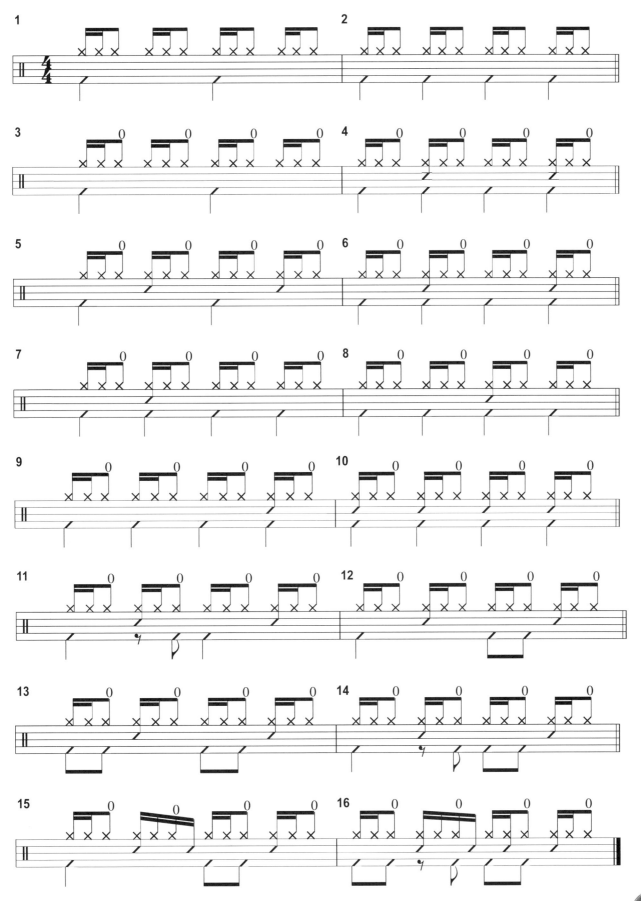

十一、Shuffle

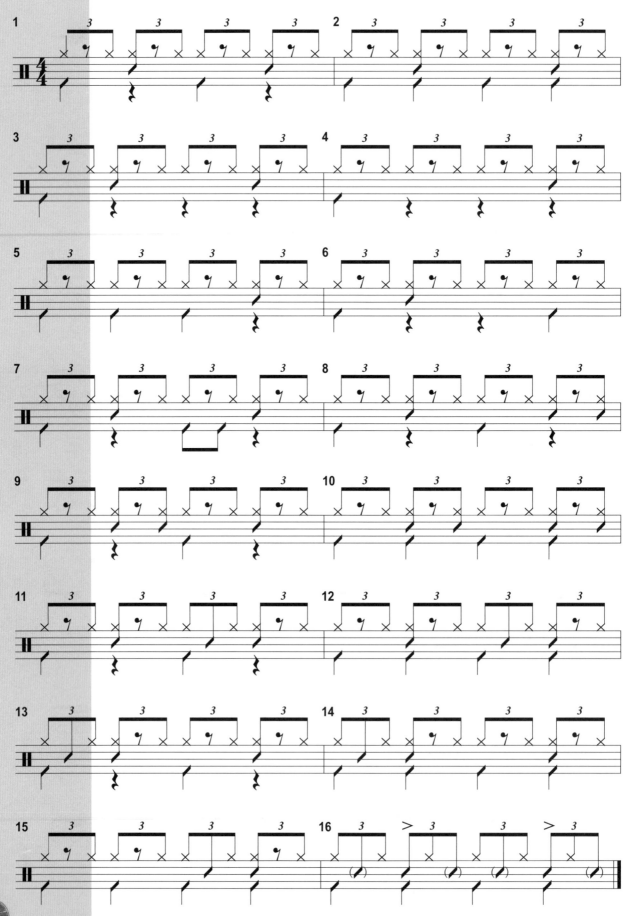

十二、16-Beat Funk

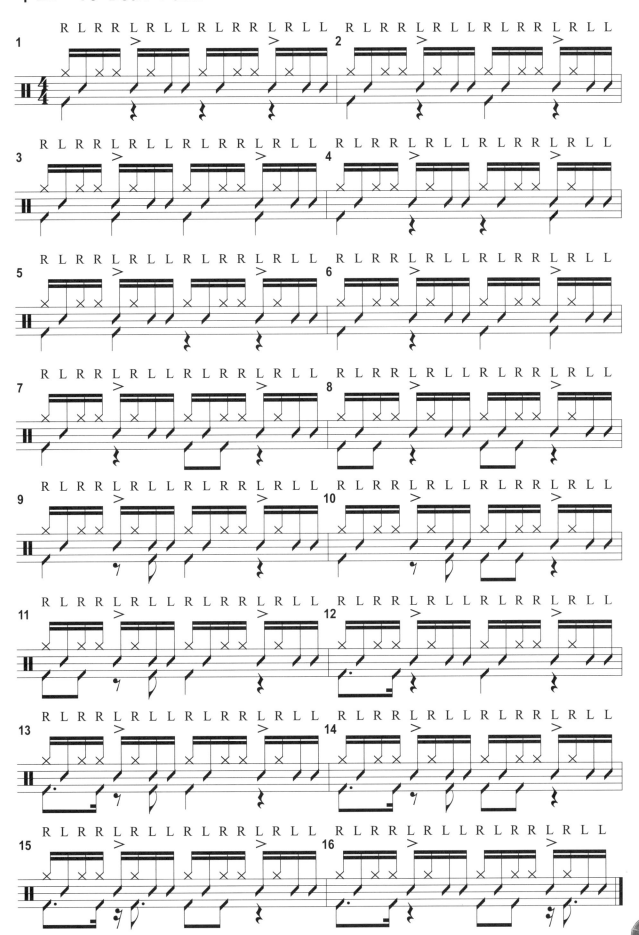

十三、Up-Beat Rock

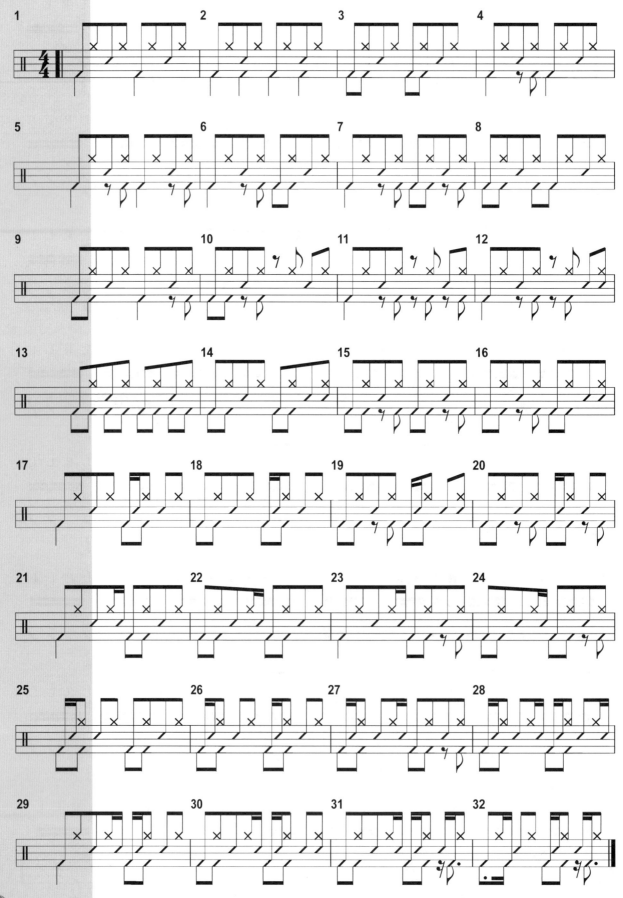

十四、Latin

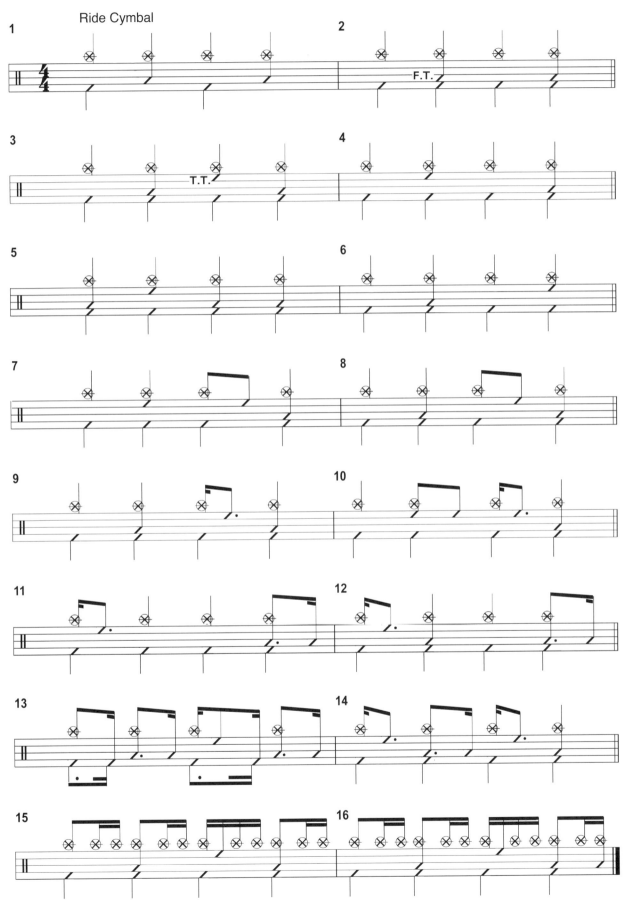

十五、Tango

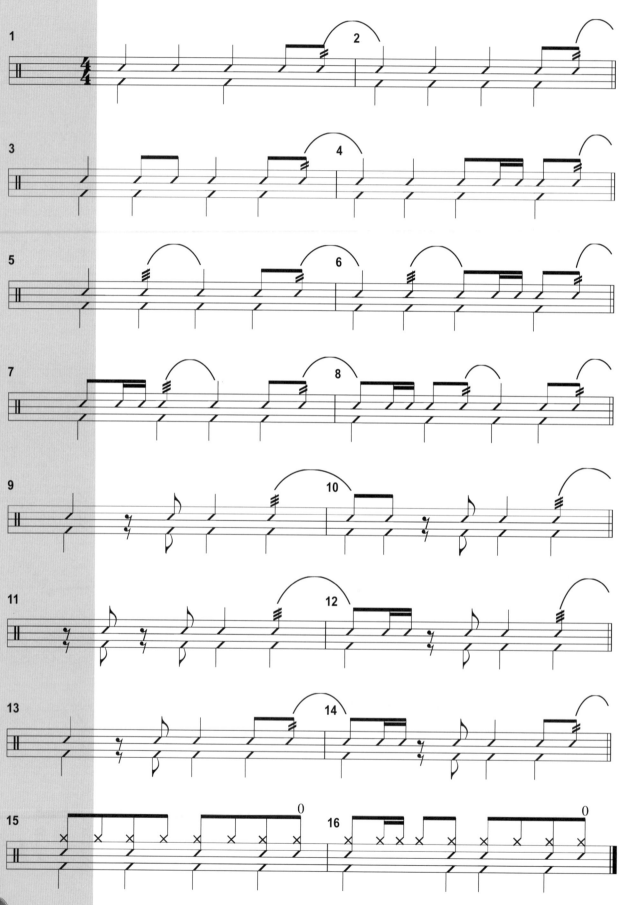

十六、Rhythm & Blues （R&B）

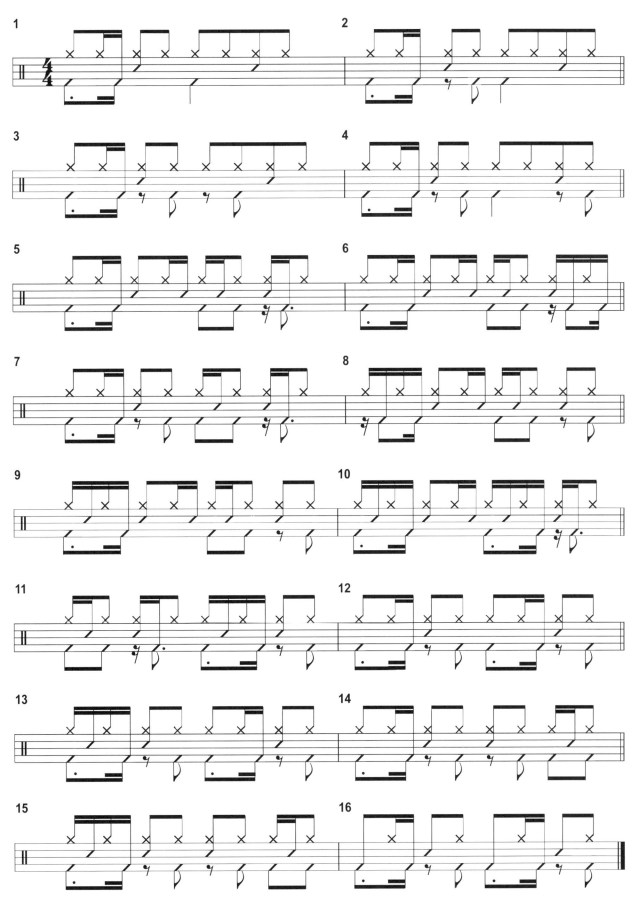

十七、Songo

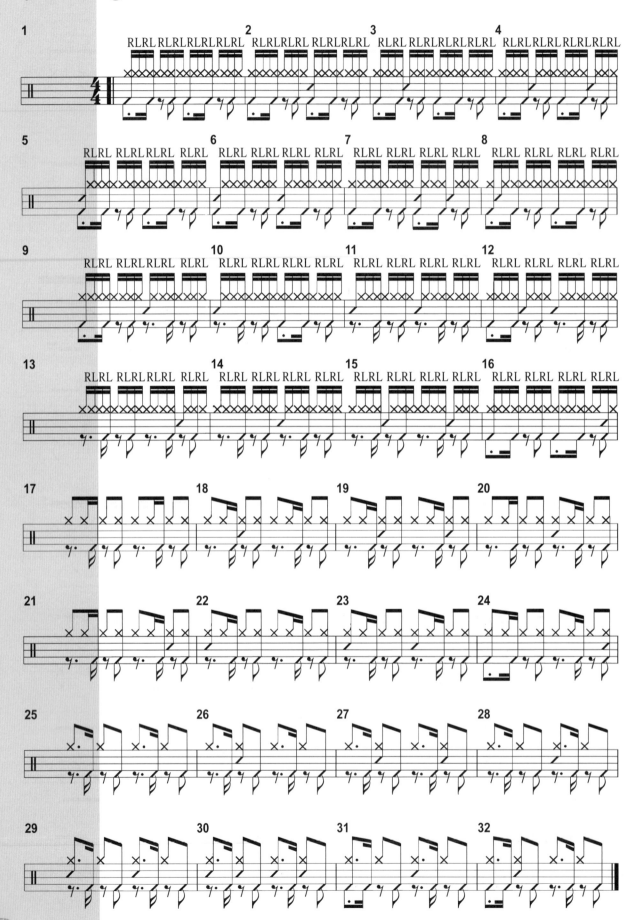

十八、16-Beat Rock

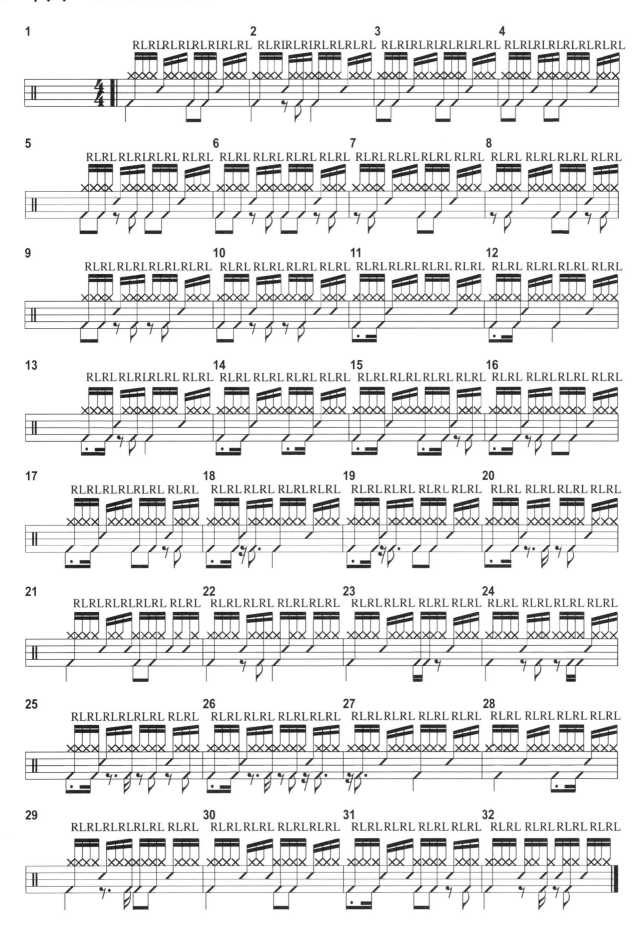

十九、Gospel Double Rock

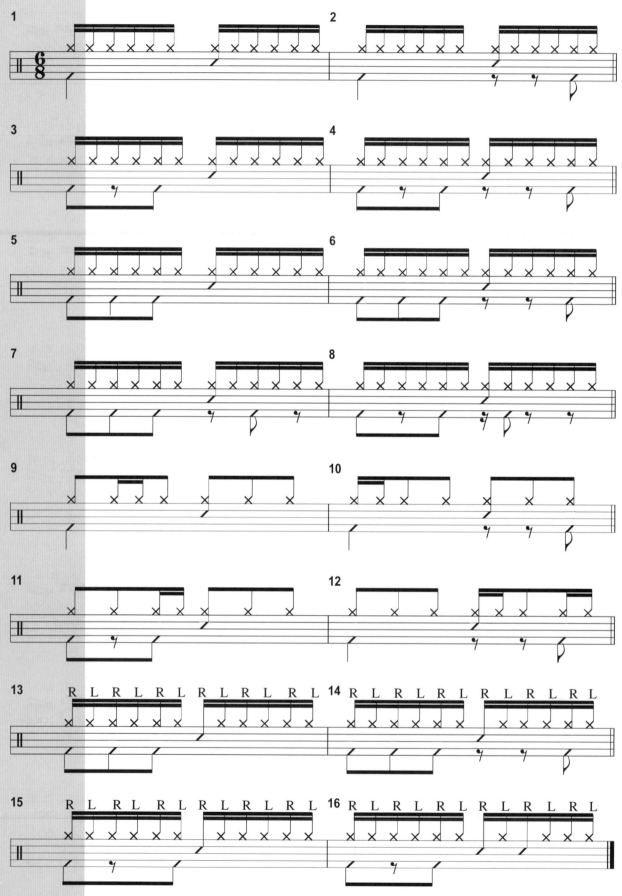

二十、Reverse Funk

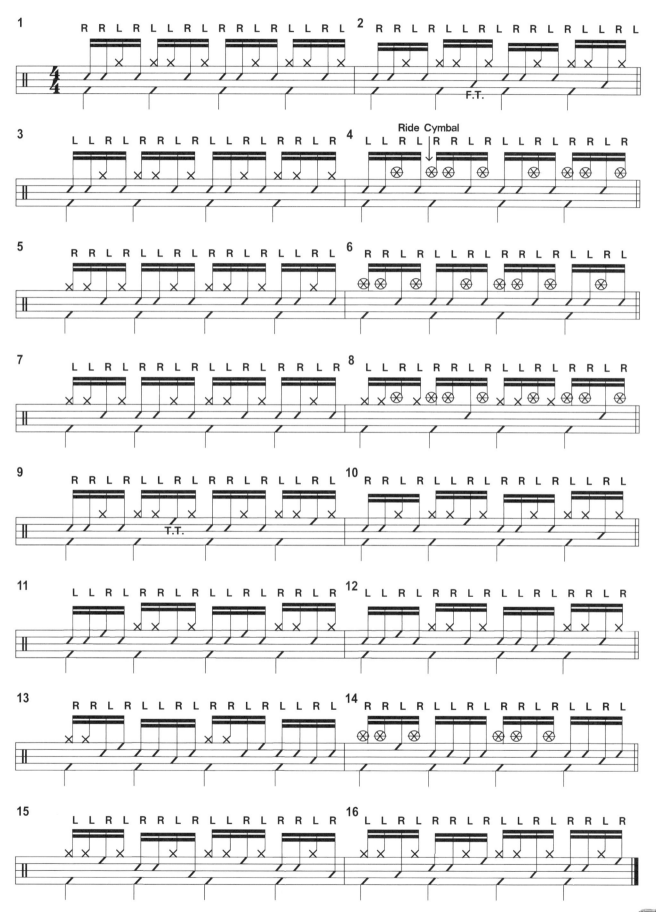

二十一、16-Beat Med. SlowSoul

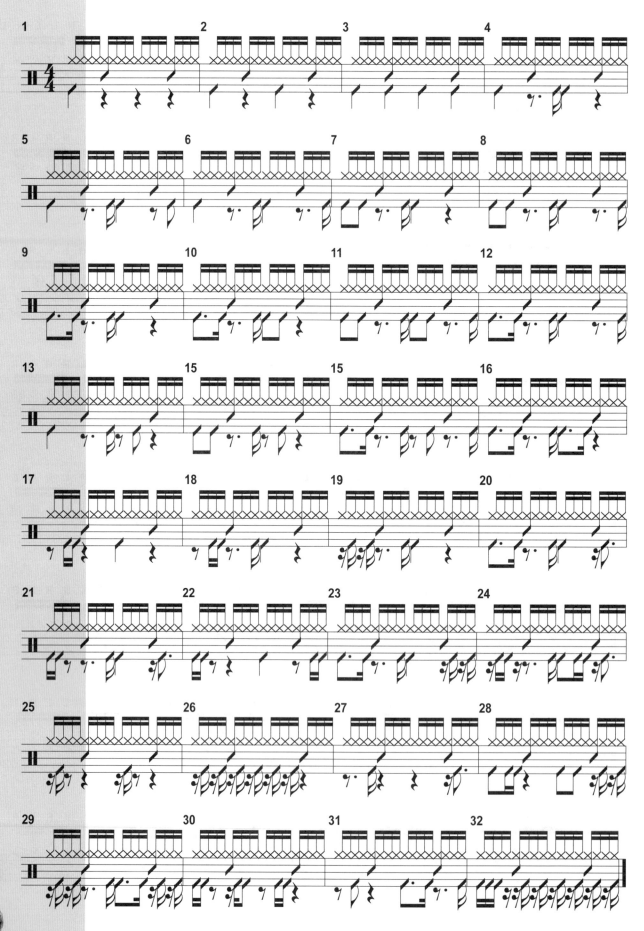

細說過門

23 PART

過門的打擊亦是演奏爵士鼓過程中非常吸引人的一環,過門應該如何著手開始
練習?下列有幾項方式可以作為過門練習的大綱:

一、基礎打擊點應用(音符應用)

將基礎打擊點群,例如四連音 ♪♪♪♪ 三連音 ♪♪♪ 等,先由小鼓為主,再將打
點移位換至不同的鼓、鈸面上:大鼓可一拍一踏,穩定拍子,最好配合節拍器一
起練習。

二、基礎打擊點群組合(音符組合)

例如將四連音族群系 ♪♪♪♪、♪♪♪ …等組合,打擊點自由地移位交換至各
鼓、鈸面。

三、基本手法應用(第十四章43種基本手法及其排列組合)

將基本手法及它們的排列組合,例如:Paradiddle、Flam…移換到不同的鼓
或鈸面。

四、輕重音組合應用

將基礎打擊點群配合輕重音的組合性,移換至不同之鼓或鈸等打擊器材上。
四肢打擊點組合練習,將四肢打點分配至打擊點群練習。

五、設計樂句結構

每當有人說「愛的鼓勵」,那麼我們就會以拍手的方式拍擊出愛的鼓勵,這一
小節就是一個具有「音樂律動的句子」,我們就稱它為樂句,可以自行設計許多
樂句試打看看,也許就可以或為屬於你自己的特殊過門喔!

下列提供一些過門的練習,可以由慢且穩定的速度、配合節拍器來練習。先由小
鼓上將過門的打點習慣成一些打點群的樂句,再任意的將打擊點分配移動到不
同的打擊器材鼓、鈸面上。有時候我們可能會因為打擊鼓或鈸時,產生不同的音
色。音色的不同會造成我們速度穩定性偏移,或移位時的打擊手感不同,也會影
響穩定性。

所以在練習時,以大鼓及節拍器穩定自己的速度,先習慣雙手在不同鼓鈸面
的移位及音色,漸漸地會形成自己一些習慣打擊句子型,而產生屬於自己風
格的過門。

PART 24 過門練習

本單元影音教學
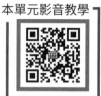

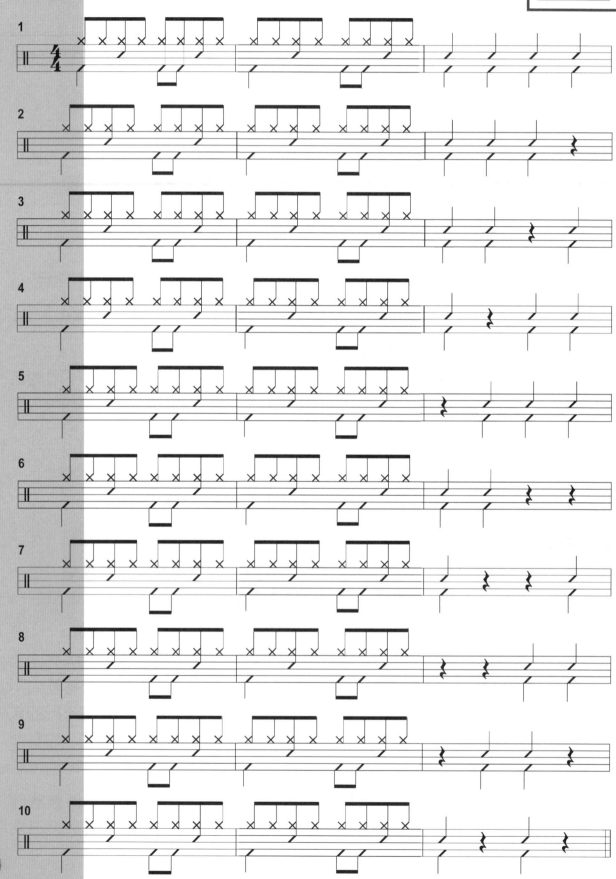

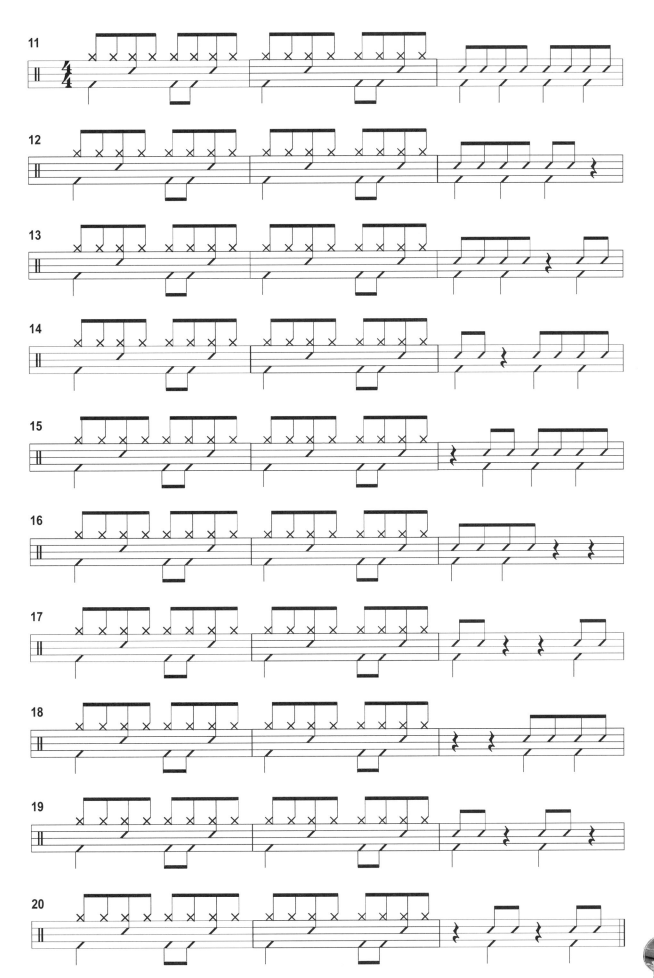

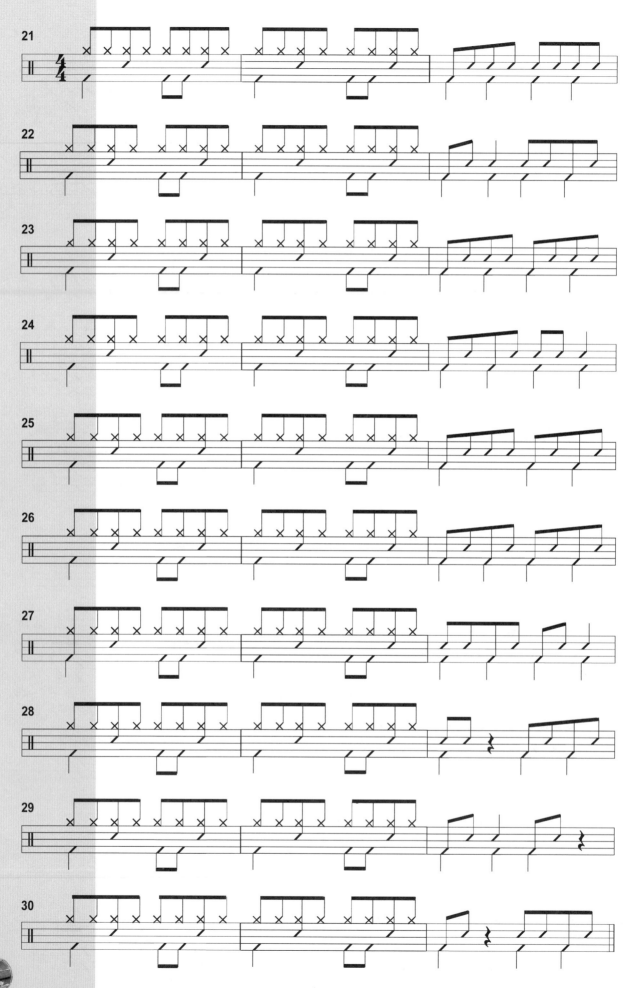

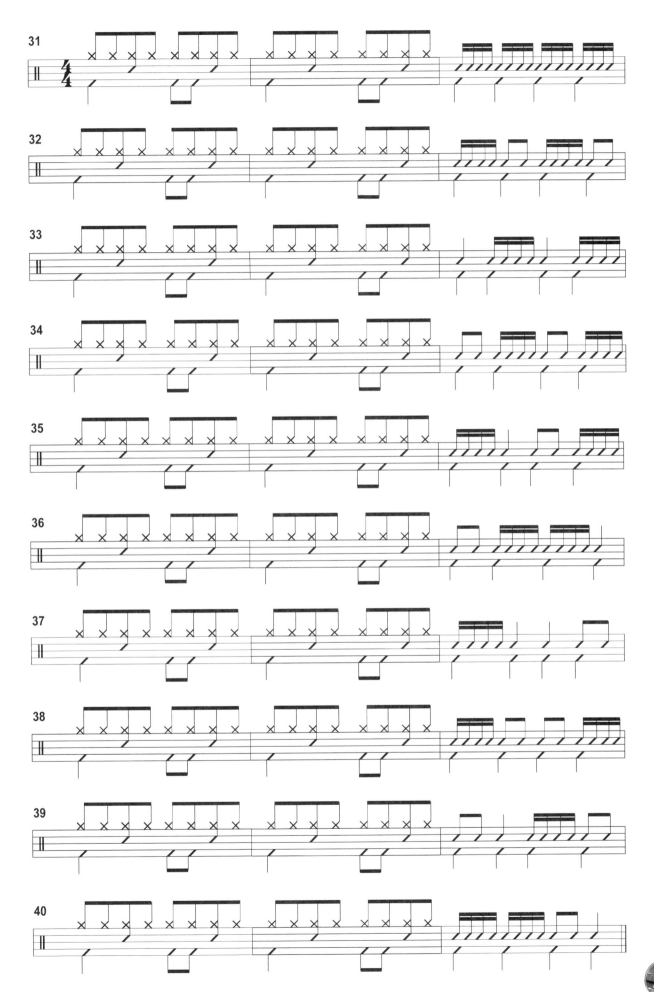

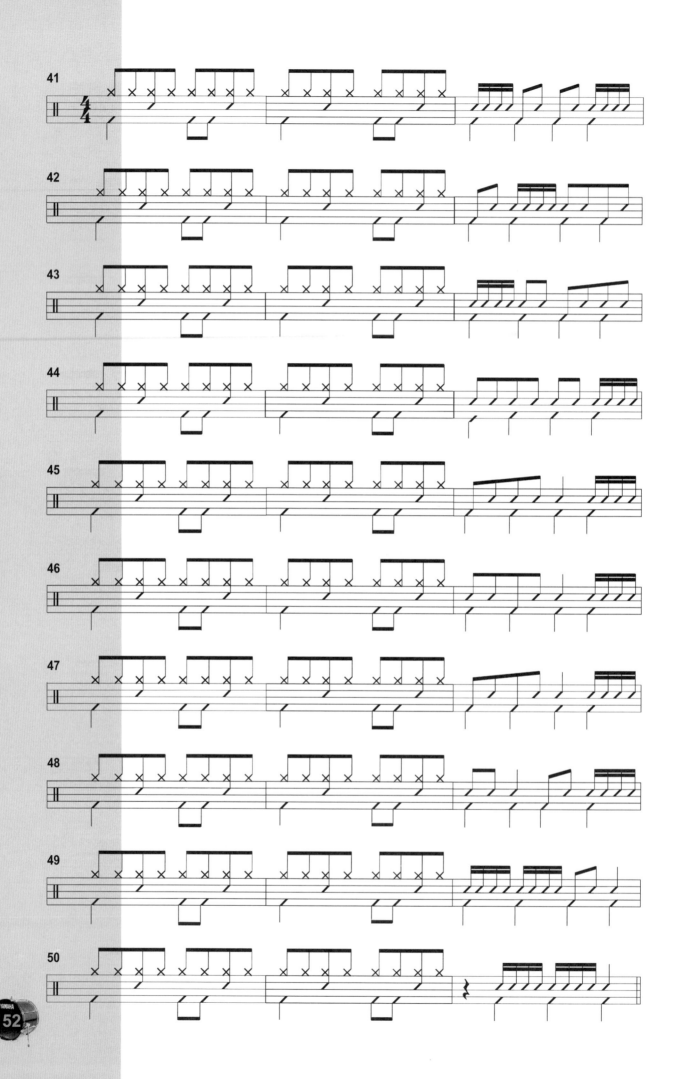

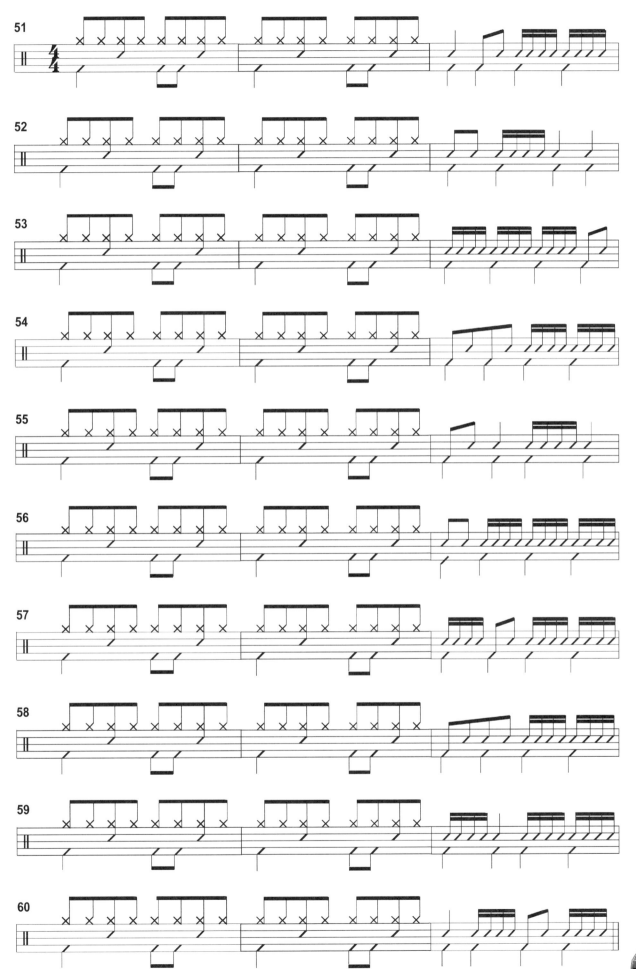

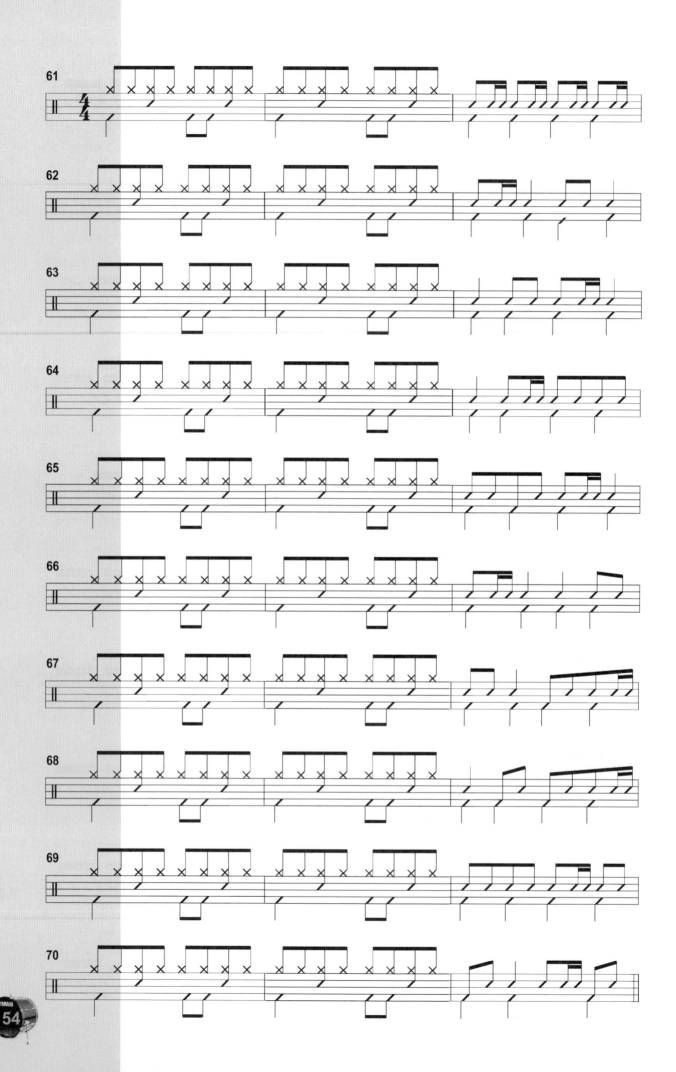

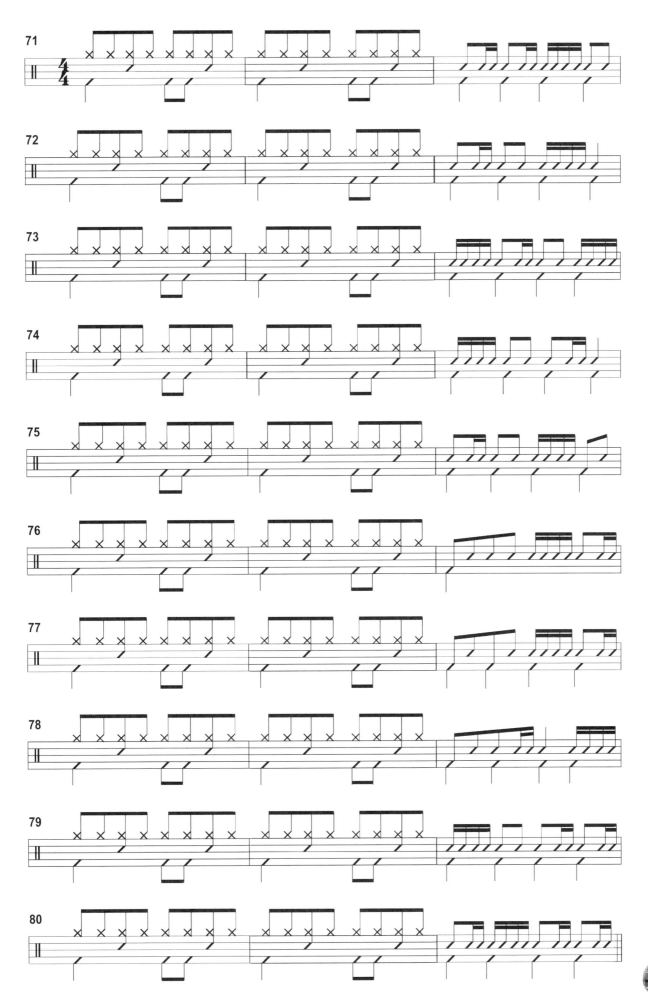

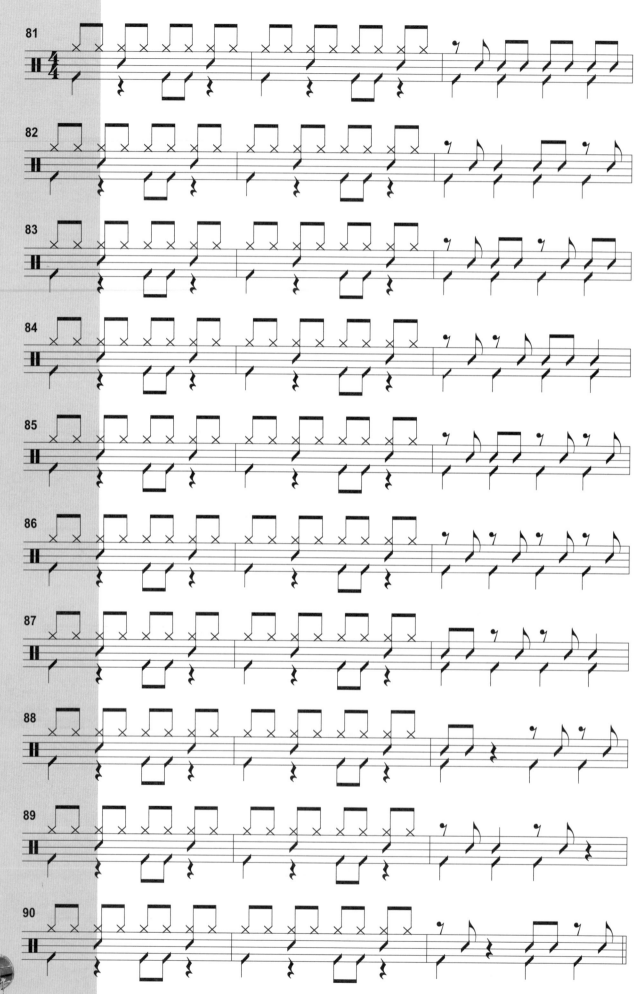

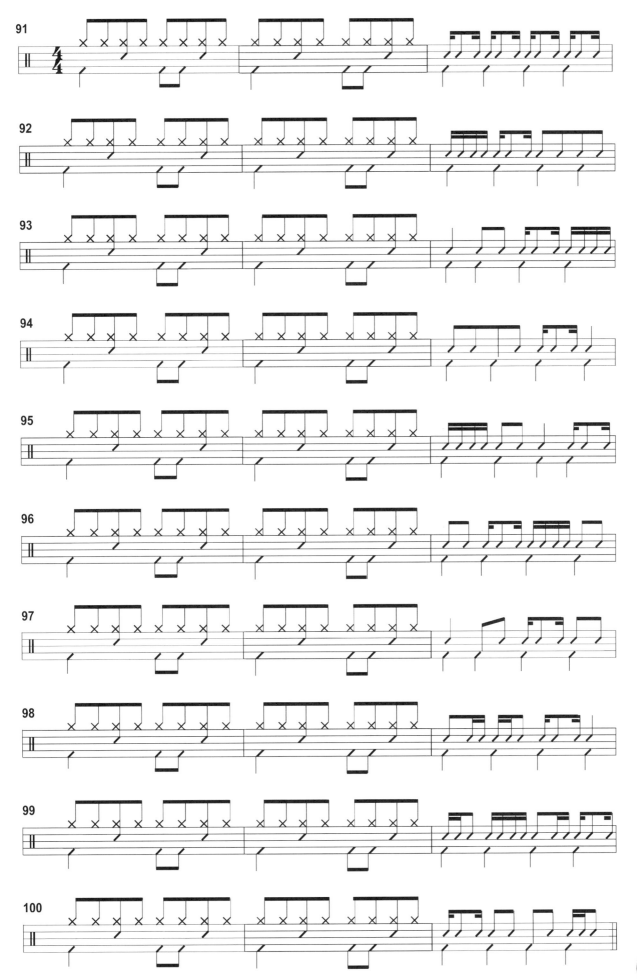

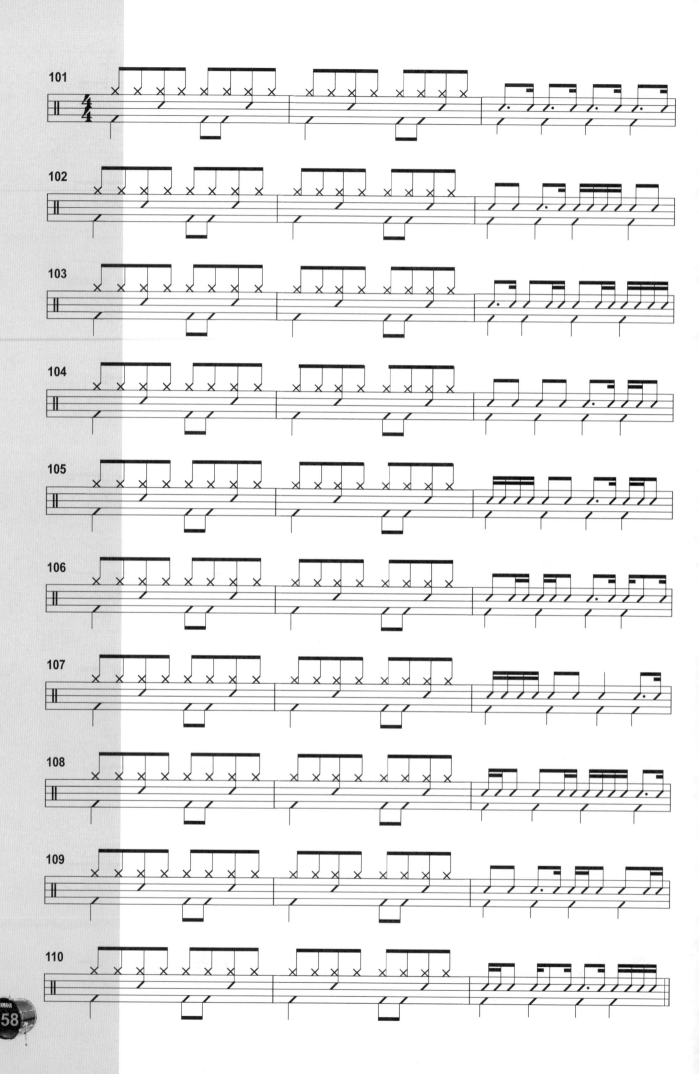

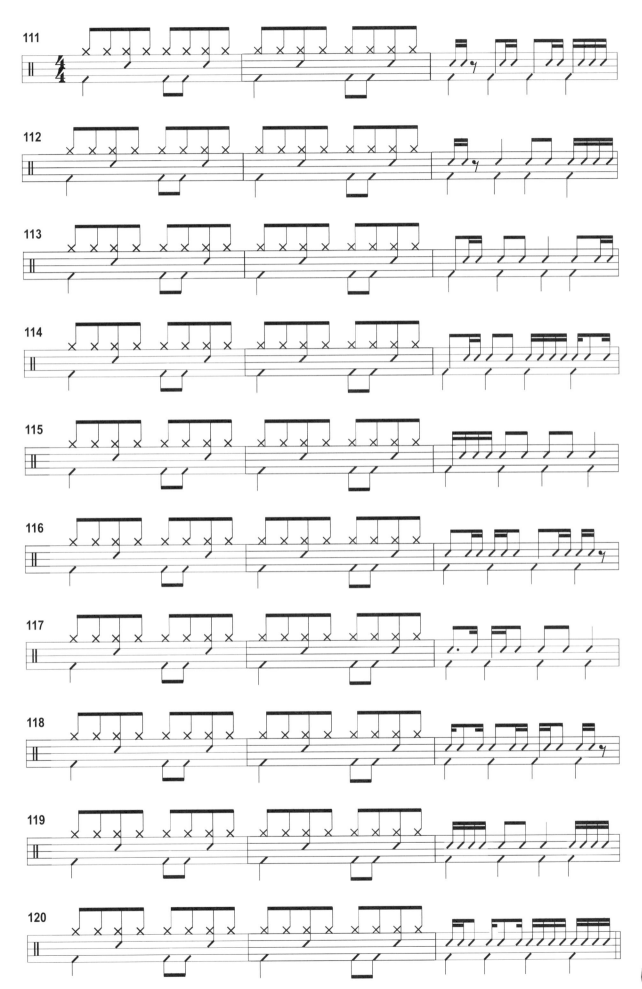

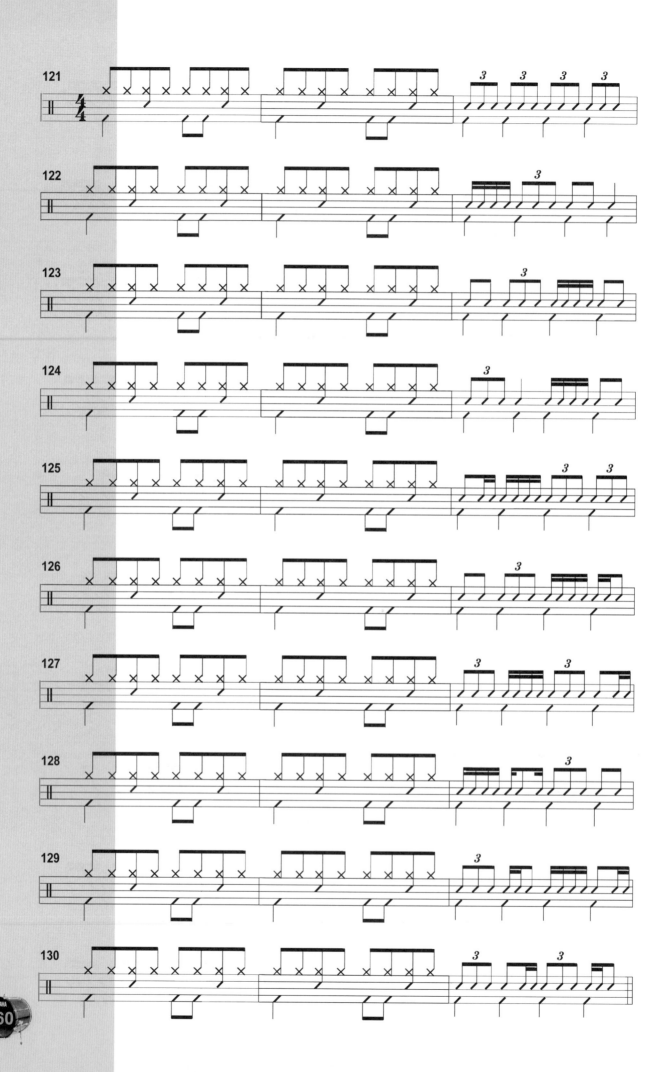

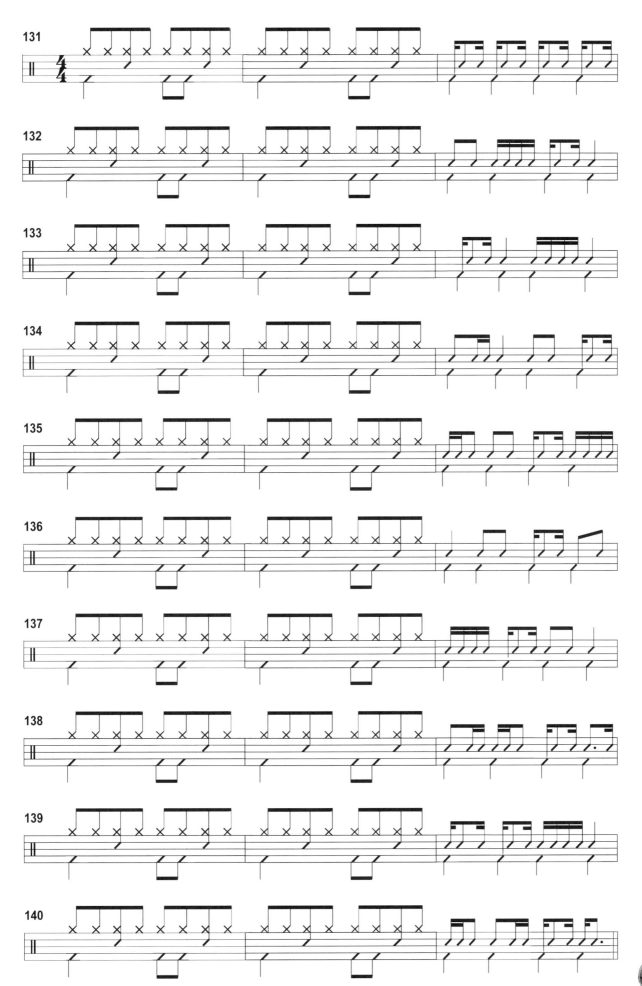

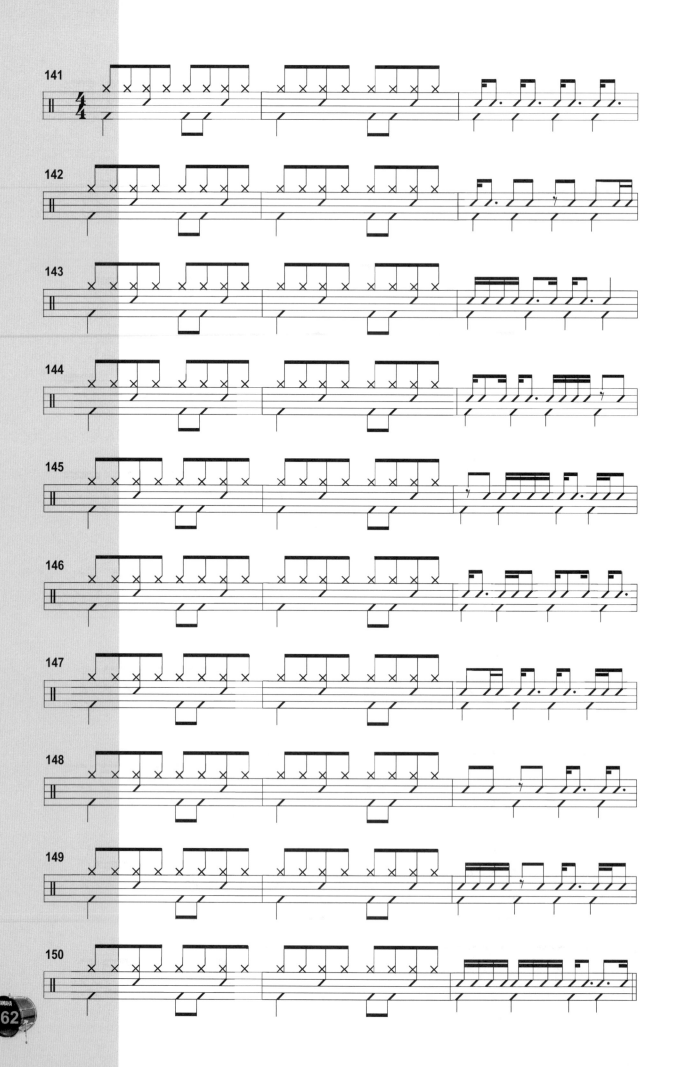

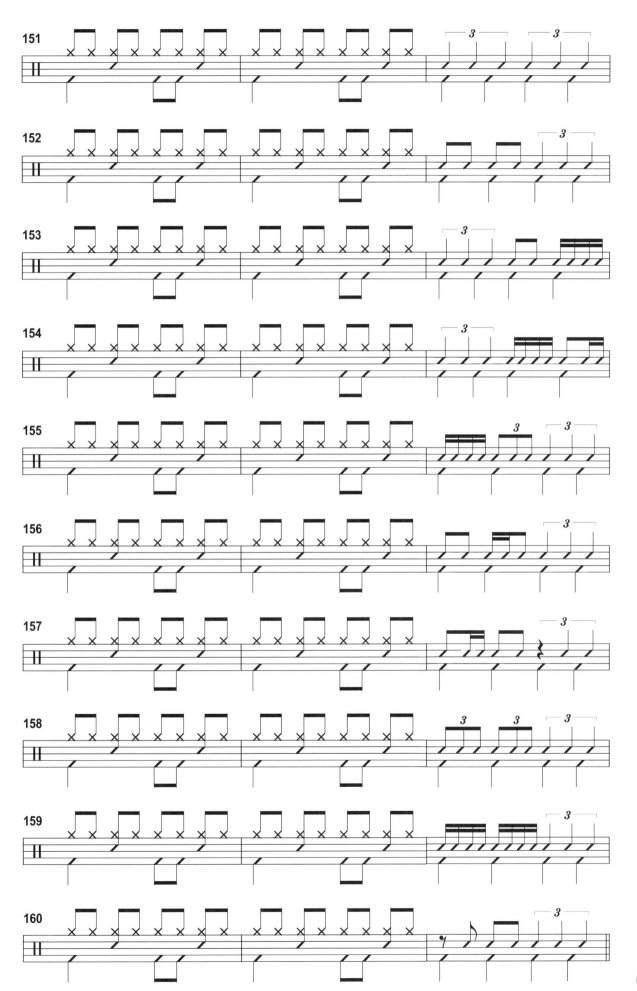

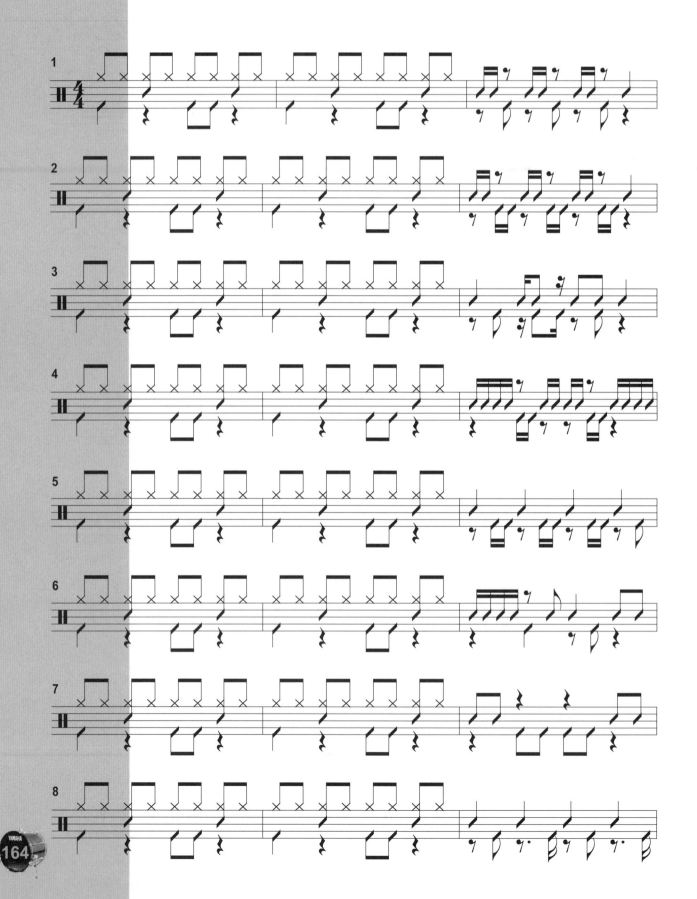

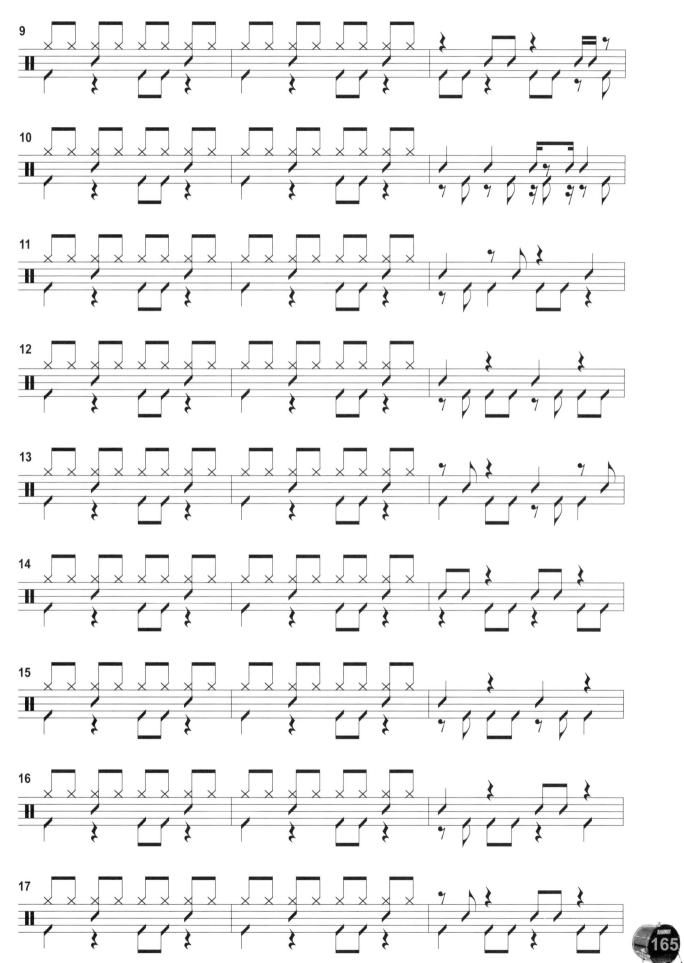

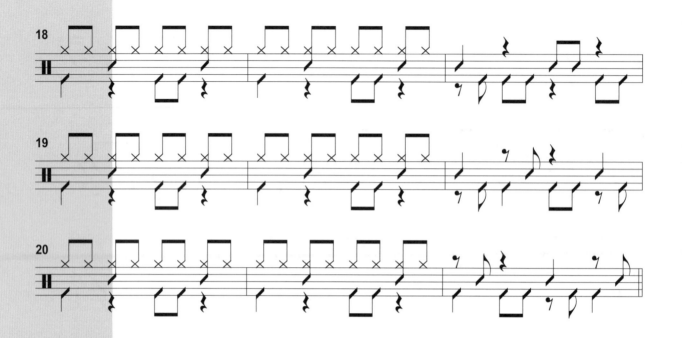

過門時，手與腳的組合可以自行設計創造。

本單元影音教學

過門練習、
以Hi-Hat數拍子

PART 26

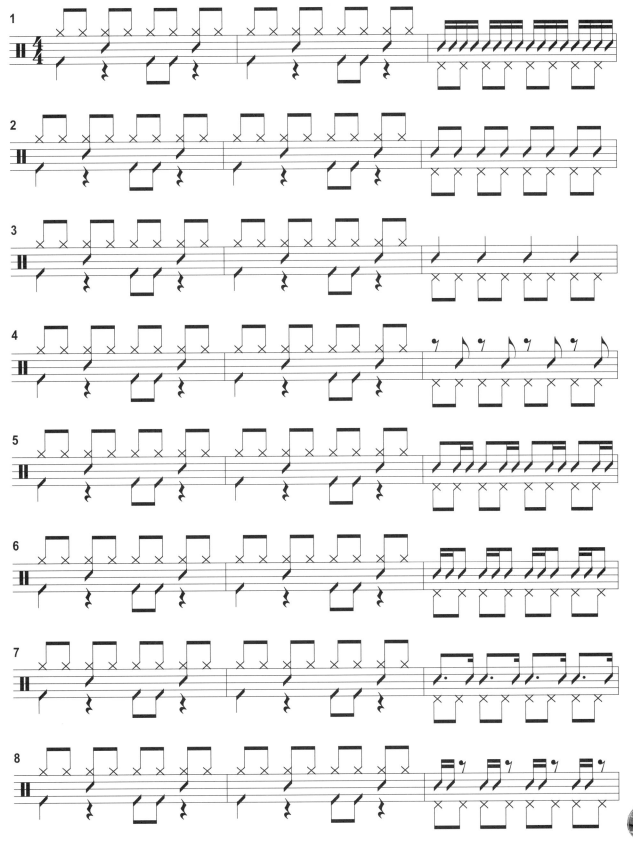

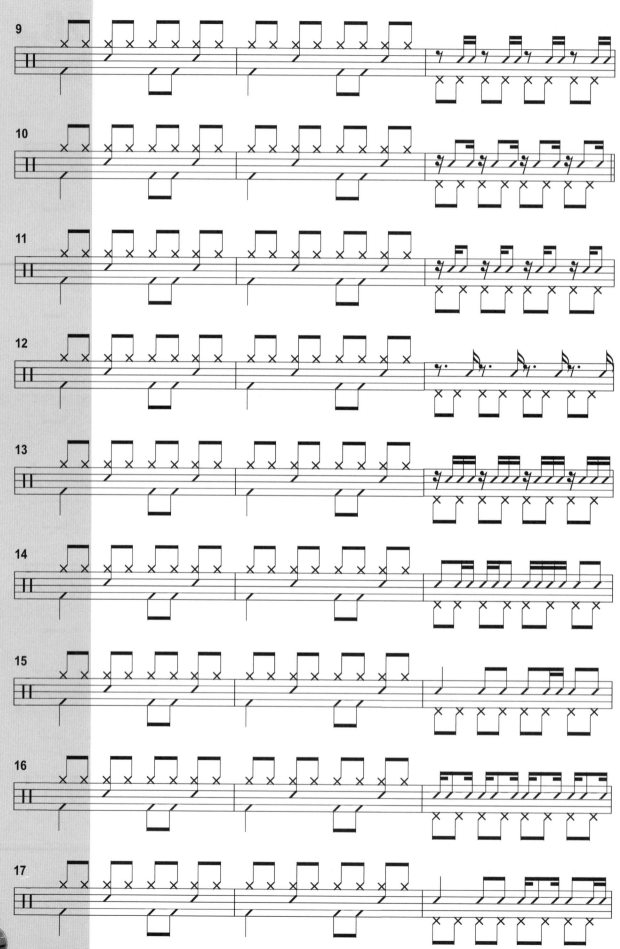

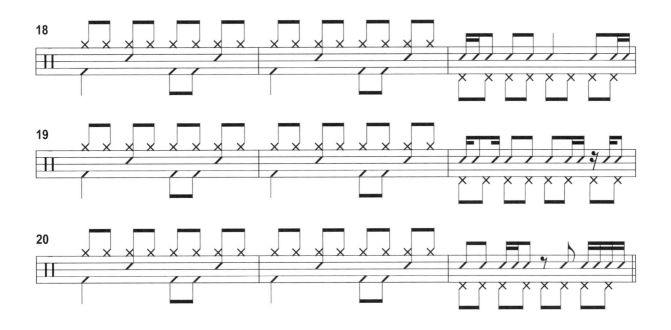

以Hi-Hat數拍子，是練習四肢獨立的第一步，勤練以Hi-Hat數拍子，將會使你的四肢更為獨立。

Fill過門：

凡與歌曲主節奏不同的打法為過門，通常為4小節以內。4小節以上不稱過門，稱為Solo獨奏。

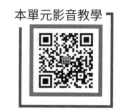

PART 27 技巧百科

在此我推薦一些打擊的技巧小品。將一些打擊手法設計在一些鼓、鈸上，形成某些樂句組合，例如應用Paradiddle或Double Paradiddle、Paradiddle-diddle等手法，將手交替順序排列在器材上，可以當成過門使用，或是Solo獨奏，依此原理，我們可以將基礎手法類型Stroke、Diddle、Flam等，編排成一些打擊點的音樂句型，也可以豐富過門的音色。

基礎打擊點的排列組合順序，及各打擊鼓鈸的排列組合，可以很靈活地運用、變化很豐富的打點，可產生很多的技巧。例如：

1.

> R L R R > L R L L > R L R R L L R L

Paradiddle —— | Paradiddle-diddle

2.

> R L R L > R L R R > L R L L > R R L R

—— Triplet -Paradiddle —— | Paradiddle-diddle

3.

> R L R R L L R R L L R L R R L L

Paradiddle-diddle | Double Stroke | Paradiddle-diddle

一、Paradiddle技巧應用百科

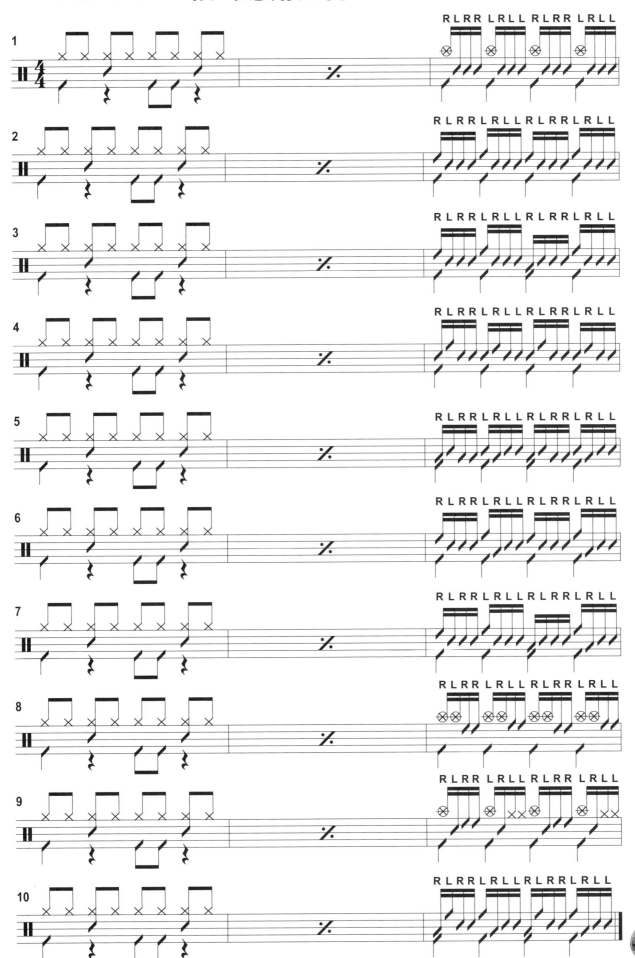

二、Paradiddle-diddle技巧應用百科

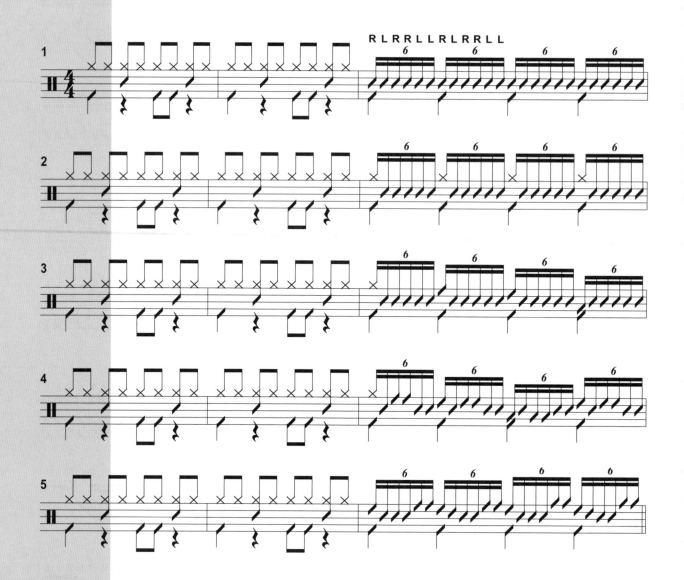

三、手法移位練習技巧百科

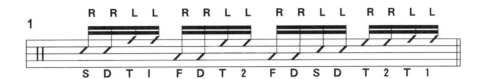

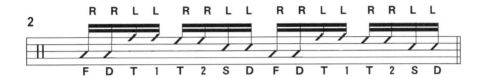

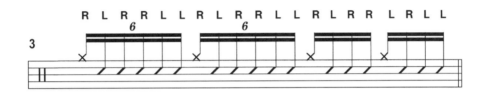

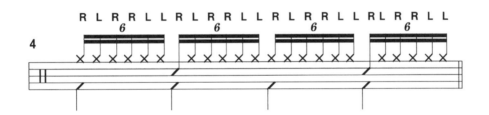

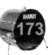

四、手法移位與大鼓組合技巧百科

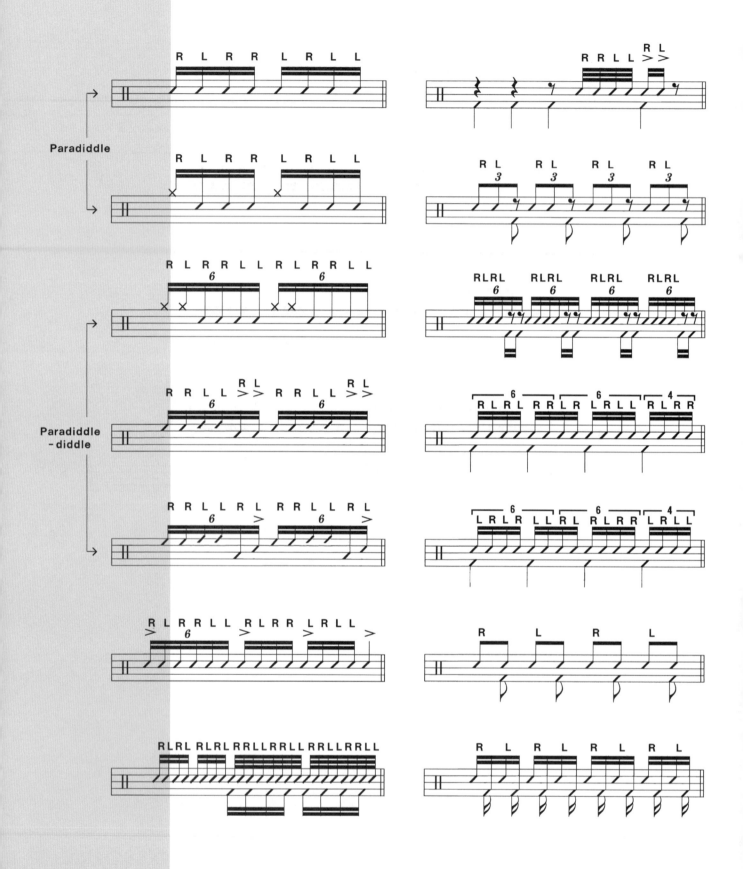

五、鼓手必精煉技巧特選

（一） 16-Beat 大鼓

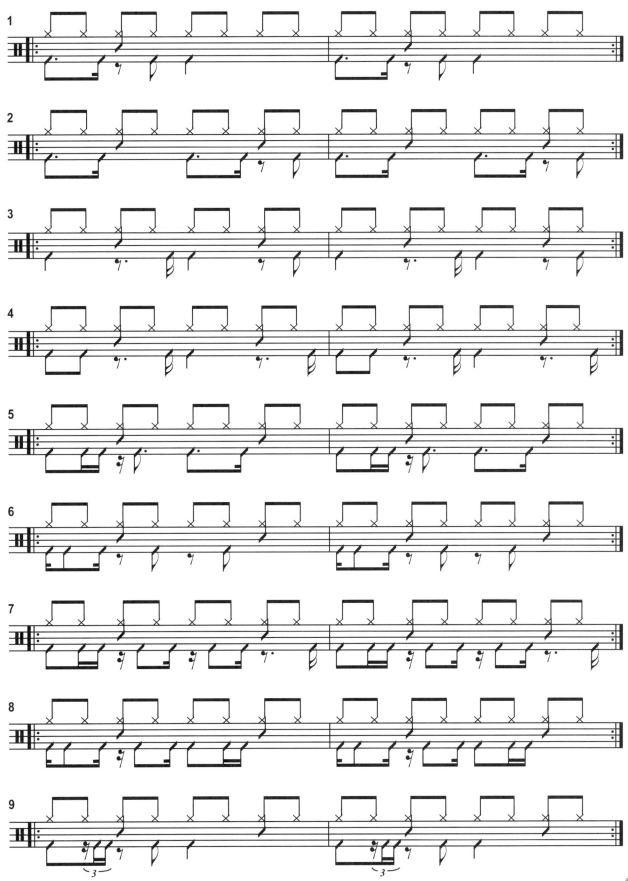

（二）　左腳Hi-Hat（右手打在Ride）

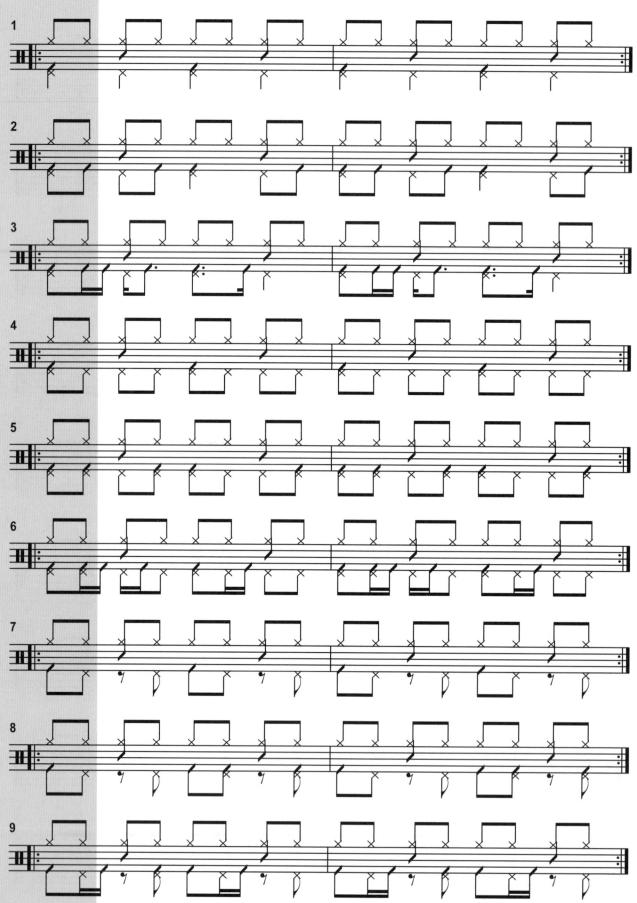

（三） 開Hi-Hat（ ∘＝open）

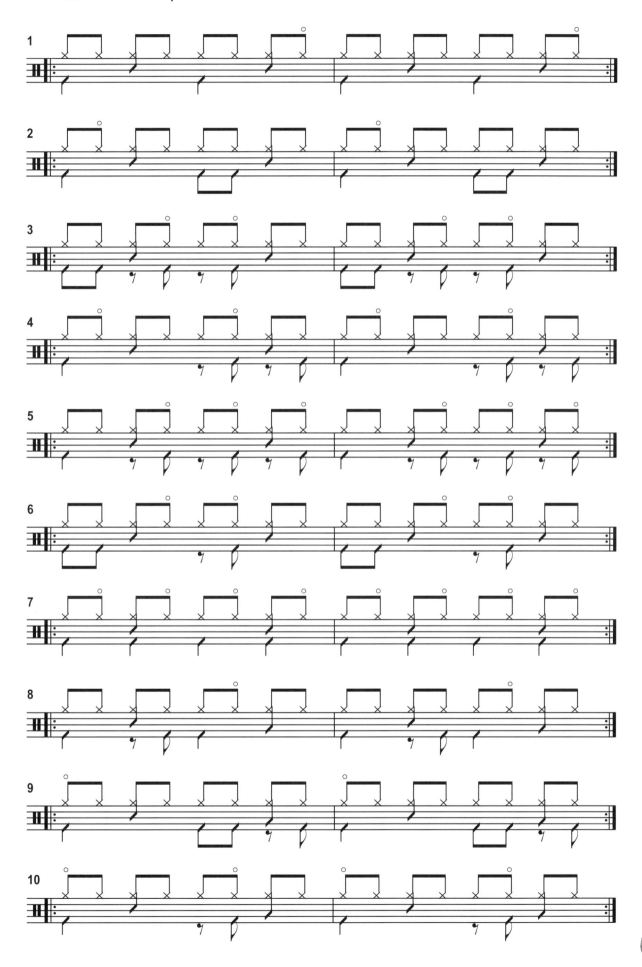

（四）Hi-Hat 重音

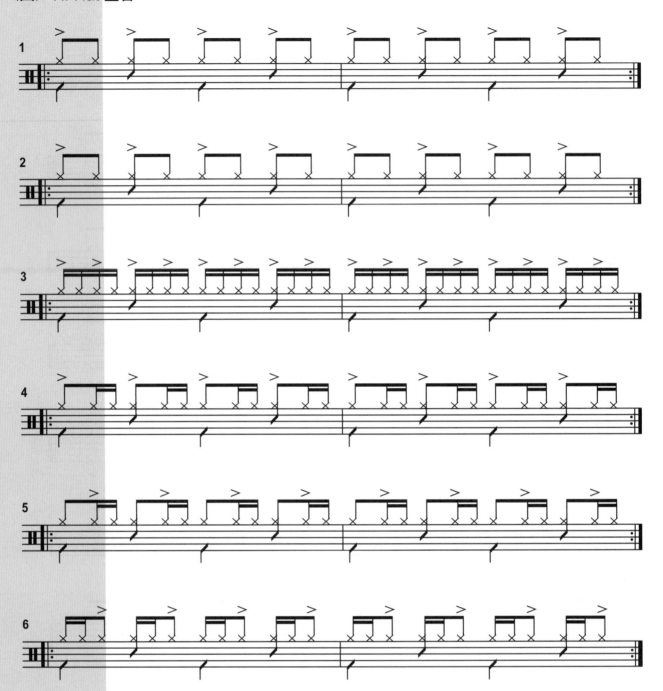

（五）小鼓切分Funk節奏

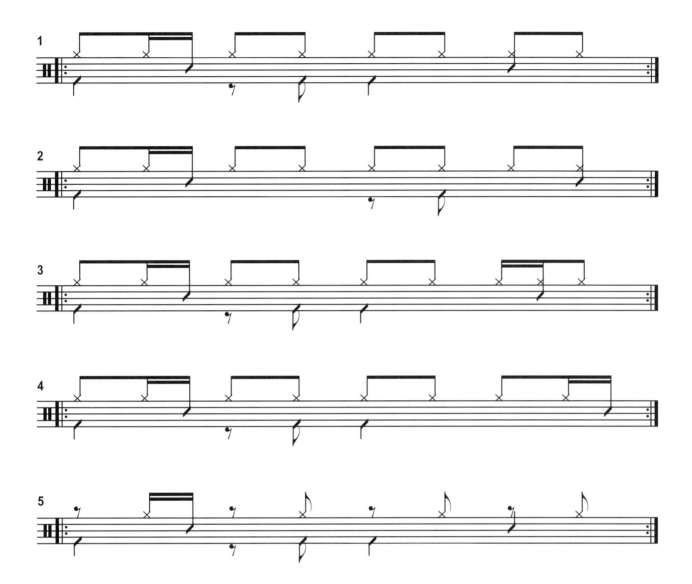

（六）三連音與六連音手法

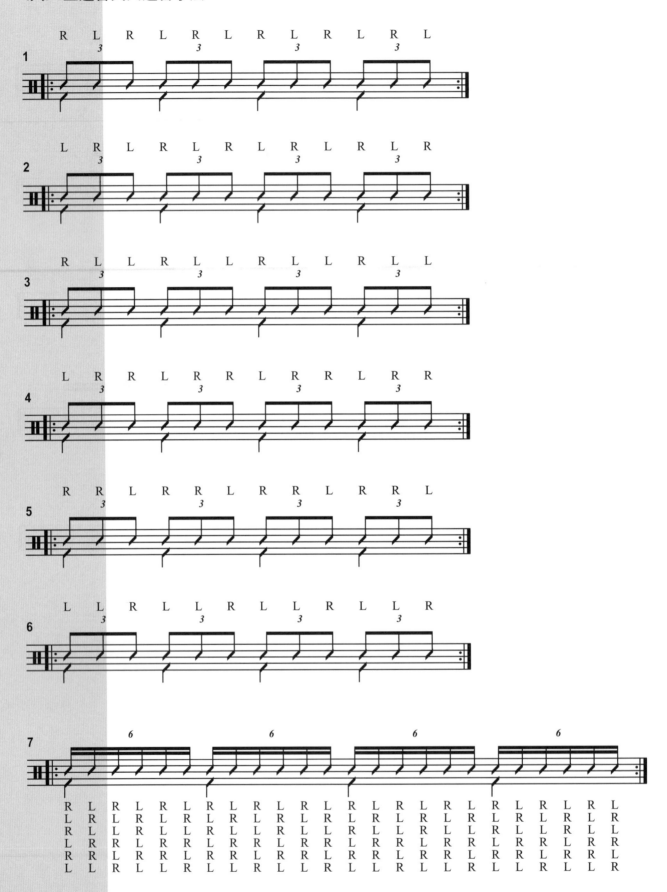

（七） 4-Beat、8-Beat與16-Beat 混合練習

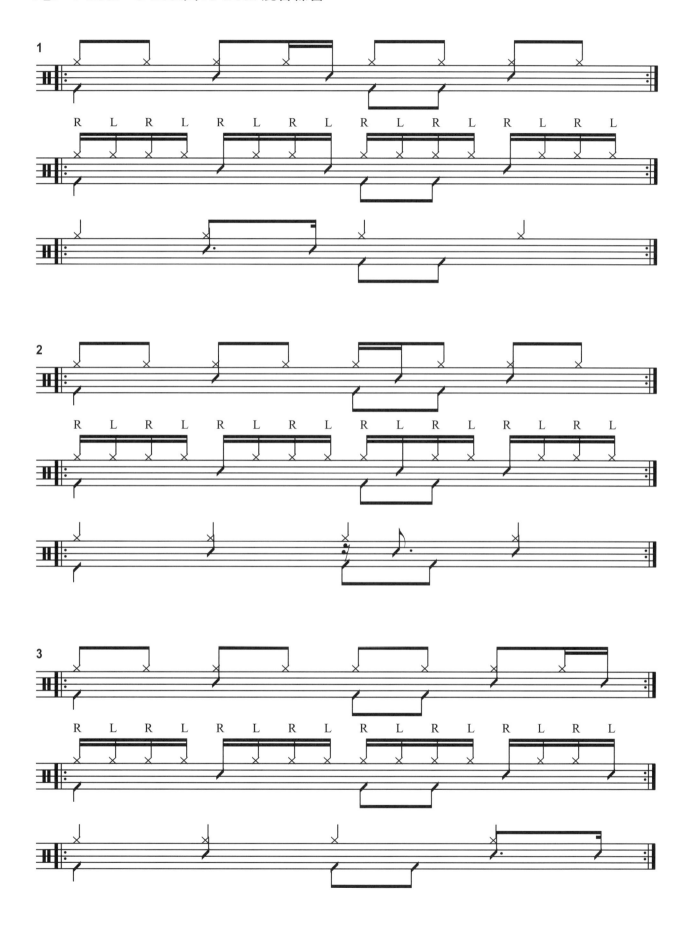

（八） 16-Beat 大鼓節奏練習

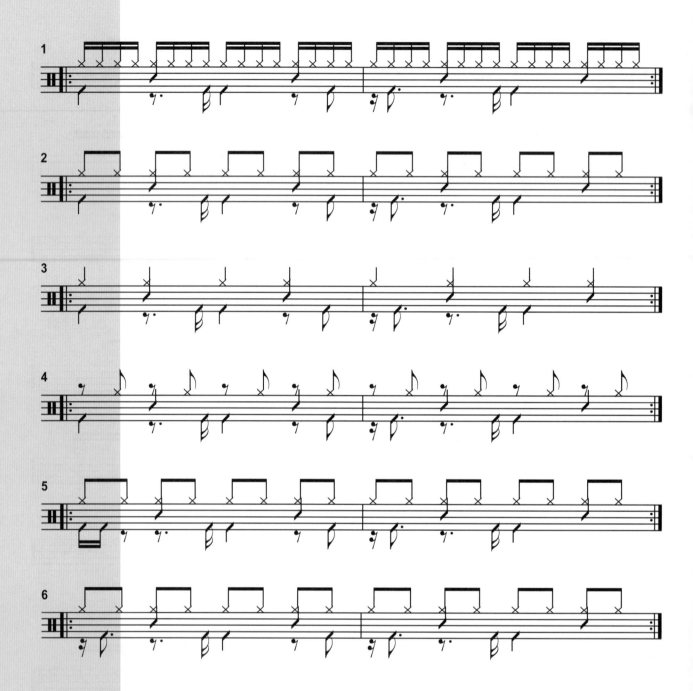

（九）右手獨立拍練習

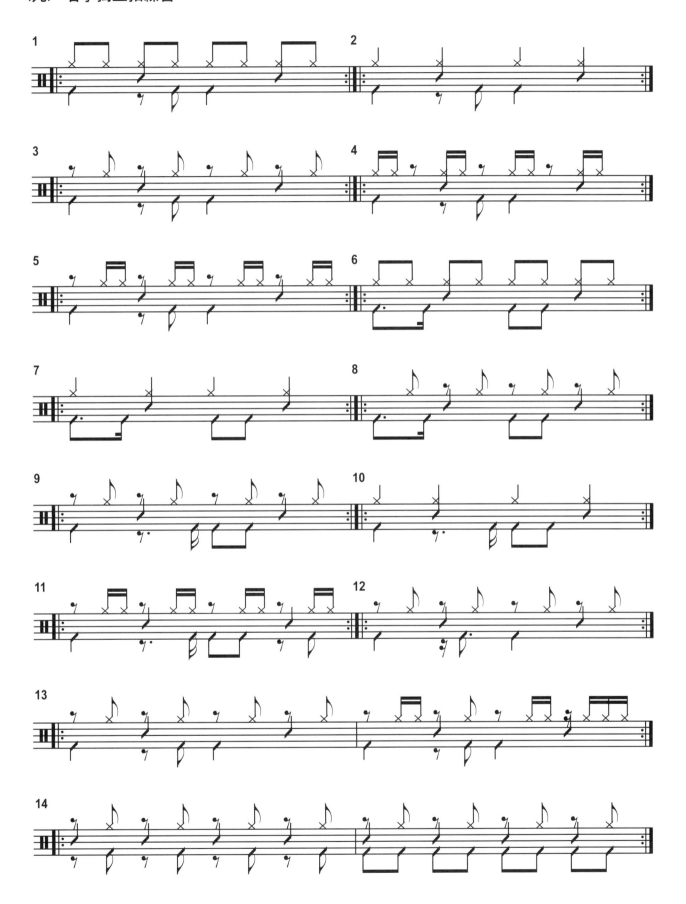

（十）Hi-Hat 強化練習

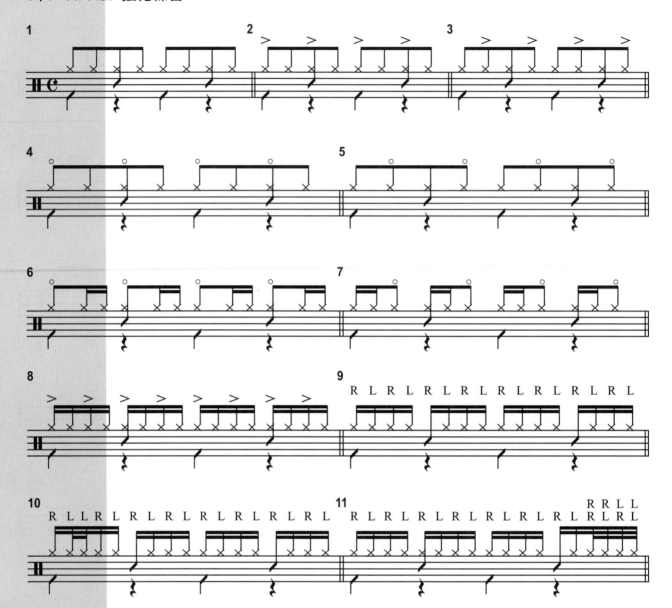

（十一） 大鼓強化練習

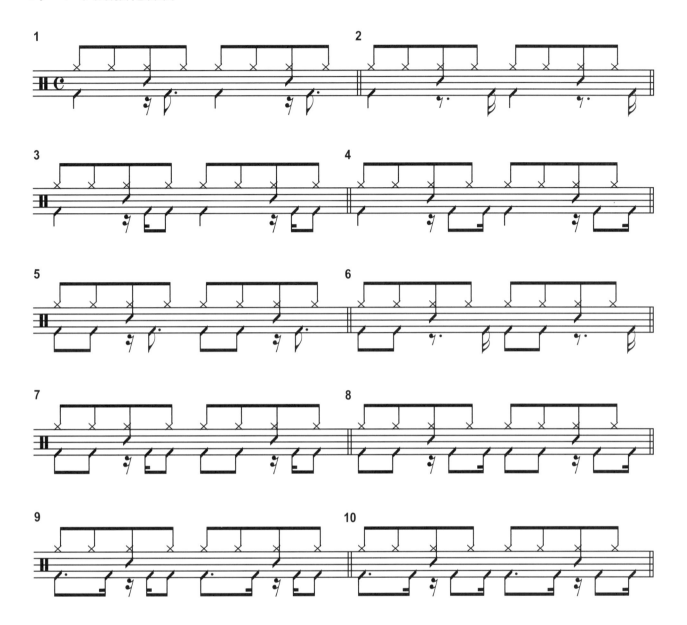

（十二）　大鼓、小鼓分工獨立練習

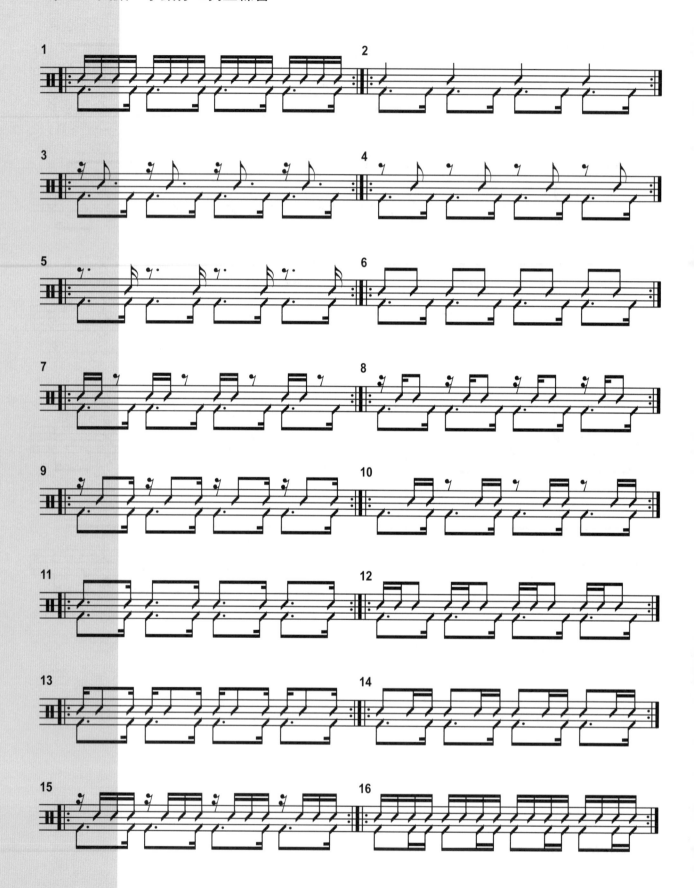

（十三） 4/4拍與12/8拍混合練習

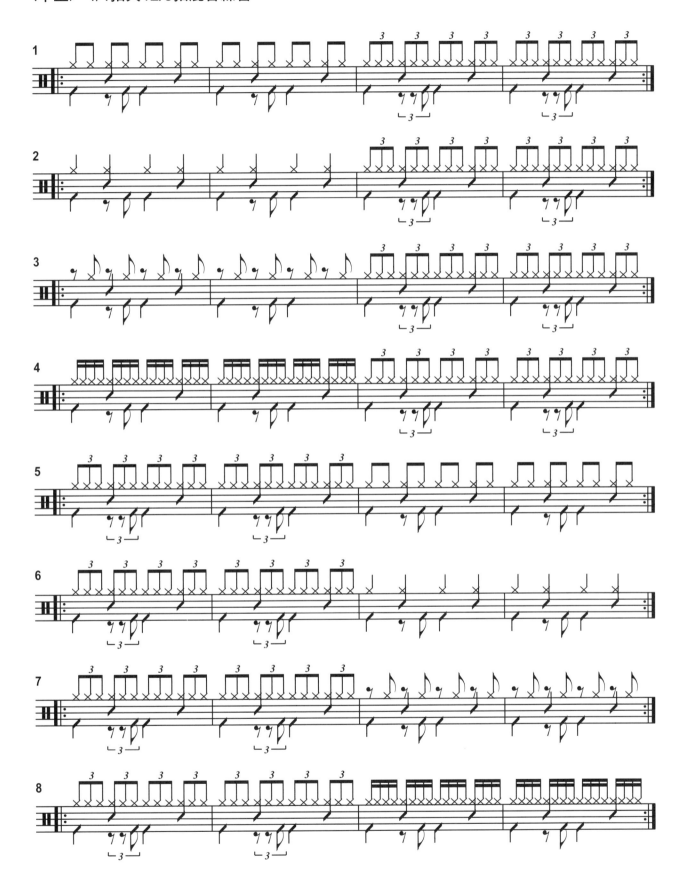

（十四） Shuffle 練習A

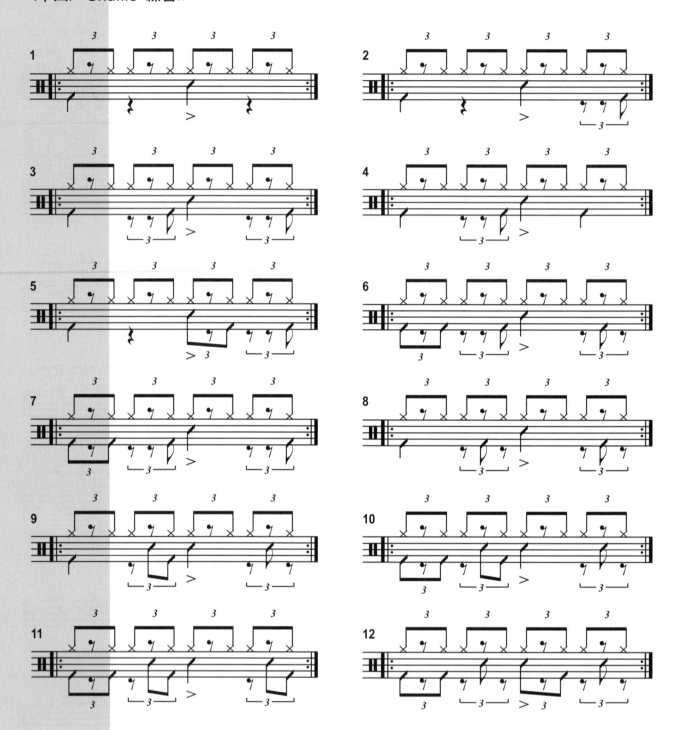

（十五） Shuffle 練習B

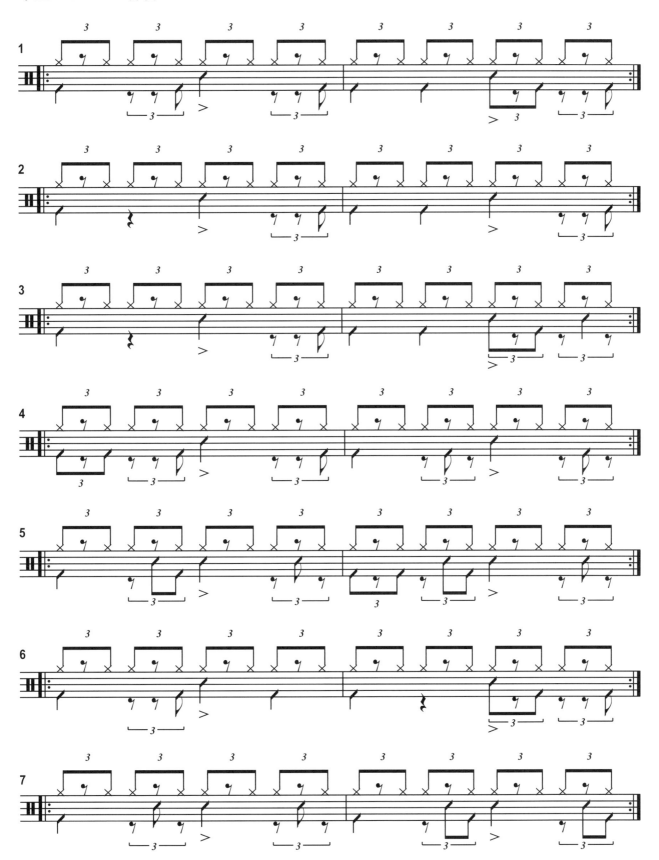

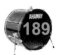

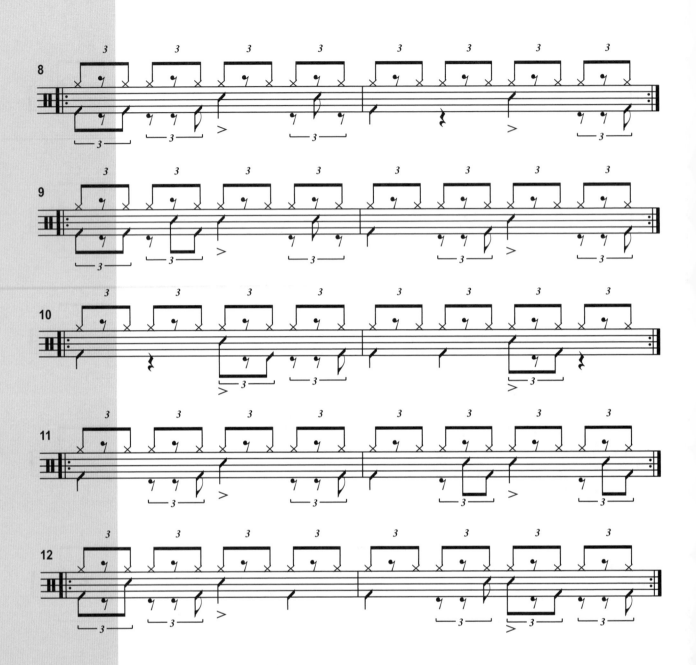

（十六） 8-Beat 切分節奏精煉

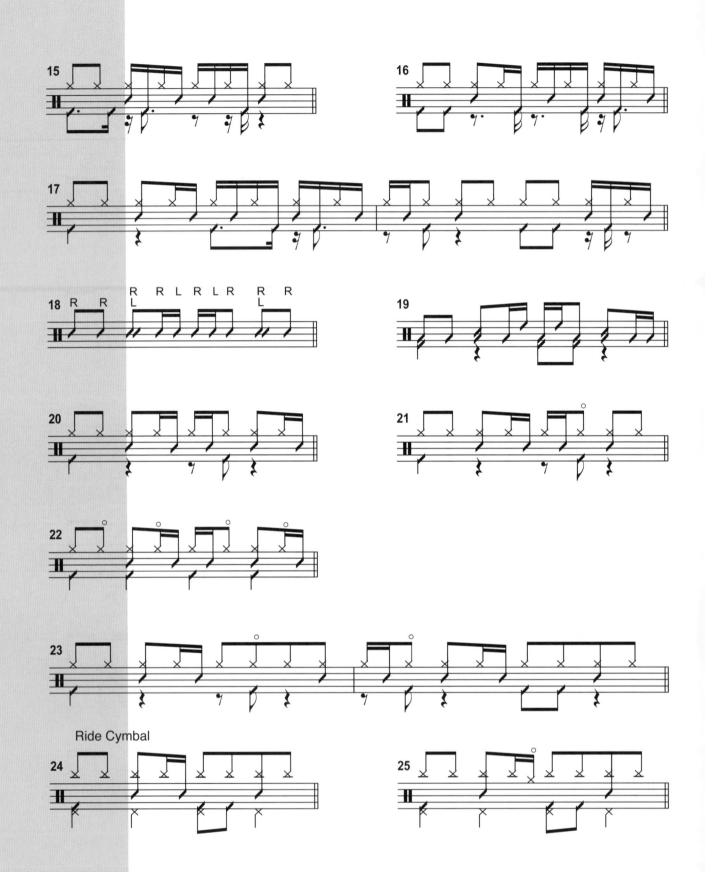

26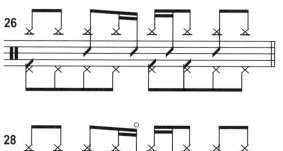

27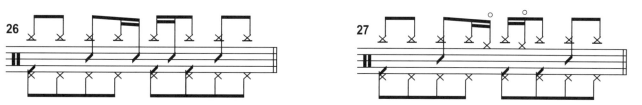

28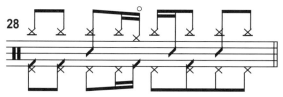

（十七） Paradiddle 移位練習

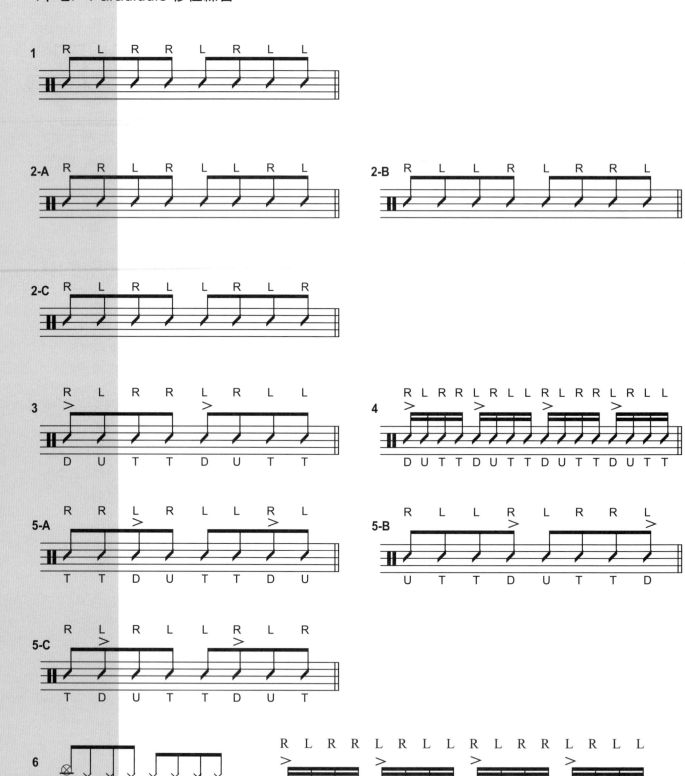

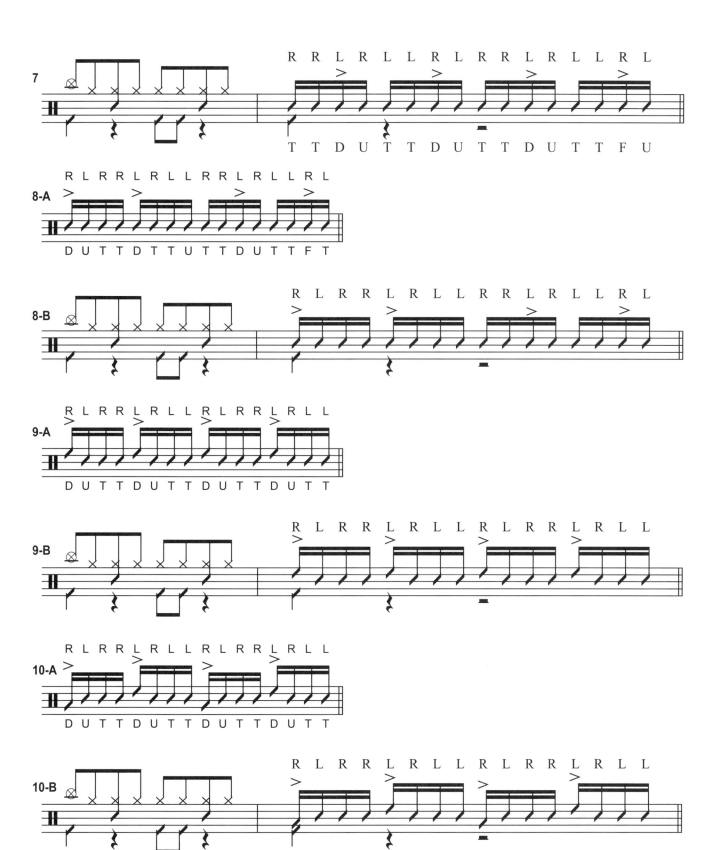

11-A
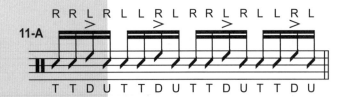

11-B
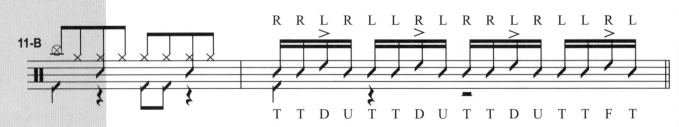

12-A
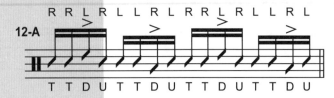

12-B
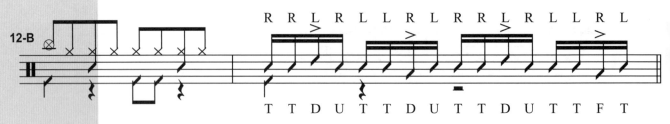

13-A
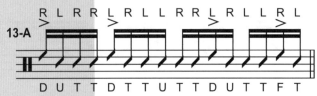

13-B
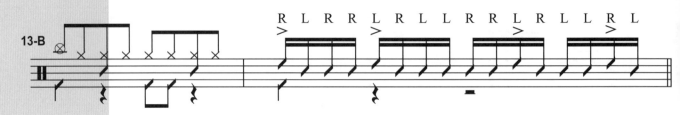

14-A
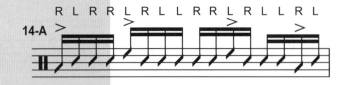

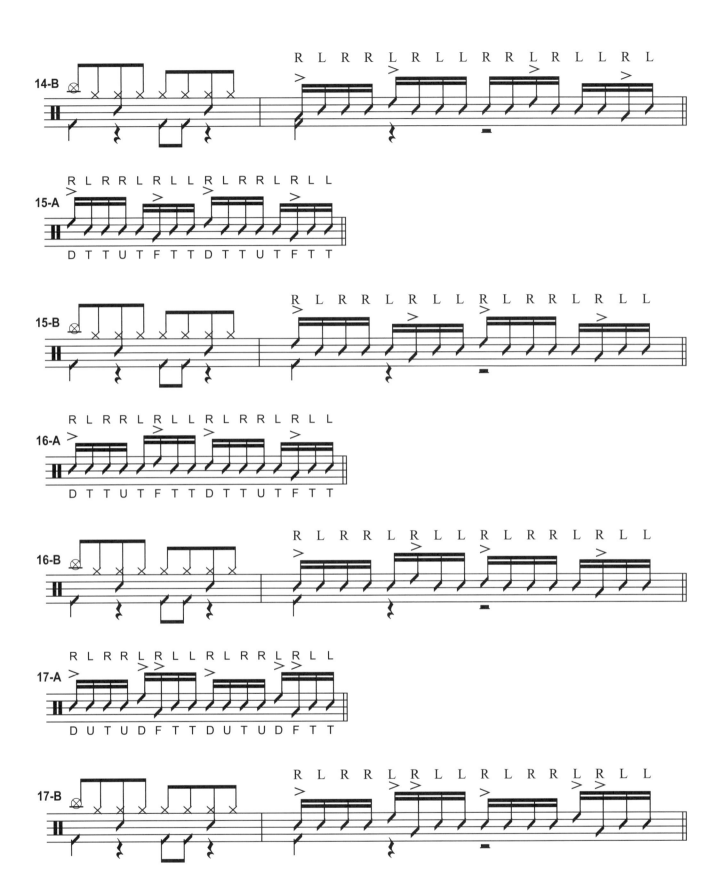

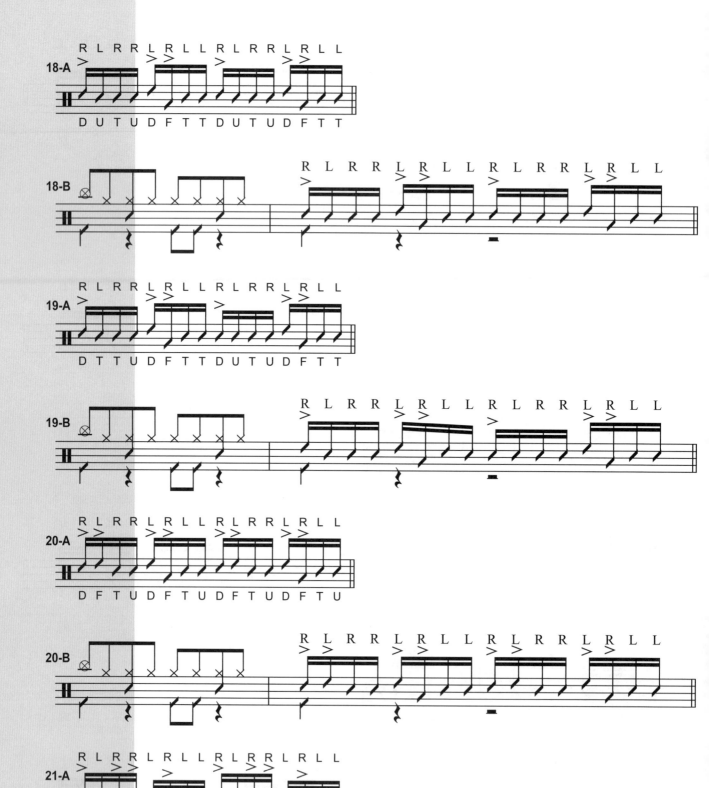

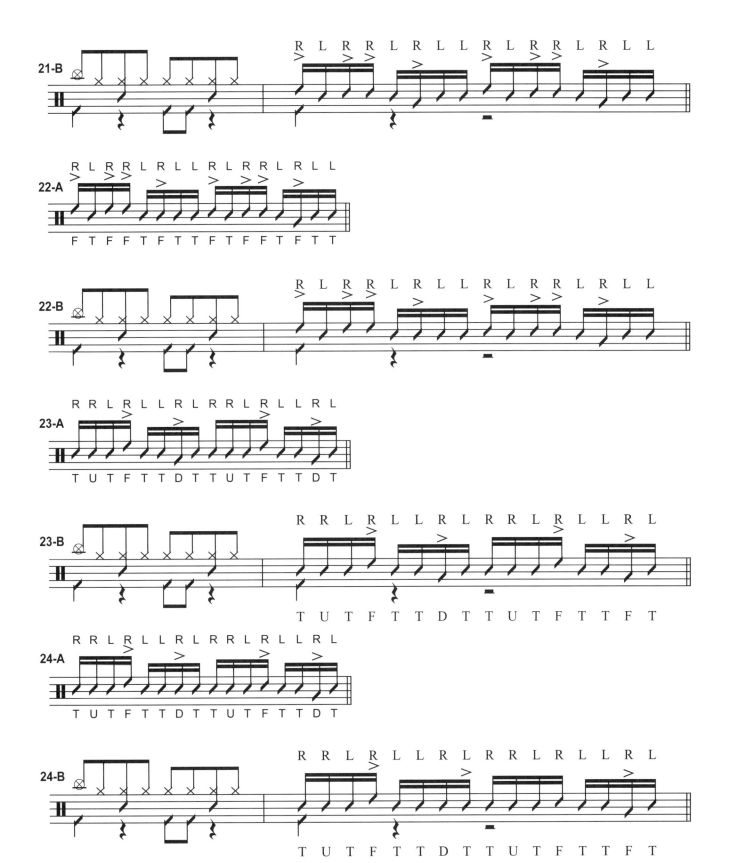

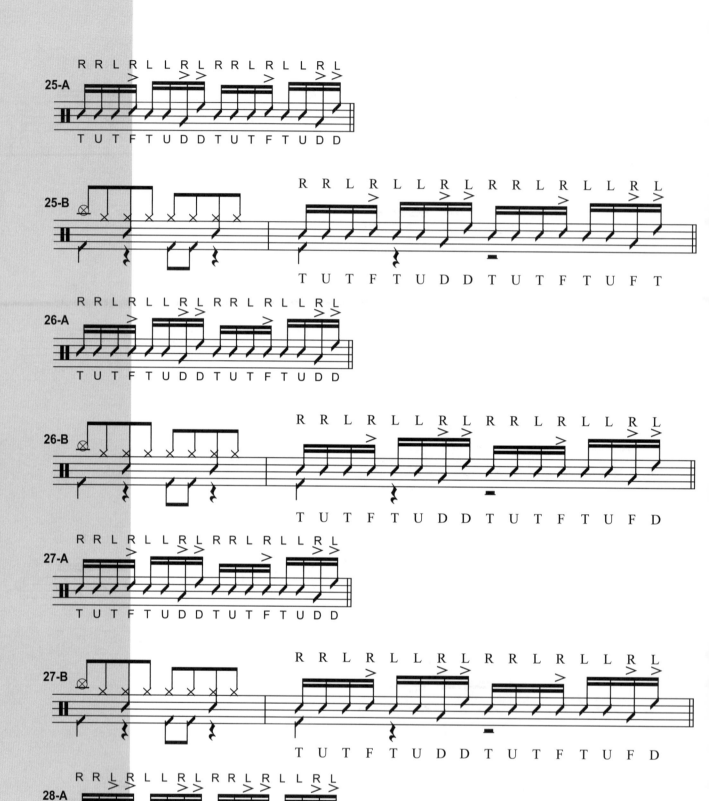

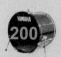

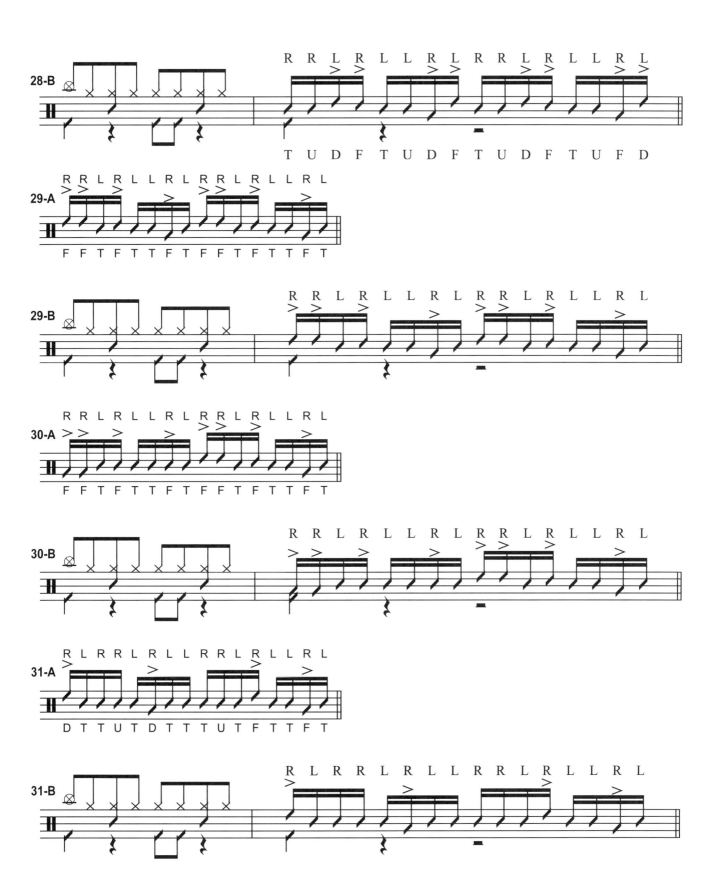

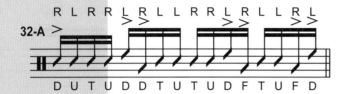

32-A

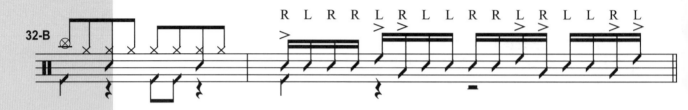

32-B

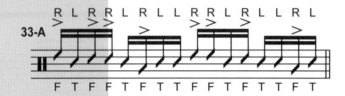

33-A

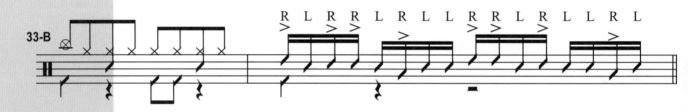

33-B

（十八）大鼓小鼓八分音符與十六分音符的組合練習

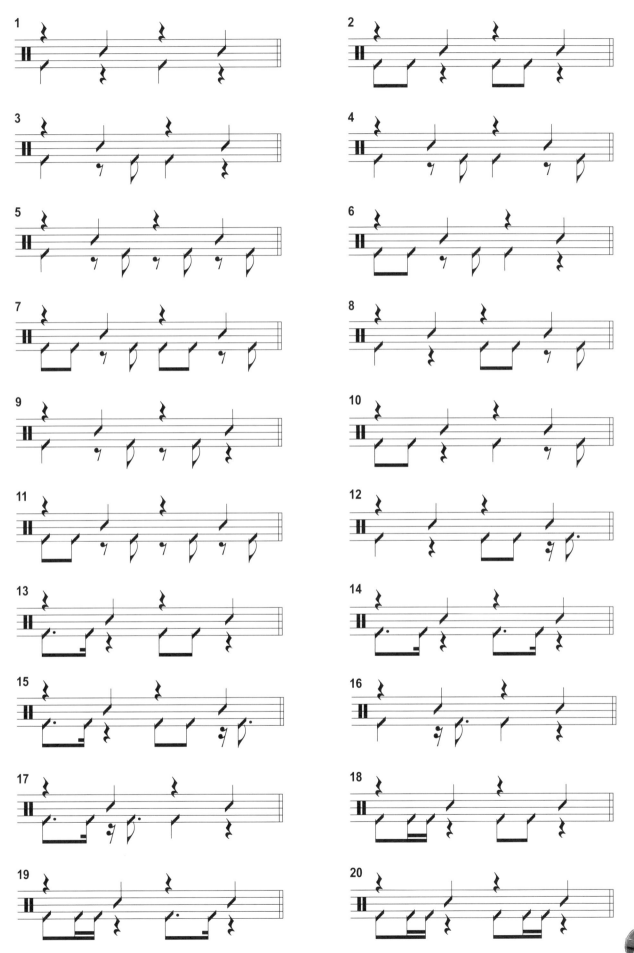

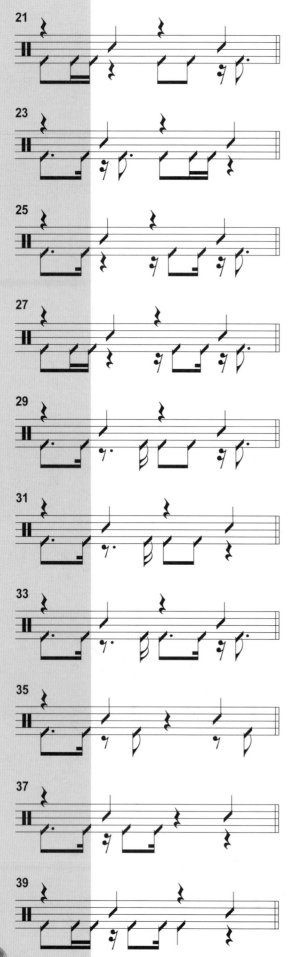
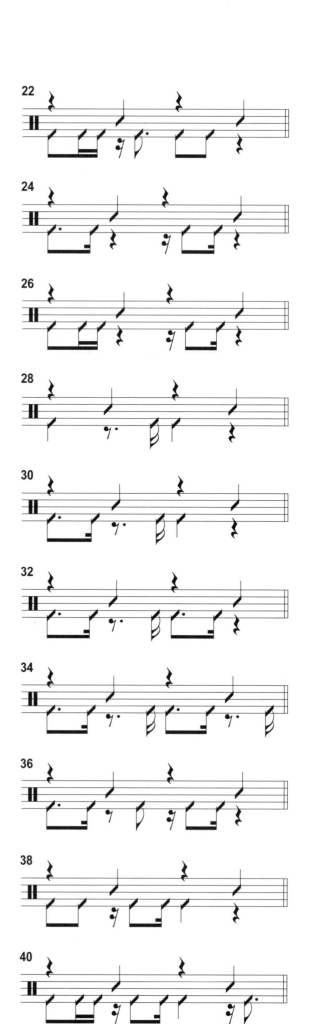

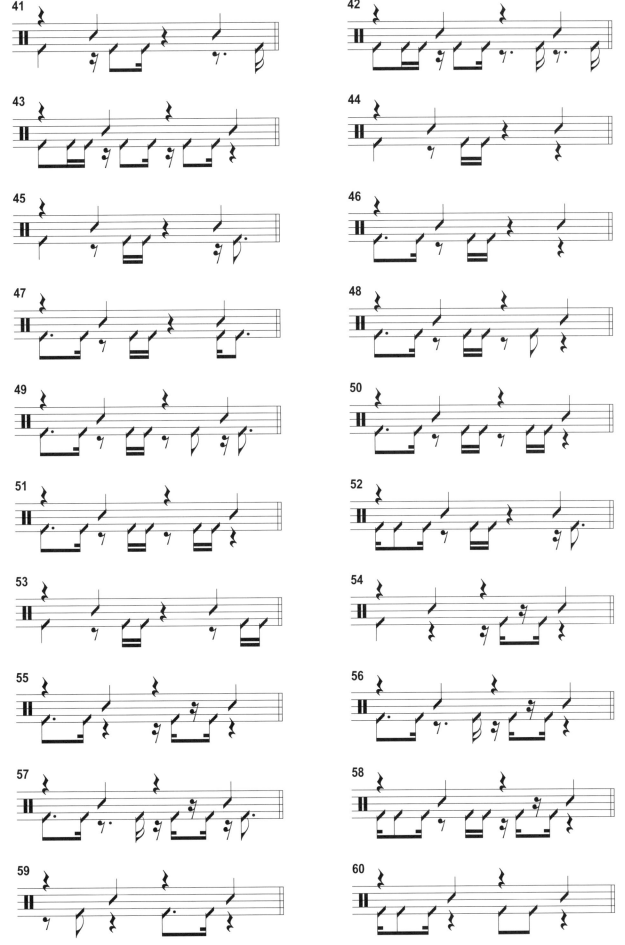

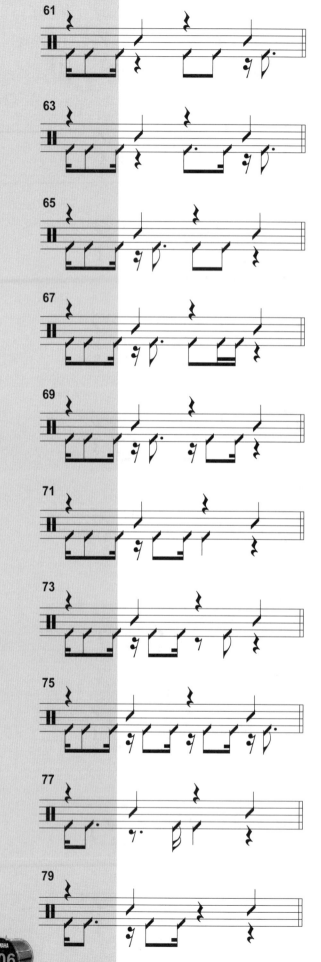
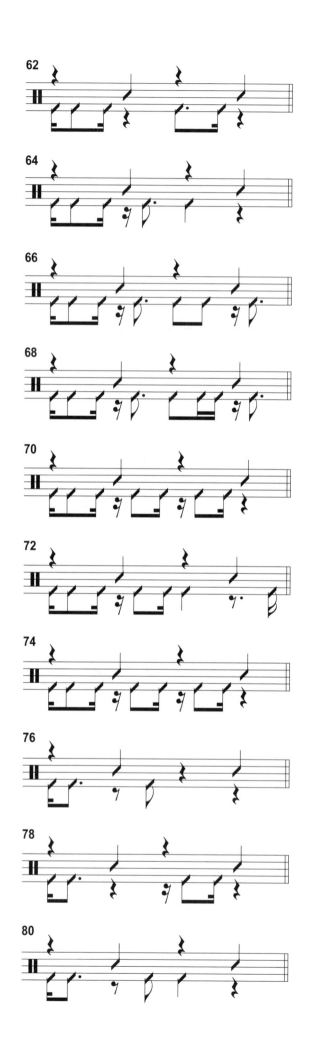

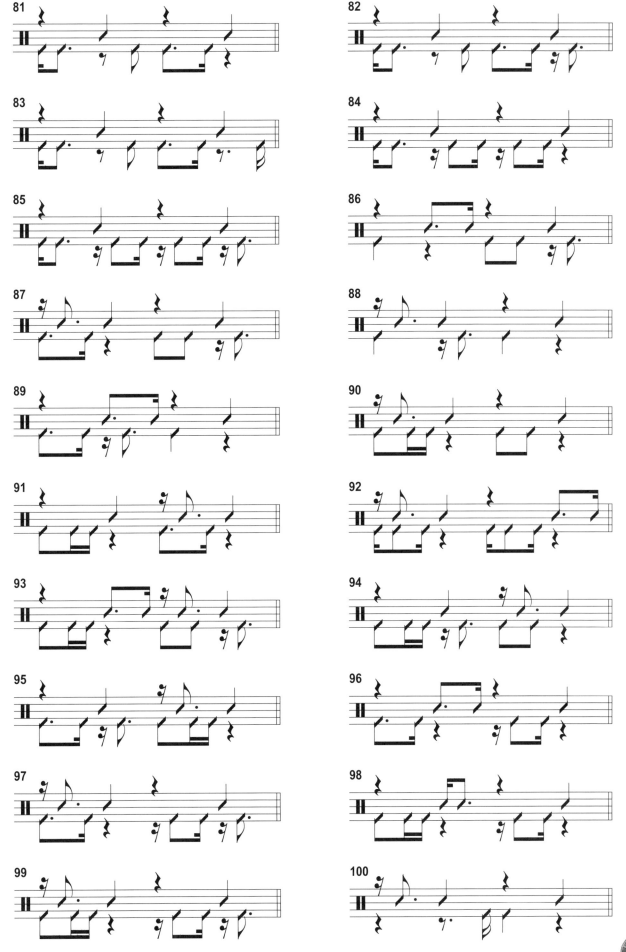

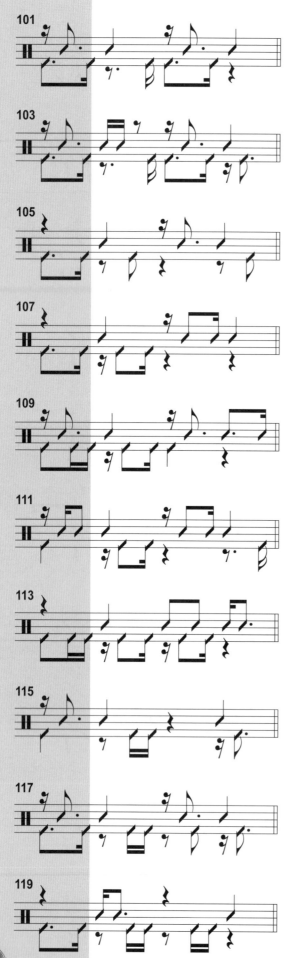
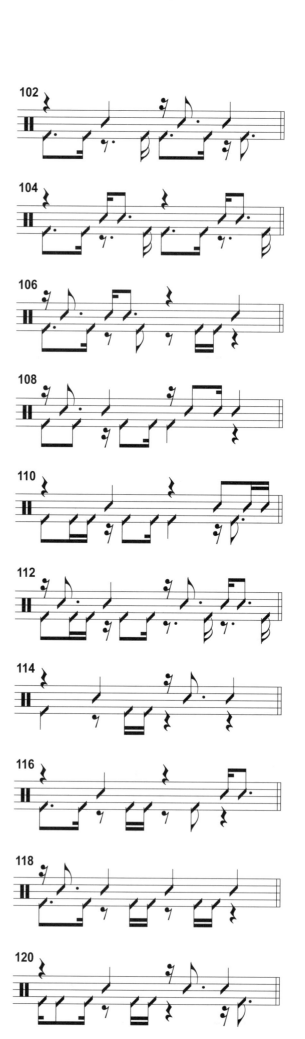

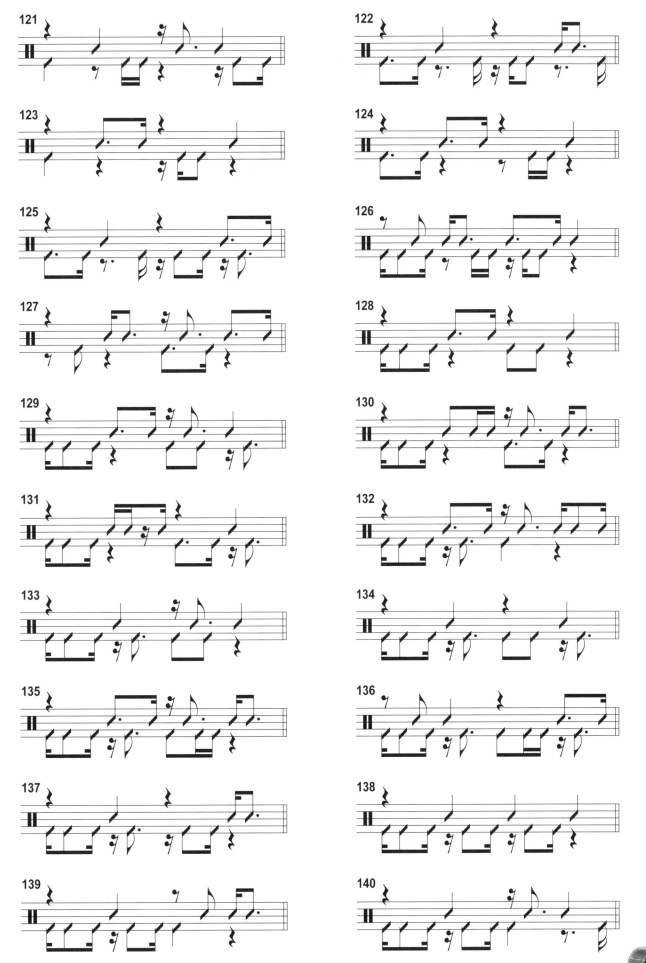

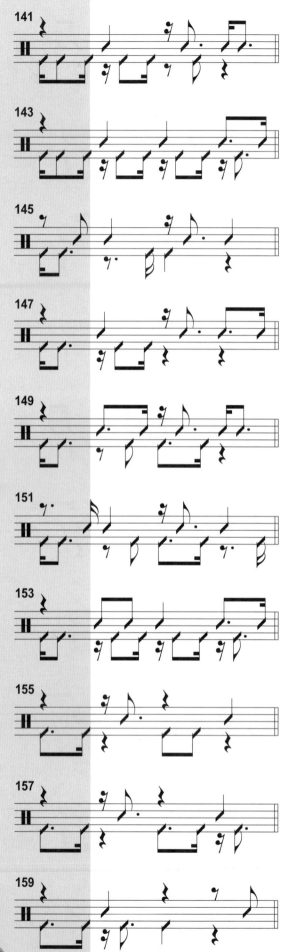
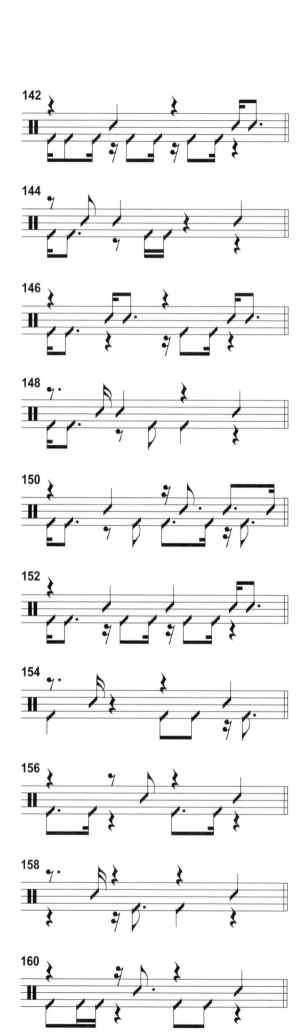

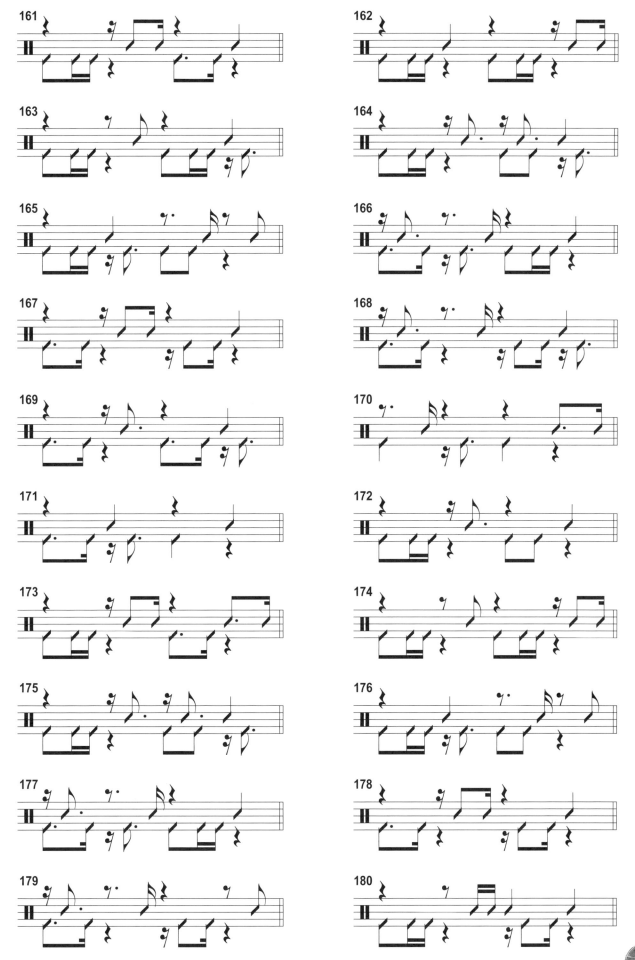

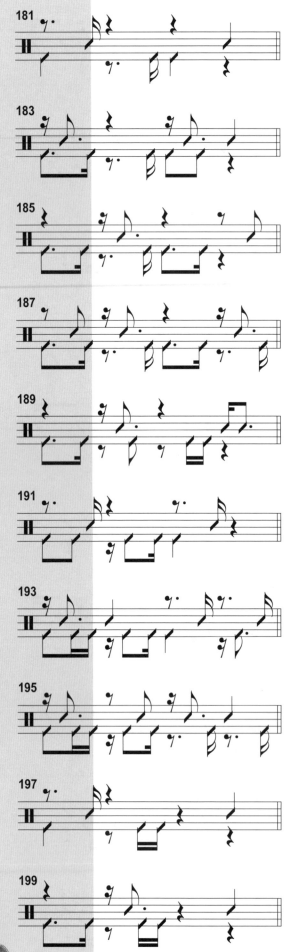
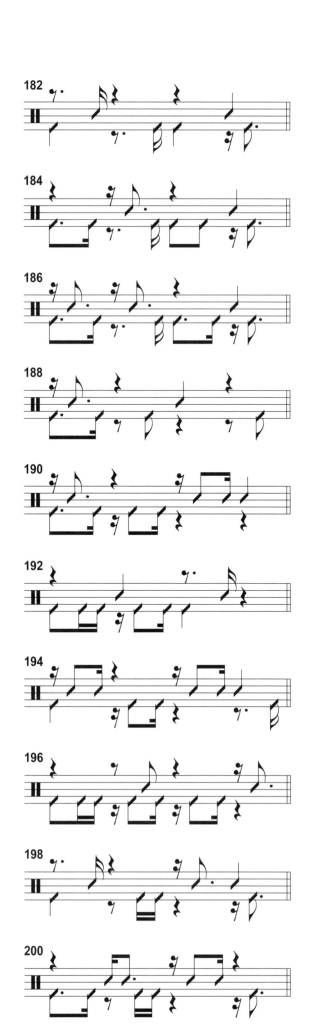

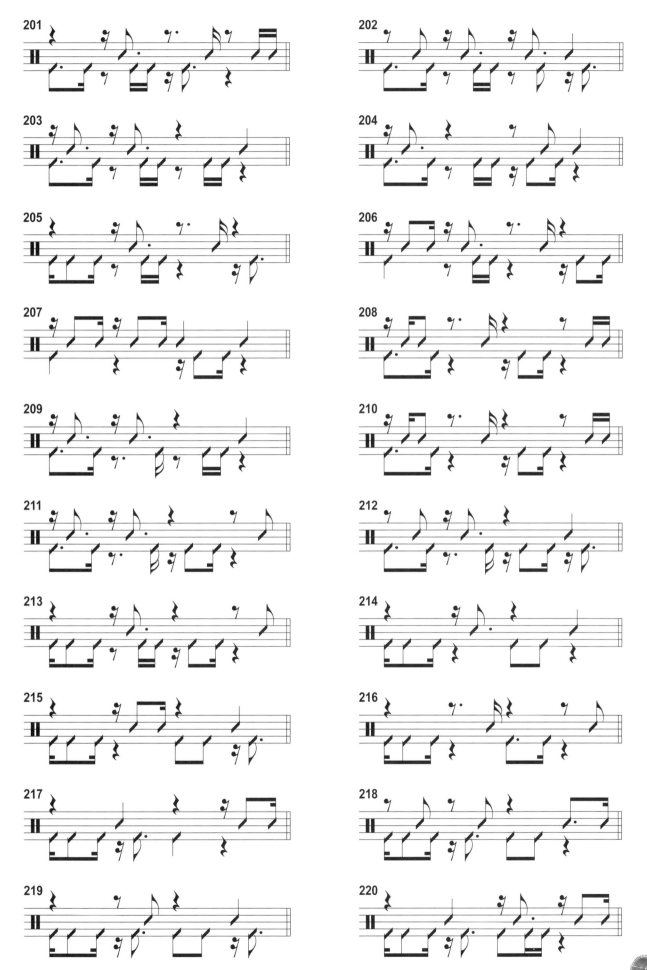

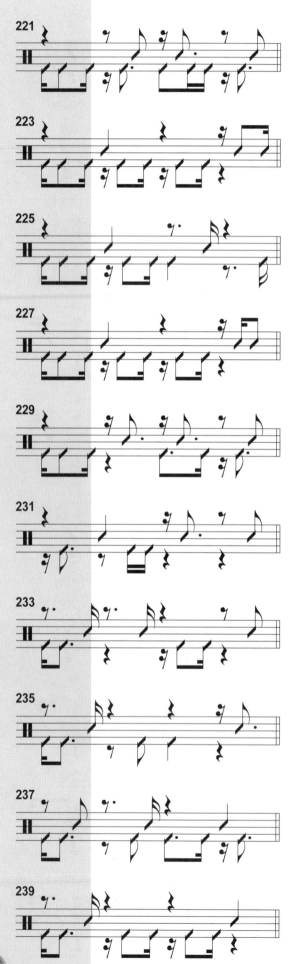
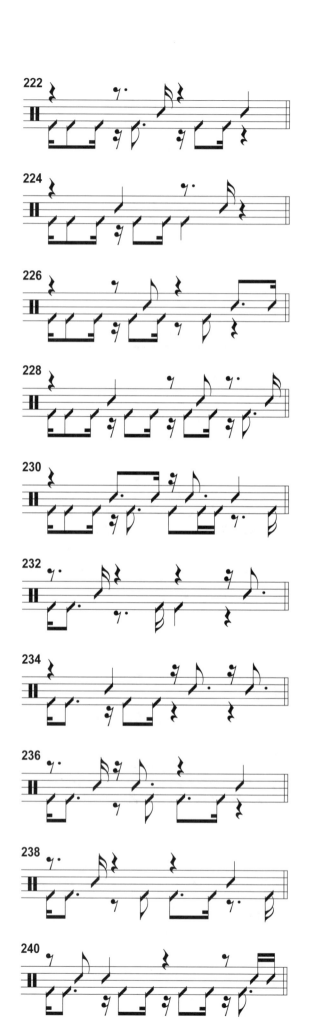

與節拍器一起練習吧！

畫精確的直線需要用尺，打精準的拍子需要聽節拍器。練習基礎打擊點以及節奏或過門，最好多使用節拍器。與節拍器一起練習，練習初期可能會稍有挫折感，因為自己的節拍速度穩定度不夠，會跟不上節拍器的速度、忽快忽慢。但是這是一段過渡時期，一定要有耐心和恆心。每次只要是練習打擊，只要一坐上鼓，立刻就先將節拍器設定好，並播放配合打擊。一段練習時期與節拍器配合，漸漸地自己的穩定性會建立。初期練習可能節拍器會開地較大聲，在穩定性，速度律動建立後，節拍器會開的較小聲。打擊點若是準確地與節拍器配合時，自己是聽不到節拍器的聲音的。

鼓手一定要建立一個正確的學習流程觀念：
正確及準確練習→應用練習→音質練習→情緒Feeling練習，所有的練習，均建立在「準確上」，鼓手鼓打得不準，一切都別談，連外行人都會覺得好笑。
練習任何樂器的人都需與節拍器一起練，更何況是打鼓？

盡早開始與節拍器配合練習，這是建立自己節奏速度律動穩定性的不二法門。

基本順序就是：
準→快→感覺情緒。

Question
Answer

以下例出幾項同好、學生們常問的問題及解答，供大家參考，若各位讀友有任何有關「鼓的問題」，也歡迎上網詢問。

www.facebook.com/allahding

Q: 我最近幾次練習打鼓，手腕的部份都會酸痛！！這次更是痛得厲害！！這是學鼓的必經之路嗎？

A: 可能是在打擊時肌肉過於緊張用力過大而致，打擊時手臂、手腕、手指及鼓棒間動作儘量放軟，輕鬆一點打，與棒成為「波動」，而不是「軸動」。 另外就是打擊面太高或太低所致，練習時可先調Hi-Hat、鈸及鼓的高低位置。若手疼痛未消，還是看一下醫生才好。

Q: 如何才能打得準？

A: 打鼓時的穩定度，是要靠自己數拍子(可以在心中默數拍子)，以及用身體四肢自然的律動來增加穩定性。

但是想要在打鼓時，打點打得「準」，那只有一條路─就是「跟著節拍器練」。只要是拿起鼓棒，不論是練點、練歌或是節奏…等，就將節拍器設定播放，跟著練，一段時日後，點就會很準，當拍子或打點跟節拍器一樣準時，是聽不到節拍器的聲音的，可是練習初期會很挫折，因為常會跟不上節拍器，自己的速度忽快忽慢…這一段時日跟節拍器練過之後(可能要練上數個月至一兩年！)就很準了…。

Q: 什麼是Paradiddle？

A: Para是「交替」的意思，指的是：右左手(腳)交替打擊RL或LR，而diddle是「重覆」的意思，指的是：右手(腳)重覆打擊RR，或左手(腳)重覆打擊LL。所以Para-diddle意指「交替-重覆」RLRR或LRLL。

以此類推：Double Para-diddle是指「雙次交替-重覆」RLRLRR或LRLRLL。另外Paradiddle-diddle意指「交替重覆-再重覆」RLRRLL或LRLLRR。

Q: 套鼓要如何保養？

A: 保養套鼓，大致可分為兩部份：

1.胴身部份：

　　木質部分可上些薄臘，因此水份較不易侵入木胴，可防止木質部份發霉，且不

影響音質，若水份侵入木質部份，除了胴身容易發霉，木料會變鬆散，音質變糊而悶沈。

2.金屬部份：

鼓框金屬及鼓螺絲等金屬部位，可上一層薄的防鏽油品，防止金屬部份生鏽脆裂，保養時，防鏽油品不能滴沾到木質胴身部份，因為油脂會滲透入木胴內部，溼脹木料。保存套鼓時，避免將套鼓放在高潮濕、高溫、落塵及日光曝曬的地方。

Q: 我練鼓時聽不到節拍器的聲音？

A: 1.剛配合節拍器練習的初期，及聽力銳力度尚未練得很靈敏時，常會在練鼓時聽不節拍器的聲音，若一直嫌節拍器的音量不夠大，則可選用一只耳罩式，能隔離外音場串入音效果較佳的耳機。

2.當打擊點與節拍器一樣準時，也是會聽不到節拍器的聲音的。

3.節拍器壞了。

Q: 我把鼓皮打的像月球表面，有一個一個的凹坑？

A: 產生的原因有可能是：

1.施打太大的力量。

2.鼓皮已材料疲乏，壽命將盡。

3.鼓棒與鼓皮表面打擊時角度太大(接近90度)，可能是因為坐得太高或鼓面太傾所致。

4.鼓棒有損裂、銳角。

Q: 請問該買一雙什麼樣的鼓棒來打比較好？

A: 一些關於鼓棒的常識：

鼓棒頭對於打在鈸時所產生的聲音影響較大，木製頭會將鈸的低音部份強調出來，有些鼓手選木製頭是因為喜歡它自然的觸感。塑膠頭比較耐用打在鈸上聲音比較亮，鼓棒頭型像淚滴型（蛋型）的打在鈸上聲音比較沉，圓筒狀（方型）的頭打在鈸上聲音比較寬廣，適合錄音室。小圓頭打在鈸上聲音比較高、較亮。大圓頭打在鈸上聲音比較「大顆粒」。三角型打擊點的音色較清亮、音質脆。

鼓棒長度：

鼓棒長度與槓桿作用相似，越長的鼓棒越花力氣敲，一般鼓棒的長度都介於39～43

公分之間，較長的鼓棒在打擊較遠的鼓、鈸時，手的移位感較小，且較長的鼓棒在演出視覺畫面較好。有些鼓手喜歡短些的鼓棒，因為比較好控制，但長的鼓棒若平衡好的話也好控制。

鼓棒粗細：

鼓棒粗細關係它的輕重、耐久性以及敲打產生的聲音。粗的鼓棒耐用，打起來比較大聲，細的鼓棒輕且打的快。

鼓棒圓錐狀的部份長，比較有彈性、反彈比較快，鼓棒圓錐狀的部份短彈性小，比較耐用。鼓棒肩膀(圓錐與圓柱交接處)落的地方決定打鼓棒打在鼓面上的聲音。它扮演支點的作用，不同粗細的鼓棒要有它相對適合的支點落點，才會讓鼓棒有好的反彈。

Q: 我想請教的是：像一般的流行樂曲曲子的Ending(結尾)是該如何處理才能覺得契合歌曲感覺？是否各種節奏的結尾並不一樣？有無固定公式可套用？我常看到許多鼓手在Ending時，先輪Hi-Hat後輪Crash Cymbal，然後再打很花的打點(包括輕重音)，他們打的到底是何種打點手法？是否要跟在板(Tempo)上？若是Free(自由板)，那要打什麼東西，才會適合？我目前大致都可打曲子演奏，但唯獨Ending都做不好，好像有草草結束的感覺，要如何練習才能把曲子的Ending做漂亮？

A: 曲子的結尾ending，並無特別固定的特公式可套用，常聽到的歌曲結尾，大概有下列幾種處理方式：

(1)Fade Out(漸小聲至無聲的結尾法)：這種歌曲的結尾方式，經常是重複某數個小節，音樂漸漸小聲直到無聲而結尾，歌曲以這種方式結尾，都是經由錄音室中錄製，混音後製而成，現場演出Live樂團，較少以此方式做歌曲結尾，因現場音控及樂手的音量，不易有線性的平衡Balance，故現場Live樂團幾乎不採用此法做為歌曲結尾。

(2)Fine (斷音或尾音的結尾法)：歌曲結尾部份，設計有重音節樂句Section，樂團音樂整體，皆演奏重音節樂句Section，並收尾於此，另外有些歌曲結尾部份，速度Tempo不變，或是速度Tempo漸慢(Ritard)，而音樂整體，會停在某一拍的一個音上，此類的歌曲結尾方式，交代明顯的結尾，平順舒緩而穩定的結尾，會讓聽者有一種意猶未盡、餘音繞樑的感覺。

(3)Adlibtum (自由板的結尾法)：歌曲的結尾部份，經常會從某一拍開始，樂手們自由的獨奏Solo無小節限制，直到某一樂手(通常是鼓手)，奏了一個記號Sign，而音樂全體收在Sign之一個尾音上，此種收尾方式，會將音樂結尾的情緒提到最高

點。通常高頻率的鈸器，因分頻點不同，會有拉升音樂情緒，增強重音節，並與其他樂器並駕齊驅的效果。

不論何種收尾方式，核心還是取決於你(鼓手)和其他樂手之間的互動，由於樂手們互動默契佳，音樂演奏過程，不論是開始、中間、結尾，都能默契一致，而感動聽眾。

多和你的團員練習及溝通，設計音樂結構，而達到最佳的演出效果。

Q: 我買了《實戰爵士鼓》，覺得受益良多，不過在書中提到的幾種大鼓踏法，小弟不太了解，想請教老師：大鼓預備動作鼓槌是否要貼在大鼓上，或離開大鼓若是離開大鼓，是否要讓踏板回復到彈簧未施力狀況(腳掌只是輕觸踏板)，若是如此，腳不會很酸嗎？而且身體好像不容易保持平均會向後倒，還有大鼓單腿雙擊，不知如何練成？可否請老師不吝指教？謝謝！

A: 鼓槌貼在大鼓皮上，鼓皮的中頻率較強(打擊點的鼓皮音Punch較強)，而鼓槌離開大鼓皮，則大鼓的胴聲中低頻共鳴較強(大鼓整體共鳴較柔和)。打鼓時的重心應在您的椅子上，也就說臀部支撐了整個人的重量，而四肢是輕鬆的狀態，若將過多的重心偏移至腳上，則不容易保持平衡，不論鼓槌是否要貼在大鼓皮上，整個人的重心還是落在臀部。

大鼓單腿雙擊可以採用：(1)右左踏法(2)後前踏法(3)墊平踏法等…以上三種多數人常用的踏法來操作，剛開始練習時，可以較慢的速度來練習，掌握並習慣了動作要領之後再漸漸加快速度來練習，大鼓單腿雙擊是要花費一段相當的時間，才能得心應手，加油！！ 祝福你！

Q: 請問一下如何練習不常使用的另一隻手？

A: 弱的那隻手要練雙倍分，一個Warm Up 的練習：

R R R R L L L L L L L L L L L L L L L L

R＝右手、L＝左手（左撇子反之，但不一定左撇子左手就比較強）

另外，所有的打點練習也練從左手開始。Both ways are important！

Q: 如果重心放在腳後跟的話，那大腿不會酸嗎？而且打下去的大鼓有力嗎？還有輪鼓通常多用在Solo嗎？

A: 1.你所說的重心放在腳後跟的大鼓踏法，我們稱之為「平踏法」(Heel Down)，這種踏法基本上大腿是不會酸的。那假如說你的大鼓想要有力一點的話，我建議你

用「墊踏法」（Heel Up），腳跟略微抬高，前腳掌接觸踏板施力，整條腿的力量下壓。

2.沒錯，Solo通常都是用輪鼓，好比說RLRL、RRLL等等…基本上Solo就是你基本打點有勤練的話，Solo時就不會有什麼問題囉！

Q: 想請問有關雙踏板的問題，它和一個踏板的時候的練習方式有一樣嗎？有沒有限制說何時練會比較好？我的意思是說，到哪種程度的時候，然後有沒有比較容易練習的方式，如速度？還是踩連音的時候的那種？

A: 雙踏板的練習，基本上就是雙腳的練習，你的右腳如何練，你的左腳就如何練；雙手如何練，雙腳就如何練，速度及連音…等的技巧，須要耗費許多時間，才能很熟練。只有「苦練」才是成功的不二法門，雙腳的動作及關節肌肉等的要領，可參照雙手的練習原理。

Q: 想請問關於左腳的Hi-Hat開合，我一直無法掌控，請問是否有較好的練習方法，謝謝！

A: 建議你先練習以Hi-Hat數拍子，將以往用大鼓(右腳)數拍子的方式，移至用Hi-Hat數拍子，將會使你未來左腳的開合部份更易掌控；以Hi-Hat數拍子起初有些難練，最好的練習方法就是~「練！」

Q: 請問為什麼有些爵士鼓會有兩個大鼓呢？那又有什麼作用呢？謝謝！

A: 雙大鼓為了增強爵士鼓演奏時低頻的震撼，及彌補人類肌肉自然功學上的速度極限，雙大鼓約起源自Louie Bellson、Buddy Rich(1930年)左右，現在常見以雙足控制演奏兩個大鼓，或以單大鼓雙踏板用雙足控制演奏一個大鼓。

Q: 請問為什麼有些人打鼓的時候要帶耳機，他聽的內容又是什麼呢？

A: 有些人打鼓的時候帶耳機，耳機的功用通常有下列功用：
(1)聽節拍器Click。
(2)聽其他樂手、歌手…等的聲音。
(3)聽現場執行導播…等的指令。
(4)隔離噪音用的耳機。

Q: 可否請問一下，女生打鼓是不是比較吃力？為什麼打出來的聲音都沒男生打的來得大聲；而且大鼓踩久了都會酸？要怎解決？

A: 世界上也有好幾位有名的女鼓手，例如：Sheile E.、Cindy Blackman、Bari Brochstein Ruggeri、Kat Kelly、Jan Amonette…她們的鼓技，絕不比任何的男鼓手遜色，只要肯練，不論男女都能打得一手好鼓。

Q: 老師在《實戰爵士鼓》講的「大鼓雙擊的左右墊踏法」，譬如和〈乾妹妹〉一樣的大鼓節奏，有用得到嗎？(真是愚蠢的問題)

A: 建議你可用在需要大鼓雙點較快的情形下，如Samba節奏，或一些附點的雙點大鼓。

Q: 我買了Yamaha DTXpress電子鼓，想請教老師：最近接了一個餐廳室內的場子，以前都是用傳統套鼓演出，不過聲音有些過大，往往吵得坐在前面的幾桌「凍買條」，這次小弟想用電子鼓，不知是否可行？若是可以，也請教老師，監聽喇叭是要收全體的音，或只聽自己的鼓聲？煩請老師指教謝謝！

A: 理想狀況的監聽喇叭，所送出來的聲音，應該是與聽眾或觀眾所聽的聲音狀況一致，才是最理想的監聽狀況。

樂手、歌手、或鼓手自己聽的監聽喇叭，所送出來的聲音，也有可能依照每一個人不同的監聽習慣，而調整不同的聲音狀況，例如：在我擔任錄影、錄音、或演唱會時，我自己聽的監聽喇叭，所送出來的聲音，要送出很大的貝斯聲音，而我不需要任何自己的鼓聲，這樣我在演奏時較有Feeling，我個人的監聽的習慣，貝斯一定要很清楚，但這只是我個人的監聽習慣。在監聽時，最好還是能聽到所有的聲音。

Q: 打鼓很吵，音量大，大家明白，但我不曉得要如何做隔音才不會吵到別人？如果是5坪的房間大小裡面貼吸音棉會有效嗎？會不會很貴？

A: 在家打鼓若想要不吵到別人，我在之前曾為幾位網友回應，以下內容供你參考一下。打鼓不會吵到別人，常見的有下列兩大方向：

(1)在鼓上做消音，把布鋪在上面或在鼓胴內塞裝「吸音棉」…等，這類方法都常見。Pearl公司有生產一種裝在真傳統鼓上的消音練習鼓皮，名稱為Rhythm Traveler，專為室內要練鼓而又有靜音效果的鼓皮，它的材質及打擊手感就跟Roland V-Drum的電子鼓，Remo製合成網布消音鼓皮是一樣的，尺寸有20"、10"、12"、13"、14"、16" 等Size。

(2)隔音

鋼骨結構建材的房子，消(隔)音非常的容易、花費也很少，如現在幾家新的錄音室、攝影棚(TVBS)。但是一般RC建材料(鋼筋水泥)，消(隔)音工程是非常的困難，中頻率以及高頻率的聲響，易於消(隔)除，但是低頻率的聲響(尤其是大鼓)，相位共震穿透性特別強，低頻率相位干涉，會順著RC建材料(鋼筋水泥)樑柱，共震傳至數戶以外，甚至數十戶之遠，低頻率是非常非常難消除的，唯有將你的鼓房內部另隔空間架高，減少與原RC建材料(鋼筋水泥)接觸共震，才是解決之道。專業的隔音及材料，費用高昂(專業錄音室是以衰減音壓db值來計費，每個對數衰減值，達數百萬元之譜)。若要RC房間(鋼筋水泥)與外界隔音，只貼吸音綿是沒有用的。

Q: 我想請問一下唷…左右墊踏法，在《實戰爵士鼓》中說到以前腳掌為中心…那問題來了：當在踏時，第一下踏完後要接第二下時(偏左邊踏時)，前腳掌有離開踏板嗎？或者是：在踏時，若快速的時候，是不是就等於用腳的大姆指為軸了。因為丁老師的《實戰爵士鼓》中說的是以「前腳掌」為中心耶~~小弟的表達不知是否很清楚…希望各位前輩能指導一下…。

A: 《實戰爵士鼓》中說的是以「前腳掌」，其實就是你腳底前端的(肉墊)啦！

Q: 我是學兩年的新人鼓手，打了兩年的鼓，現在和學長組樂團，我是走日本樂風，我在8月20號，有去高雄ATT吸引力樂器表演，當天只有兩團，另一團走歐美風。在表演完時，我卻覺得比不上別人。而現在打鼓就很沒心情，連簡單的歌都會出錯！我在想，是我自己實力不好，還是別人太強！因受刺激，而走入了低潮期~現在想想我打的還是那幾樣東西，完全不能突破，所以現在打鼓已經很沒有信心，希望老師能指導晚輩，讓我能在最喜愛的樂器裡面成長。鼓已經是我生活上的大部份了，我不想失去！所以請老師指導，讓我在鼓的世界裡得到快樂！！

A: 許多人打了多年的鼓，都會碰到瓶頸，遲遲無法進步，通常大多數是因為基礎學習過程中，有些練習並未紮實，若能將你基礎練習中的手法、打擊點等，再有系統的整理並熟練，相信一定會有所突破。 祝福你！

Q: 我是個熱愛打爵士鼓的初學者，因家裡經濟不是很好，所以無法實現自己的興趣。因為我比較喜歡音樂方面，所以我想往那條路走，老師是否能教我打爵士鼓？

A: 學習爵士鼓有很多方法，當然有老師親自指導，對於一些觀念學習，及經驗應用傳承，將有事半功倍的效果，多參與一些講座研討活動，看別的鼓手怎麼詮釋音樂，多看、多聽，最重要是多問多想與多練，相信對你一定有正面的幫助，若有問題可上網尋問，熱心的網友們會為你熱心的解答，也可透過FB與我聯繫。

Q: 請問打擊「兩點輪鼓」(Double Stroke Open Roll) 要怎麼練呀？為什麼我打出來的音都是分散的沒辦法連貫起來，(好難聽喔～) 教我吧！

A: 基本上雙點輪鼓要先練習RR LL，練習時先從慢速度開始練習。為什麼要先從慢的開始練習呢？因為先從慢的練起，會確保你日後打的速度加快時，能夠保持雙點的品質。另外，你說你打出來的音都是分散的無法連貫起來，這就有關你雙手交替的速度了！關於這部份，就需要你自己花一些時間去體會囉！加油～～～

Q: 我想請問一下…要如何選購小鼓呢？要注重哪幾點啊？

A: 選購小鼓應從音質的角度切入較為實際，而影響音質的最大因素，就是小鼓胴身本體的材質不同而有不同的音色，通常材質分為三大類：

(1)木質胴身：楓木(Maple)、樺木(Birch)、杉木(Beech)、桃花心木(Mahogany)、尤加利木(Eucalyptus)、黑檀烏木(Ebony)、玫瑰木(Rosewood)、櫸木(Zelkova)。

(2)金屬或合金胴身：如鈦合金(Titaium)。

(3)壓克力或玻璃纖維(Fiber Grass)製。

木質音色較為溫暖清脆，金屬音色較為明亮尖銳，壓克力或玻璃纖維製約介於上兩者之間，選購前若能試打、試聽，更有助於你的選買。

Q: 我和朋友組Band，到目前都還算順利！我是鼓手，但因為家裡沒有鼓~~所以都用鼓棒來練打點。有個問題就是~我們的團因為大家都很積極，所以進步滿快的！
現在吉他手也慢慢的越來越厲害！我怕家裡沒有鼓而到時玩太厲害的歌會練得很差！有想過要買，但買了放家裡練的時候會很吵！再加上老爸又有點反對我玩樂團~~但我實在放不下。因為我真的很有興趣！請問老師我該怎麼辦~~~~？

A: 真的一套鼓放在家裡打，音量是非常的大，可以考慮使用電子鼓，或練習用套鼓板，應可以解決吵人和無鼓可練的問題。

Q: 請問鼓棒要怎麼保養？上次我在練團室買了一雙鼓棒，然後只練了兩次的團前面就完全爆掉了！不過那好像是最差沒牌的鼓棒！那請問我買了新的鼓棒要怎麼保養？前面是不是要綁一些繃帶。

A: 鼓棒前面綁上繃帶，會將鼓棒的重心往前偏移，揮動時的轉動慣量將會增加數倍，手力負擔增大許多，平均打擊力道(Punch)也會增加，因鼓棒屬於消耗品，可能也無特殊的保養之道。輕鬆打吧！

Q: 五粒鼓每一粒鼓的音要調成什麼音才正確？

A: 除了「定音」打擊樂器，如定音鼓等，大部份所說的打擊樂器都沒有真正的「基音」，或說準確的音高。因為同時發出太多不同的頻率因而無法測出準確的音高。你如果有類比合成器，會發現大多數的打擊樂器音色都是用雜音設計成，也就是Noise，通常都用White Noise 或Pink Noisy。

即使每一個鼓無法測出其基音，但在音色、聲響上還是有相對的差別，例如同樣都是雜音，但小鼓的音色就遠比Tom來得亮。

所以，「調整鼓的相對音高」是指調整各粒鼓的鼓皮鬆緊度以達到理想的音色、彈性和頻率。也可以說，除了讓每一個單獨的鼓聽起來順耳，也讓它們合起來，聽覺上像是「一組」鼓，而不是各行其事的「一堆」鼓。(找機會把玩一下你的套鼓，隨便亂調音一陣子，打打看，就會清楚什麼是順耳了。)

只要是鼓手好，通常沒有人會一聽CD就急著說：「他居然鼓的音調不準！」

Q: 我想錄我的鼓，請問丁老師鼓要如何收音？要用幾支MIC？效果器要加嗎？

A: 關於鼓組的收音與錄音，我的經驗看法是，取決於：音樂種類(Style)、錄音空間(Room)、鼓組(Drum Set)及麥克風種類(MIC)而定。 這話怎麼說呢？

我錄過由一支麥克風到數十支麥克風的錄音，實在不能說一定要怎麼收，不過一般通行的錄法如下：

1.三支麥克風或三支以下：其中有兩把是用來作 Overhead 的，剩下的一支，視情形作大鼓、小鼓或其他的收音。當然如果只有一支的話，就放一個最適當的位置─頂上。

2.五支麥克風：其中有兩支是用來作 Overhead 的，一支大鼓，一支小鼓（或小鼓加 Hi-Hat），剩下一支可能是 Room Mic 、Tom 或是鼓組所其他可能有的變化。

3.七支麥克風：其中有兩支是用來作 Overhead， 兩支 Room Mic ，一支大鼓，一支小鼓另一支收 Hi-Hat。

4.七支麥克風或七支以上：除其中有兩支是用來作 Overhead 兩支是Room Mic 外，
　其他大多是對每一個鼓獨立的收音。

以上純粹是我在錄音室及電視台或演唱會中，常見的用法而已，如果你有任何變
化，請隨心用用，不須拘泥於此。

至於會有 Leakage 的問題，大概只有用 MIDI 音源才有可能沒有Leakage 的問題。
要注意的是：

(1) 各把麥克風之間有沒有相位削減（Phase Cancellation）的問題；(2) Leakage是
否影響了你要收的聲音。不管是(1)或是(2)，最大的影響關鍵都是麥克風擺置的
位置，多移動幾個可能的位置找出效果最佳的一點，你的問題就已經解決一半以上
了。使用Dynamic效果器的問題，我想是見仁見智的。一般用Analog盤帶錄音者，
用效果器的作用較小（因Tape本身對過大的音波就已經有Compression的效果）；
但如果是Digital的錄音的話，則一般Compressor或Limiter是幾乎絕對要用的，因
為一旦音波超過閥值，其產生的Digital Clip所造成的傷害是無法挽回的，一定得
重錄。Reverb的話，一般大部分的鼓應該不需要加（80年代的西洋音樂除外），小
鼓是唯一最常用 Reverb 效果的鼓了。

至於要讓鼓組產生好聽的聲音，Room Sound是很重要的因素之一，這也就是為什
麼上述收音要加收 Room Mic，Room Mic 也是鼓收音最重要的一環的原因了。

麥克風的選擇，市面上蠻多的了，不過你如果真的不知道要買哪一支麥克風的話，
我偷偷地告訴你：Shure的SM-57大概是全世界被使用來收錄鼓，次數最多的一支了
（價錢很便宜又很大大碗哦！！）。

附錄　

鼓：最早的一種樂器

01. 新石器時代（約西元前10000年~西元前5000年）出現豁鼓（Slit-Drum），豁鼓沒有膜，只是挖空樹幹、長形開口、棍擊出聲，為現知最早的鼓，一般認為是用來嚇阻怪獸或是傳播訊息。

02. 索馬利亞出土陶罐（西元前3000年），罐上繪有人敲鼓，一般認為這是最早的紀錄：鼓也是用來娛樂，是最早的一種樂器。

03. 阿拉伯出土一個鼓器（西元前1300年），有鼓膜，但膜已經腐化，為現知最早有鼓膜的鼓。

04. 中國古詩（西元前1135年）中有提到鼓。

05. 匈奴人（西元前140年），有戰鼓出現，甚至有比人高大的獸皮鼓，西漢-漢武帝劉澈至漢宣帝劉洵，本使二年間（西元前72年）北伐匈奴，控制了西域，匈奴西逃入侵日耳曼，日耳曼人敗逃而西略羅馬，羅馬慘敗，整個歐洲陷入黑暗時代，戰鼓傳入歐洲。

06. 十二世紀，英國畫中出現有人演奏鼓器。

07. 十三世紀至十字軍東征時，鼓列為軍隊編制。

08. 十五世紀至十七世紀，在英法宮廷樂中，鼓為重要成員。

09. 直到西元1819年，文獻中才第一次出現由一個人同時敲打多個鼓和鈸。

10. 西元1892年左右，歐洲有民間鼓手首次以簡單鐵件傳動，自製自用簡易大鼓踏板。直至西元1909年10月4日，由William F.Ludwig發明、Ludwig公司生產世界第一個大鼓踏板的商業產品，震驚全世界，寫下鼓史上最重要的一頁！（這被現代認為是鼓的歷史中，最重要的一件事！有了大鼓踏板後，終於可以實現由一個人同時演奏大、小鼓的完美組合型式，有大鼓踏板才有現在的爵士鼓！）Ludwig也是小鼓響線（Super Sensitive Snare Drum Strainer）的發明人，Ludwig實為現代套鼓之父。

11. 西元1901年左右，英國鼓手首次以簡單傳動鐵件，自製以繩或金屬線牽引控制可上下開閉相擊並發出聲響的兩片鈸（Hi-Hat的前身），此法流行坊間，但當時鼓手不以鼓棒去敲打Hi-Hat，而用上下開閉相拍擊發響為主。後來鼓手Papa Jo Jones在西元1910年演出時，不僅上下開閉相拍擊演奏，並大量運用發響的兩片鈸，而創造出以「敲打演奏」所產生的新節奏。鼓手Papa Jo Jones和Chick Webb是最早應用及研究敲打Hi-Hat的人，實為Hi-Hat之父。西元1912年時（Buddy Rich西元1917年才出生），由鼓手Gene Krupa和Avedis Zildjian提出設計方便鼓手敲打、可以同時踩踏控制閉合的Hi-Hat架子製作成功，世界上第一個Hi-Hat和架子的完整產品終於出現。

12. 商業產品化的套鼓（Drum Set）在第一次世界大戰間（西元1914年）開始量產上市，從此時刻起至今日，套鼓的主要基本架構、主要組合均相似，並無重大變化！（由大鼓、小鼓、Hi-Hat、中鼓、鈸所組合）。

13. 西元1920年左右，套鼓（Drum Set）廣泛使用在音樂中，因當時是爵士樂（Jazz）盛時期，西元1930年左右，套鼓開始也俗稱爵士鼓（Jazz Drum Set）。

14. 爵士套鼓（Jazz Drum Set）也稱爵士鼓（Jazz Drum）。

結語

本套實用的教程之所以能夠順利完成出版，在此要特別感謝「麥書國際文化事業有限公司」潘尚文老師及所有工作同仁，長期辛勞地推動，不眠不休地編排製版，並感謝所有支持作者的同好、網友、學生朋友們。

「學習」與「實習」是同等重要的，也就是說：只閉關苦練，卻從未身經百戰，那就只像一塊不完整的拼圖罷了。多參與各項演出，與他人組樂團，多看多聽多問，更重要的是「多想」及「多練」。

誘人的鼓韻，是因於人類原始的心跳，打擊樂器有最堅固的律動架構。人類是萬物之靈，鼓韻是音樂之靈，人類所創造的鼓韻已不止於是天籟神韻可以形容…。真心去愛你的鼓和演奏！！有朝一日，你會無拘束地自由打擊，也就是想怎麼打就怎麼打；無固定節奏的節奏就是你的節奏；無固定技巧的技巧就是你的技巧；無特殊手法的手法就是你的手法；自己隨心所欲地控制鼓韻，撼動每一個人的心吧！！

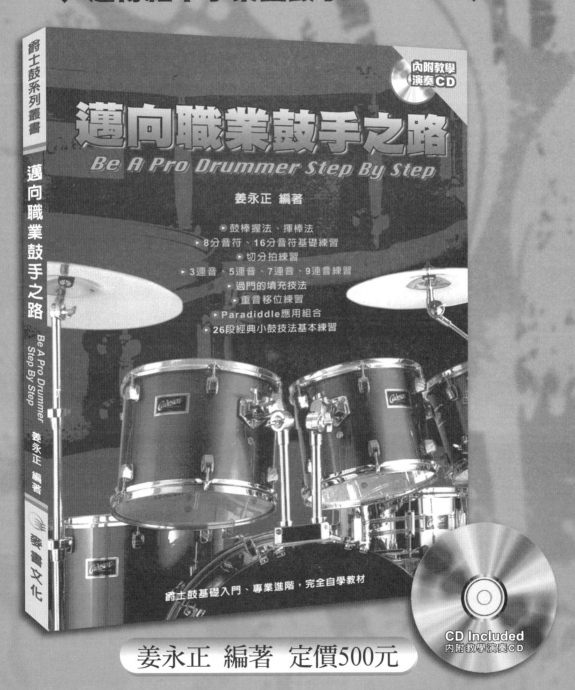

最新圖書目錄　麥書文化

■ 學習音樂最佳途徑
■ 音樂人必備叢書
■ 專業樂譜

COMPLETE CATALOGUE

系列	書名(中)	書名(英)	編著/定價/附件	說明
新書系列	二胡入門三部曲	By 3 Step To Playing Erhu	黃子銘 編著 定價400元 附影音教學 QR Code	教學方式創新，從G調第二把位入門。簡化基礎練習，針對重點反覆練習。課程循序漸進，按部就班輕鬆學習。收錄63首經典民謠、國台語流行歌曲。精心編排，最佳閱讀舒適度。
	DJ唱盤入門實務	The DJ Starter Handbook	楊立鈦 編著 定價500元 附影音教學 QR Code	從零開始，輕鬆入門－認識器材、基本動作和知識。演奏唱盤；掌控節奏－Scratch刷碟技巧與Flow、Beat Juggling；創造律動，玩轉唱盤－抓拍與丟拍、提升耳朵判斷力、Remix。
	木箱鼓完全入門24課	Complete Learn To Play Cajon	吳岱育 編著 定價360元 附影音教學 QR Code	由淺入深、循序漸進地學習木箱鼓。詳細的圖文解說、影音範例打擊要點。輕鬆入門24課，木箱鼓一學就會！
烏克麗麗系列	烏克麗麗完全入門24課	Complete Learn To Play Ukulele Manual	陳建廷 編著 定價360元 附影音教學 QR Code	烏克麗麗輕鬆入門一學就會，教學簡單易懂，內容紮實詳盡，隨書附贈影音教學示範，學習樂器完全無壓力快速上手！
	快樂四弦琴1	Happy Uke	潘尚文 編著 定價320元 CD	夏威夷烏克麗麗彈奏法標準教材，適合兒童學習。徹底學「搖擺、切分、三連音」三要素、隨書附教學示範CD。
	烏克城堡1	Ukulele Castle	龍映育 編著 定價320元 DVD	從建立節奏感和音到認識音符、音階和旋律，每一課都用心規劃歌曲、故事和遊戲。附有教學MP3檔案，突破以往制式的伴唱方式，結合烏克麗麗與木箱鼓，加上大提琴跟鋼琴伴奏，讓老師進行教學、說故事和帶唱遊活動時更加多變化！
	烏克麗麗民歌精選	Ukulele Folk Song Collection	張國霖 編著 每本定價400元	精彩收錄70-80年代經典民歌99首。全書以C大調採譜，彈奏簡單好上手！譜面閱讀清晰舒適，精心編排減少翻閱次數。附常用和弦表、各調音階指板圖、常用節奏&指法。
	烏克麗麗名曲30選	30 Ukulele Solo Collection	盧家宏 編著 定價360元 DVD+MP3	專為烏克麗麗獨奏而設計的演奏套譜，精心收錄30首名曲，隨書附演奏DVD+MP3。
	I PLAY－MY SONGBOOK音樂手冊	I PLAY－MY SONGBOOK	潘尚文 編著 定價360元	收錄102首中文經典及流行歌曲之樂譜，保有原曲風格、簡譜完整呈現，各項樂器演奏皆可。
	烏克麗麗指彈獨奏完整教程	The Complete Ukulele Solo Tutorial	劉宗立 編著 定價360元 DVD	詳述基本樂理知識、102個常用技巧，配合高清影片示範教學，輕鬆易學。
	烏克麗麗二指法完美編奏	Ukulele Two-finger Style Method	陳建廷 編著 定價360元 DVD+MP3	詳細彈奏技巧分析，並精選多首歌曲使用二指法重新編奏，二指法影像教學、歌曲彈奏示範。
	烏克麗麗大教本	Ukulele Complete textbook	龍映育 編著 定價400元 DVD+MP3	有系統的講解樂理觀念，培養編曲能力，由淺入深地練習指彈技巧，基礎的指法練習、對拍彈唱、視譜訓練。
	烏克麗麗彈唱寶典	Ukulele Playing Collection	劉宗立 編著 定價400元	55首熱門彈唱曲譜精心編配，包含完整前奏間奏，還原Ukulele最純正的編曲和演奏技巧。詳細的樂理知識解說，清楚的演奏技法教學及示範影音。
吹管樂器系列	口琴大全－複音初級教本	Complete Harmonica Method	李孝明 編著 定價360元 DVD+MP3	複音口琴初級入門標準本，適合21-24孔複音口琴。深入淺出的技術圖示、解說，全新DVD影像教學版，最全面性的口琴自學寶典。
	陶笛完全入門24課	Complete Learn To Play Ocarina Manual	陳若儀 編著 定價360元 DVD+MP3	輕鬆入門陶笛一學就會！教學簡單易懂，內容紮實詳盡，隨書附影音教學示範，學習樂器完全無壓力快速上手！
	豎笛完全入門24課	Complete Learn To Play Clarinet Manual	林姿均 編著 定價400元 附影音教學 QR Code	由淺入深、循序漸進地學習豎笛。詳細的圖文解說、影音示範吹奏要點。精選多首耳熟能詳的民謠及流行歌曲。
	長笛完全入門24課	Complete Learn To Play Flute Manual	洪敬婷 編著 定價400元 附影音教學 QR Code	由淺入深、循序漸進地學習長笛。詳細的圖文解說、影音示範吹奏要點。精選多首耳熟能詳影劇配樂、古典名曲。
爵士鼓系列	爵士鼓技法破解	Decoding The Drum Technic	丁麟 編著 定價800元 DVD	爵士DVD互動式影像教學光碟，多角度同步樂譜自由切換，技法招術完全破解。完整鼓譜教學譜例，提昇視譜功力。
	爵士鼓完全入門24課	Complete Learn To Play Drum Sets Manual	方翊瑋 編著 定價400元 附影音教學 QR Code	爵士鼓入門教材，教學內容深入淺出、循序漸進。掃描書中QR Code即可線上觀看教學示範。詳盡的教學內容，學習樂器完全無壓力快速上手。
電貝士系列	電貝士完全入門24課	Complete Learn To Play E.Bass Manual	范漢威 編著 定價360元 DVD+MP3	電貝士入門教材，教學內容由深入淺、循序漸進，隨書附影音教學示範DVD。
	The Groove	The Groove	Stuart Hamm 編著 定價800元 教學DVD	本世紀最偉大的Bass宗師「史都翰」電貝斯教學DVD，多機數位影音、全中文字幕。收錄5首「史都翰」精采Live演奏及完整貝斯四線套譜。
	放克貝士彈奏法	Funk Bass	范漢威 編著 定價360元 CD	最貼近實際音樂的練習材料，最健全的系統學習與流程方法。30組全方位完正訓練課程，超高效率提升彈奏能力與音樂認知，內附音樂學習光碟。
	搖滾貝士	Rock Bass	Jacky Reznicek 編著 定價360元 CD	電貝士的各式技巧解說及各式曲風教學。CD內含超過150首關於搖滾、藍調、靈魂樂、放克、雷鬼、拉丁和爵士的練習曲和基本律動。
運動生活系列	一次就上手的快樂瑜伽 四週課程計畫（全身雕塑版）		HIKARU 編著 林宜薰 譯 定價320元 附DVD	教學影片動作解說淺顯易懂，即使第一次練瑜珈也能持續下去的四週課程計畫！訣竅輕鬆掌握，了解對身體雕塑有效的姿勢！在家看DVD進行練習，也可掃描書中QRCode立即線上觀看！
	室內肌肉訓練		森俊憲 編著 林宜薰 譯 定價280元 附DVD	一天5分鐘，在自家就能做到的肌肉訓練！針對無法堅持的人士，也詳細解說維持的秘訣！無論何時何地都能實行，2星期就實際感受體型變化！
	少年足球必勝聖經		柏太陽神足球俱樂部 主編 林宜薰 譯 定價350元 附DVD	源自柏太陽神足球俱樂部青訓營的成功教學經驗。足球技術動作以清楚圖解進行說明。可透過DVD動作示範影片定格來加以理解，示範影片皆可掃描書中QRCode線上觀看。

Let's Play Drums

編著	丁　麟
封面設計	呂欣純
美術設計	張惠萍　曾惠玲
攝影	陳至宇　李禹萱
電腦製譜	林仁斌
譜面輸出	林仁斌
影像處理	李禹萱
教學演奏	丁　麟
錄音	潘尚文
	Vision Quest Media Studio
混音	林聰智、潘尚文
	捷奏錄音室
母帶後期處理	林聰智
	捷奏錄音室
出版發行	麥書國際文化事業有限公司
	Vision Quest Publishing International Co., Ltd.
地址	10647 台北市羅斯福路三段325號4F-2
	4F.-2, No.325, Sec. 3, Roosevelt Rd.,
	Da'an Dist., Taipei City 106, Taiwan (R.O.C.)
電話	886-2-23636166、886-2-23659859
傳真	886-2-23627353
郵政劃撥	17694713
戶名	麥書國際文化事業有限公司
官方網站	http://www.musicmusic.com
E-mail	vision.quest@msa.hinet.net

中華民國108年6月六版